茶人兩相宜

品味生活之

著

茶趣 × 茶說 × 茶思 × 茶悟

解讀文化符碼，悟出人生哲理

生活在茶中，茶在生活中

無論社會如何變遷、環境有多大改變

茶之樂趣始終存在並穿行於人的生活之中

追溯源起、淺談傳奇、感悟茶語，從相遇到相樂，品味茶的千年情懷！

目錄

第三章　思茶·茶思

第四章　悟茶·茶悟

生命如茶　　生活如荼

時光如水　　歲月如水

濃濃淡淡　　冷冷熱熱

身安為康　　心怡為樂

家和為睦　　國安為寧

人生百味　　平安是福

序

何為茶生活？

茶生活是有茶相伴的生活；茶生活是與茶相樂的生活；茶生活是茶人兩相宜的生活；茶生活是日常生活，茶生活是平常生活。

由此，茶生活的內容為識茶、知茶、喝茶、論茶、悟茶，以茶為師，學習如何生活；以茶為徑，走向生命的快樂。

茶生活的宗旨是以茶生活為核心，以個人—家庭—社會為三大層面，以身體—心理—社會適應為三大向度，全面改善和促進人的健康，實現身體安康、心情安樂、家庭安好、社會安寧之「四安」。

茶生活的目標是健康身體、愉悅心情、和睦家庭、和諧社會。

本書以「趣茶・茶趣」、「說茶・茶說」、「思茶・茶思」、「悟茶・茶悟」四章，記錄茶帶給我的樂趣和感受，所引發的思考和領悟；記錄了茶與我、我與茶的相遇、相識、相知、相宜、相樂。其中，「趣茶・茶趣」記錄了我在茶中所獲得的樂趣，以及我所遇到的那些有趣的茶；「說茶・茶說」記錄了我對茶的體驗、感受和認知；「思茶・茶思」記錄了我因茶引發的對人生和社會的思考，以及我對茶的思念和思考；「悟茶・茶悟」記錄了我在茶的啟發下，對人生和社會的領悟，以及對茶的感悟和領悟。

當然，這只是一種個人感受與私人體驗、個人經歷和私人感悟，由此加以記錄並出版，只是希望能吸引更多的人進入茶生活，享受茶生活。

　　後現代社會強調個人的即是社會的，私人的即是公共的，在全球化
的大環境下，我甚至認為個人的即是全球的。也就是說，個人的經歷、
經驗與知識是全社會的經歷、經驗和知識的組成部分，私人的經歷、經
驗和知識可成為社會成員共同的經歷、經驗和知識的組成部分。因而，
個人的即是社會的，私人的即是公共的，而在全球化時代，個人的經
歷、經驗和知識，也就必然是跨越國界，成為全球性的了。在這一語境
下，本書所特有的個人、私人茶生活紀錄的性質，也就有了社會的、公
共的意義，甚至還具有了某種世界性意義，成為當代中國社會中民眾日
常生活的真實紀錄，這也是關於在全球化和現代化浪潮的夾擊下，一個
國家的民眾 —— 中國民眾如何守護和傳承本民族傳統的生活方式和本土
傳統文化，並加以發揚光大的歷史記載。

　　希望以此，能對關於中國社會的考察與研究，能對世界知識體系中
「中國文化」的建構與發展，發揮一點添磚加瓦的作用。

前言

　　本書所說的茶，指的是一種被命名為「茶」的植物的葉子和這些葉子的製品，以及這些製品用水沏泡後形成的飲品 —— 茶水或茶湯。之所以要將這一飲品分別稱之為茶水與茶湯，是因為這兩者的不盡相同，也在於這兩者的各有其妙，這一各有不同與各有其妙，書中將專門講述。

　　今天的中國，茶是一個很寬泛的概念，它包括一切冠名為「茶」的植物的葉子及相關的製品與飲品，如龍井茶、武夷岩茶、鐵觀音、白茶、普洱茶、黑茶；用茶葉與其他輔料一起製作的產品與飲品，如用茉莉花窨製的茉莉花茶、用牛奶製作的奶茶；含茶葉的產品或飲品，如茶葉與紅棗、桂圓、枸杞、菊花、芝麻、核桃仁、冰糖（常用配料）配在一起而成的「八寶茶」；乃至無茶葉或非茶葉製成、用於沖飲的製品或飲品，如玫瑰花茶、水果茶、大麥茶、西洋參茶及治療風寒感冒的中藥，如「午時茶」等。

　　茶之概念的如此寬泛，足以顯示茶的包容和滲透之寬廣和深遠，但也難免令人喝茶不精與不專，茶葉之本味與茶之本義便被消解了，茶的獨特的精妙之處便被遮蔽了。在今天不少人心中，茶和純茶飲品作為一種植物葉子的概念甚至已被淡忘，乃至遺忘。

　　對茶一字的一種解釋是：人在草木中，茶是一種自然。神農嘗百草得茶，以醫民患，茶是一種精神。文人七件事 —— 琴棋書畫詩酒茶，茶是一種文化。以茶會友，客來敬茶，人走茶涼，茶是一種社會世態。常人開門七件事 —— 柴米油鹽醬醋茶，茶是一種生活。

　　自然，是生活的母體；精神，是生活的支柱；文化，是生活的意義化；社會，是個體的凝集；生活，是人生的本義。於是，茶就成為一位大自然的使者，穿行在大自然與人之間；成為一位精神的使者，穿行在精神與物質之間；成為一位文化的使者，穿行在脫俗與世俗之間；成為一位社會的使者，穿行在個體與個體、個體與群體之間；成為一位生活的使者，穿行在人生的各個方面，將世界和生命溝通、聯結乃至融合在一起。

　　茶，建構了中國人的生活；茶，成全了中國人的生活。從某種意義上講，中國人的生活也可以說是一種茶生活。認識了茶，也就認識了生活；品味著茶，也是品味著生活；懂得茶，也能懂得生活；悟出茶之道，也可以悟出生活之道。人們從識茶、知茶、品茶、思茶、悟茶進而知曉生活、了解生活、思考生活、感悟生活，從而健康身心、快樂生活、和睦家庭、和諧社會，這便是本書的宗旨所在。

第一章
趣茶・茶趣

茶趣・趣茶

茶，是一種有趣之物。

作為一種植物，茶樹可以是高約十幾公尺的喬木，如雲南普洱地區的野生大茶樹，高聳入雲，讓人嘆為觀止；也可以是矮約幾十公分的灌木，如浙江的龍井茶樹，高度不及採茶女的腰部，低頭彎腰是採茶的常態姿勢。它可以長在平原、丘陵，如江南地區常見的成片的茶園，綠葉蔥蔥，一望無際；也可以長在高山，如臺灣的凍頂烏龍，乃至生在懸崖峭壁上。據說在古代，巴國（今四川、重慶一帶）產一種茶，是由專門訓練的猴子爬上長在懸崖上的茶樹採摘而來的青葉製成，只是現在早已失傳了。茶樹可以是群生的，如人工栽培種植的茶園，茶樹靠在一起，歡聚成一景；也可以是獨居的，如武夷山那棵著名的母樹大紅袍，孤傲的獨立於世。

作為一種人工製品，茶葉葉片既可以是扁扁平平的。如龍井，如六安瓜片，扁扁平平，如同一張張歲月的書籤；也可以是細細長長的，如君山銀針，細細長長，令人聯想到母親手中的縫衣針，還有「慈母手中線，遊子身上衣」的詩句；還可以是螺髻狀的，如蘇州洞庭山的碧螺春，猶如一位古代梳著綠綠螺髻的童子含笑走來；更可以似工藝品，如安溪鐵觀音，「形如觀音重如鐵」，如嵊縣珠茶，「大珠小珠落玉盤」。珠茶是一種圓炒青的圓珠形綠茶，是浙江的特產茶，以嵊縣的珠茶為最佳。墨綠色的珠茶，有一種玉質的光潤，如碧玉一般。兒時見到珠茶，就會有一種衝動，很想把它們顆顆串起，做成一串項鍊，戴在脖子上，四處炫耀。只是珠茶的乾燥緊密讓這一衝動始終停留在了「想」的階段。

作為一種可食之物，茶可以沖泡成飲品，而這一飲品在中國的普遍

化、日常化和悠久歷史，也使得茶具有了「國飲」的美譽；茶可以作為一種藥品，用以治療疾病。神農嘗百草所得到的茶，原本就是一味藥，其基本功效就是生津止渴、清熱解毒、疏肝明目。而全發酵型的茶，如紅茶、黑茶，以及半發酵的青茶中的武夷岩茶的陳茶，和微發酵的福鼎白茶中的老白茶，還具有暖胃解痙的功效。茶可以是茶菜，如綠茶太極羹之類的茶羹湯，以及香炸雲霧茶、祁紅燒鴨之類的冷盤熱炒。茶菜中最著名的當屬龍井蝦仁，碧綠的龍井嫩芽茶夾在晶瑩剔透的河蝦仁中，色香味俱全，是杭州的一道傳統名菜，也已上了中國國宴的菜單。茶也可以是茶食，比如抹茶蛋糕、茶香瓜子、茶香豆乾、茶冰淇淋等等。在茶食中，我最喜歡的是自製的茶葉蛋。將沖泡過的茶葉與雞蛋一併燒煮，待雞蛋熟後敲碎蛋殼，加鹽，再煮兩小時左右，即可食用。而煮的時間越長，茶葉蛋越香、越鮮美，蛋白越有彈性。茶葉蛋的烹煮要點，一是除鹽和茶葉之外不加其他任何佐料和香料；二是敲碎蛋殼；三是煮的時間越長越美味。隨意而敲的蛋殼紋在蛋白上留下的花紋也大有不同，有的如花般開放，有的如日光四射，有的如幾何圖形，有的如難解之天書。而不同的茶葉使得茶葉蛋有著不同的茶香和不同色澤的花紋，比如清香淡雅的龍井茶葉蛋，濃香重墨的武夷岩茶茶葉蛋，蘭香褐色的鐵觀音茶葉蛋。就我自己而言，最喜歡的是武夷岩茶茶葉蛋，它的香型多異，使得茶葉蛋散發出不同的香味，尤其是老樅水仙有著清新悠長的雨後林中青苔味，令人難忘。而蛋白上濃墨重彩般的圖案，更使得一枚茶葉蛋如同一件工藝品，令人愛不釋手的加以觀賞，不忍下口。這一煮茶葉蛋之法是我外婆家的祕方，經我外婆傳給我母親，我母親再傳給我。我曾將此法口授多人，所得回饋皆佳。在此以文字公布，希望更多的人得此茶樂，得此口福。

　　作為一種供人們消費的產品，茶葉的整體形態，可以如開化龍頂、臺灣烏龍茶般的散茶，頗像以獨立的個體建構的西方社會；可以是雲南沱茶那樣的壓製茶。蒸製過的片片茶葉被緊緊的壓製在一起成窩窩頭狀，如同一個個密切相連的人，命運相關的家族。望著裝在罐子中的沱茶，不免令人想起某位思想家對小農社會農民的評價：裝在麻袋裡的馬鈴薯；可以是如陝西茯磚茶那樣的塊狀茶，有方形的，也有長方形的。2016 年 6 月，我到西安參加一個會議，想買些陝西特色茶，有人介紹了陝西產的茯磚茶。該茶是由來自湖南安化的黑茶在陝西再加工而成，其茶味是安化黑茶，而未喝出陝西的特色。只是該茶磚為長方形，以金色的銅版紙包裝，0.25 公斤茯磚茶一包，拿在手上，就有了一種沉甸甸的金磚的感覺，一下子就覺得自己「發財」了，不由得暗自發笑。茶葉可以是如普洱七子茶餅那樣的餅茶。在宋代，福建建甌的龍團鳳餅是茶

中最佳，被列為貢品。至今建甌仍留有宋代御茶苑遺址。在今天，最常見的餅茶則是雲南普洱茶餅了。可以是如安化黑茶那樣的筒茶。由竹篾包裝得緊密的黑茶筒長度小的為十幾公分，大的為幾十公分至數公尺。我見過的最大的有 2 公尺多高，一抱之粗，結結實實的樹立在店門口兩側，如同兩位保鑣。

　　茶是一種有趣之物，所以，品茶也是一件有趣之事。

　　品茶，有時像在欣賞藝術大師的器樂歌舞表演。如鐵觀音或武夷岩茶，在醒茶時，乾燥緊實的葉片碰到瓷製的蓋杯，便會發出「鏗鏘」之聲，當鏗鏘聲連成一片時，聽者便進入了琵琶古曲〈十面埋伏〉的意境。將沸水沖入盛鐵觀音或武夷岩茶的蓋杯中，乾燥緊實的葉片被浸潤著，慢慢展開原本蜷縮的葉片，碰到蓋杯內壁便發出「錚」的一聲，有的悠長，有的短促；有的清脆，有的圓潤；有的高亢，有的低吟……在高潮時，「錚」聲連成一片，猶如一部交響樂。隨著葉片的逐漸全部潤澤，「錚」聲漸行漸消。一曲終了，歸於寧靜。在玻璃長杯中沖泡龍井茶則是另一番景象。將攝氏 90 度左右的開水注入盛著龍井茶的玻璃長杯中，龍井茶葉片就開始翻飛起舞。當開水不再注入，葉片仍像芭蕾舞演員在舞臺上輕舞飛揚，一會上升，一會下沉，一會旋轉，舞到興起時，令人眼花繚亂。直到舞累了，輕輕的飄落杯底，聚成一片青春的綠色。所以，我常說，聽鐵觀音和武夷岩茶唱歌撥弦，看龍井茶跳舞凝翠。

　　品茶，真是一種藝術化的生活！

　　品茶，有時像進入一個妙不可言的世界。這個世界是任人穿越的：喝著安吉的茶，如同漫步在江南淅淅春雨的清新中，翠竹新綠，煙柳朦朧，茶香和著春筍的鮮味；喝著正山小種紅茶，如同坐在閩西好客的農

家冬日暖暖的小院裡，先嘗一盤桂圓乾，果香撲鼻；再來一杯蜂蜜水，甘香濃郁；最後是一大碗煮熟的蕃薯，厚純悠長；喝著鳳凰單樅，如同遊走在亞熱帶夏花繁盛的花園中，馥郁的花香夾著陣陣熱風將人綿綿的包裹於其中；喝著陳年普洱，一下子又幻化成舊時的一個趕馬人，引著馱著茶葉的馬幫，叮噹叮噹的行走在茶馬古道上。這個世界是奇妙的：可以在杯中看歷史，可以在盞中嘗現實；可以在盅中察人心，可以在碗中知自然。所謂戲中人生短，壺中日月長，這「壺」當是包括了茶壺吧！最喜歡杯盞中觀茶景，有森林密密，有綠草茵茵；有春水微瀾，有秋陽夕照；有少女漫舞，有老僧禪定；有鵝黃可人，有墨玉溫潤；有鳳凰展翅，有繁花似錦。2006 年在洞庭湖遊玩時，我購得一款標著「岳陽特產」的荔枝茶。該茶的基茶據說是君山黃茶，但不似一般的黃茶是散裝形，而是紮成花形，且這一紮花又不似黃山綠牡丹之類的紮花，純粹用茶葉紮成，而是當中夾著紅色花瓣，外包茶葉紮成荔枝形狀。將荔枝茶放入茶碗中，當開水沖入時，碗底便盛開出一大朵鑲著綠葉的紅花，像極了湘繡，極俗、極豔，活脫脫像一位火辣辣的湘西妹子，不知怎的越過了九十九道山路，一下子生靈活現的跳到了我的面前。這使我終於明白了什麼叫大俗即大雅，大雅即大俗。

　　品茶，真是一種奇妙的生活！

　　品茶，有時會被捲入奇幻的漩渦之中。普洱膏茶、龍珠茶的出場，打破了人們對茶葉的常識，開始不知何為「茶」；知道了東方美人茶的茶韻來自何方，會讓人不知該感謝還是討厭那種據說叫作「蜒」的小蟲子。武夷岩茶的茶湯是水，但入喉如「骨鯁在喉」，柔柔的湯水有著硬硬的骨感，且有的喝後會有飢餓感，被戲稱為「消食」；有的人茶水喝後，飽腹感與「消食」帶來的飢餓感夾在一起，無比怪異；有的人喝後

卻只有飽腹感，不食中餐或晚餐也無飢餓感，似乎達到了香港電影中那句著名的臺詞：「有愛飲水飽」的境界。事實上，在我喝過的茶中，武夷岩茶茶味最為奇特。鬼洞肉桂帶著岩石的冷冽；白雞冠有著河蟹的鮮味和腥味；老樅水仙喝到最後，湯水滿是粽葉香與甘蔗甜……2012 年元旦，我首次去武夷山喝岩茶，茶友拿來一泡茶，說是水蜜桃香岩茶。在我的百般不信中，友人開始沖泡，剎那間，奉化水蜜桃的香味瀰漫整個房間，讓人墜入七月的桃林之中。低頭望去，那只是一盞茶湯，一盞黃棕色的武夷岩茶茶湯。

品茶，真是一種奇幻化的生活！

它是安化黑茶，燈下娓娓道著一生的春草夏花，秋雨冬雪；它是洞庭山碧螺春，嬉戲在綠草飛鶯的四月天；它是黃山猴魁，如雄壯而柔和的暖男；它是六安瓜片，似外柔內剛的宮中妃子；它是福鼎白茶，寒冬中送來無盡的柔暖；它是德清防風茶，揭開一頁「為尊者諱」的歷史，讓人窺見被遮蔽的真相……茶，真是有趣；品茶，真是有趣！

古人對這一「有趣」已有諸多的描述，其中最著名的當屬唐代詩人盧仝的〈七碗茶歌〉（又名〈走筆謝孟諫議寄新茶〉）：「一碗喉吻潤，二碗破孤悶，三碗搜枯腸，唯有文字五千卷。四碗發輕汗，平生不平事，盡向毛孔散。五碗肌骨清，六碗通仙靈。七碗吃不得也，唯覺兩腋習習清風生。」看來，無論社會有多大的變遷，環境有多大的改變，茶之樂趣始終存在於中國人的生活之中，穿行在中國人的生活之中。

趣茶，茶趣，為我們的生活添樂增趣，讓我們的生活快樂多多，趣味無限。

水是茶之魂

　　相較於一些茶人所說的「水是茶之母」，我更認為水是茶之魂。茶韻並非孕育於水中，生長於水中，而是水給予了茶生命的靈魂，使之從「無情的草木」轉型為有靈魂的生命體。

　　水對茶的影響是貫穿於茶的一生的。而就茶產品而言，水對茶的影響至少表現在以下三個方面。首先，當然是水品。早在唐代，張又新的《煎茶水記》、陸羽的《茶經》中就有對他人或自己鑑水試茶後的評判，並將試茶的天下之水分成高低不同的等級。而一般認為，水源流動、潔淨、水色清爽、水質輕軟、水味甘甜，即活、潔、清、輕、甘的水為適合沖泡茶的好水。那麼，好水何來？古人認為，清、輕、甘、潔、活的山泉水為上品；雖活但混入了較多雜質，不甘不清不潔的江河湖水次之；雖有甘甜味但活力較低，滲入味道雜陳的井水又次之。而古典小說中，也有閨中小姐集露水，文人集雨水，僧尼集雪化水用以沖泡茶的諸多描述。

　　我尚無以露、雨、雪之類「無根水」沖泡茶的經驗，也尚無品嘗過「無根水」茶水茶湯的經歷。近幾十年來，環境汙染造成地理環境和氣候條件的極大變化，古人評水的標準雖仍可用，擇水的標準卻是有較大的變化，且水的來源也擴展了許多，如自來水廠的自來水，以及如純淨水之類的加工水。從我的體驗看，一是以水品論，流動的山中水，包括山泉水、山溪水、山澗水、山塘水等為最好，大多水質多多少少具備活潔清軟甘的特質。大城市氯氣味頗重的自來水最差，茶的色香味均蕩然無存。二是南方的水較輕軟，北方的水較重硬，因此，南方的水更適合

瀹泡茶。三是用當地的水瀹泡當地的茶，能獲得最好的茶味。古時就有
「蒙山頂上茶，揚子江心水」之說，「龍井茶虎跑水」至今仍是最佳茶
水的伴侶。而用武夷山溪水沖泡的武夷岩茶、正山小種紅茶的茶味是其
他任何水源的水都難以企及的。四是不同的茶品適應於不同的水，或者
反過來說，不同的水適用於不同的茶品。比如，礦物質含量較高的虎跑
水是龍井茶的絕配，但若沖泡武夷岩茶，會使之降低香味和回甘，甚至
產生異味。五是在所有的茶品中，微量元素和礦物質含量最高的武夷岩
茶是對水的要求最高的茶品。它排斥礦泉水，因為過多的礦物質含量會
干擾甚至改變它原有的茶性；它排斥純淨水、蒸餾水之類的加工水，因
為這類水缺乏使它發揮茶性的活力；它排斥酸鹼度（pH 值）低於 6、高
於 8 的水，因為酸鹼度過高或過低，都不利於茶性的發揮，異化原有的
茶性。在得不到武夷山中水的情況下，我遇到的最好的替代品是來自長
白山的「泉陽泉」瓶裝水，其次是水源地是浙江千島湖的「農夫山泉」
加工水，之所以強調其水源必須是浙江千島湖，是因為這一水源地的農
夫山泉的 pH 值和礦物質含量，較有利於武夷岩茶茶性的發揮，除此之外
的其他水源地的「農夫山泉」水產品，對武夷岩茶的茶性或多或少均有
干擾乃至損傷。基於此，在找不到最佳水品時，我也會將來自千島湖的
「農夫山泉」作為「百搭水」，瀹泡所有的茶品。

　　有了水品較優的水，第二步就是以適當的方法煮水。要煮出合適的
瀹泡茶的用水，至少有三大要點。

　　一是**燃料潔淨、安全沒有異味**。任何不利健康、有異味的燃料，即
使是香味也會破壞茶本身的香味，所以絕不可用。目前，絕大多數人用電
爐（包括電磁爐、電熱爐等）煮水瀹泡茶。電爐煮水最大的兩個好處是保
證了水的無二次汙染（燃料汙染）和快捷，最大的不足之處是在煮的過程

中，因缺乏與燃料的分子交流，水的活性度較低。古人云：「活水還得活
火烹」，而最佳的活火是硬木燒製成的木炭燃燒而成的炭火。只是如今硬
木炭難求，炭爐難求，加上住房狹小恐二氧化碳肇事，室外恐危及公共安
全，活火烹活水已是難求，退而求其次，且以電爐煮水罷了。

　　二是**容器潔淨、安全，沒有異味**。水是置於容器後在爐火上烹煮
的，所以煮水容器的潔淨安全無異味也十分重要，否則，煮水的過程中
就會混入容器的異味。異味融入水中，即使是香味，也會破壞原有的茶
性乃至茶韻。在我用過的煮水容器中，陶壺（包括白陶壺、黑陶壺、紫
砂壺等）的土質對水的潔淨功能較強，內含的微量元素較適宜茶性的發
揮，而煮水時間較長，更能讓人靜下心來進行泡茶、品茶的器物準備和
心理準備，煮出來的水更潔、淨、軟、靜。此外，陶壺的保溫性也較
強，所以陶壺煮水最佳。瓦罐壺煮水的功效與陶壺不相上下。由於泥土
製成的瓦罐壺煮水時間略長，煮出來的水有時會有一些土腥味，所以，
整體而言，瓦罐壺次之。鐵壺因富含鐵分子，較之陶壺、瓦罐壺煮出來
的水更軟，且煮水速度也較快，但鐵分子間的空隙小於陶土和泥土，所
含微量元素少於陶壺和瓦罐壺、水的潔淨功能和對岩茶茶性的催發性也
低於陶壺和瓦罐壺，而煮水速度快的另一面就是有時難免心未靜就品
茶，難以品到茶之真味。所以，鐵壺再次之。玻璃壺能保持水的原樣，
易於觀察水的沸騰狀況，所以玻璃壺更次之。不鏽鋼壺和鋁壺中的金屬
分子易造成水質的硬化。水品好的軟水也難免煮成水品差的硬水，此類
壺煮出的水品最差。我也喝過用銀壺煮水沖泡的茶湯。在所有的壺煮出
的水中，銀壺煮的水是最軟的，但其也具有上述鐵壺的諸多不足，且有
奢靡浮華之嫌，與茶之質樸、自然、清靜的本性相背離。所以，我認為
銀壺可偶爾玩之，而不可作為沏泡茶之常用器具。此外，煮水壺有時也

會用來煮茶或煎茶，而就煮茶或煎茶而言，陶壺最佳，瓦罐壺次之，玻璃壺再次之。因茶葉對金屬分子強烈的吸附性，用金屬壺煮茶或煎茶，茶湯或多或少都會有一種金屬的異味。比如鐵壺的鐵腥乃至鐵鏽味，破壞了茶之原味。所以，煮茶或煎茶最好不要用金屬壺。事實上，從金、木、水、火、土五行關係看，木、水、土之間的親緣性無疑遠遠高於金、木、水之間的親緣性。所以，以土質容器煮水泡茶當更適合和適宜。當然，以上關於煮水、煮茶或煎茶容器的評論，只是源於我自己感受和體驗的一得之見、管窺之見。此間錄之，僅為一議。

要多說幾句的是，近三十多年來，不少地方因環境汙染，土壤對人的適用性大大降低；不少企業在加工鐵壺或銅壺時，所用原料不是生鐵或原銅，而是廢鐵廢銅。用被汙染的土或廢金屬製作的壺燒煮的食用水安全性低。因此，用 1980 年以前的老壺、舊壺燒煮食用水，當是更有利於健康的。

三是煮水的時間和沏泡茶的水溫要恰當、合適。水煮沸時間過短，煮出的水謂之「嫩水」。嫩水中的水分子和微量元素未被激發活化，對茶性的催發力也就不足。水煮沸時間過長，煮出的水謂之「老水」。老水中的二氧化碳氣體被大量揮發，會影響水的鮮爽性，而水中微量元素被過度刺激後產生的水合作用，也會使水產生陳湯味，對茶味、茶香產生不利影響。一般來說，水在煮沸後 30 秒鐘內沏泡茶最佳，最好不要用多次煮沸的水沏泡茶，無論是不發酵、微發酵、低發酵的白茶、黃茶和綠茶，還是中發酵、重發酵、重發酵加後發酵的青茶、紅茶和黑茶，均如此。近年來，一些武夷岩茶發燒友倡導一次沸水只泡一道茶，新一道茶煮新一壺水，餘水棄之不重複燒煮的煮水泡茶法，我將此稱之為「一沸一道法」。以此法泡茶雖比較麻煩，但每道茶水均為新水，泡出的武

夷岩茶之色、香、味確能達到最佳，也能讓人更準確的體驗到每道茶湯的變化之處，有興趣者不妨一試。

　　由於茶性不同，在沏泡每一類茶時，所對應的水溫也應不盡相同。一般而言，沏泡不發酵茶，如六安瓜片；低發酵茶，如西湖龍井、蒙頂黃芽；再加工綠茶，如茉莉花茶等，水溫在攝氏 95 ～ 98 度為宜。而微發酵的白茶、中發酵的青茶、重發酵的紅茶，重發酵加後發酵的黑茶等，水溫在攝氏 100 度為宜。水溫過低，難以活化和催發茶性，即所謂的「泡不開茶」；水溫過高，會迅速固化茶葉中的活性成分，使茶葉失去原有的色、香、味，即所謂的「泡熟了茶」，去過西藏、青海的茶人，可能都有過在那裡「好水好茶喝不出好茶味」的經歷。甚至在甘肅蘭州的山區，我也有過喝不到岩茶、鐵觀音原有茶之滋味，茶香淡薄的經歷。經同行者幾番探究，才發現我們所在的蘭州山區的水沸點是攝氏99 度，只差一度，就泡不開須攝氏 100 度沸水才能泡開的武夷岩茶和鐵觀音，使之失去原有的茶韻。而對於水的沸點在 98 度以下的西藏、青海等高原地區來說，「泡不開茶」更當是一種常態了。

　　在煮水之後接踵而來的就是茶之沏泡，即茶與水、水與茶的相互作用了。作為「好水好茶好味好韻」的扛鼎之舉，沏泡方法是否適宜也是事關成敗的關鍵之舉。就喝茶而言，有「牛飲」和「細品」之分。「牛飲」為粗放型，以解渴為主，不講究沏泡方法，可以兩大把茶葉三大勺沸水沖泡成大碗茶，亦可以是一撮茶葉泡水喝一天。「細品」是精細型，以品評鑑賞為主，講究以準確、適宜的方法最大化的顯現好水好茶的品質和特性。所以，凡品茶者，均十分重視茶之沏泡。《現代漢語大詞典》對「沏」釋義為：「用開水沖泡」；對「泡」的釋義為「長時間的放在液體中」。較之這一通用性的解釋，在品茶的範疇內，從字形出

發──「沏」為水切入，「泡」為水包圍，我更願意將「沏茶」解釋為：以相應水溫之水迅速淋沖（茶葉不浸於水中）或沖泡（茶葉浸於水中）茶葉。得到飲用的茶水後，茶葉不再與水接觸，待再要品茗時，再次用所相應水溫之水沖淋或沖泡。「泡茶」為讓茶葉在一定時間內置於相應水溫之水中，以獲取飲用的茶水、茶湯，而「泡」又分為淋泡（細緩水流淋澆茶葉）、沖泡（粗急水流衝擊茶葉）、浸泡（茶葉完全或不完全的浸沒於水中，被水全包圍或半包圍）、煮泡（將茶葉置於冷水或溫水、熱水中煮沸）、煎泡（將茶葉置於冷水或溫水、熱水中，用小火慢慢煮沸並使水分逐漸揮發到一定的限度）等。不同的茶品適用於不同的沏泡方法。一般而言，綠茶、黃茶、花茶適宜沏泡，白茶、青茶、紅茶適宜於淋泡和沖泡，黑茶適宜於煮泡；而同一茶品在品飲到一定程度後，也可使用不同的沏泡方法。最典型的就是一般的烏龍茶在四、五道水後，適宜於浸泡（俗稱「坐杯」）催發茶性。而好的武夷岩茶在浸泡之後，還可再煮泡，獲得新的茶感。當然，煮泡已喝過的岩茶，水肉最多是一道至二道水的水量。否則，茶味淡如水了。

　　「好水出好茶」的收官之舉是品飲器皿。器皿的潔淨、安全、適宜和茶水或茶湯量的合適也是品飲的重點。就品飲器皿而言，以材質論，有陶、瓷、竹、木、玻璃、金屬等之分；以樣式論，有杯、盞、碗、盅、壺等之分；以形制論，有方、圓、柱、斗笠、鼓、竹節、梅花等之分；以外部工藝論，有塗色與不塗色、單色彩與多色彩；上釉與不上釉、單色釉與多色釉、白色釉與彩色釉等之分，如此等等，不一而足。人們會出於某種原因，為了某種目的而選擇某一器皿。而不論何種選擇，與水品、煮水燃料、容器一樣，潔淨、安全、無異味是選擇品飲茶器皿的基本條件，否則，必然品嘗不到茶應有的茶性或不利於健康。此外，注入

器皿中的茶水或茶湯量也是有講究的，一般以器皿的七分容量為最佳，少則難以品嘗，多則難以端茶入口。對此，民間也有「七分茶，敬客茶；十分茶，送客茶」之說。當主人使客人難以端茶入口時，其送客之意當是不言自明了。

最後，必須強調的是：無論是煮水、沏泡還是品嘗，環境和當事人自身的潔淨、安全、無異物、無異味也是至關重要的，包括當事人須洗淨臉、手等部位的化妝品，去除身上的化妝品氣味，解除身上佩帶的有氣味的飾物，如沉香手串等。因為任何異物（如塵土、香菸灰、定妝粉、指甲油、口紅等）、異味（如菸味、酒味、花味、除蟲劑味、香水味、香燭味、烹調味等）若進入茶水或茶湯，喝茶就無異於喝雜燴水了。

在品茶範圍內的水對茶的作用中，水品是基礎，煮水是關鍵，沏泡是核心，品飲器皿是重點，環境和當事人是貫穿於始終的主幹，五者的恰當與適宜，缺一不可。古人以「鑑水試茶」探討水與茶的關係。事實上，反過來看，鑑水試茶的過程何嘗不是「鑑茶試水」的過程？而就在鑑水試茶與鑑茶試水的過程中，茶構成和建設了我們的生活，品飲茶成為我們日常生活的一個重要內容。

三個「有點」喝岩茶

喝了三個月的武夷岩茶後，我了解到，要有「三個有點」才得以喝武夷岩茶、享武夷岩茶。何謂「三個有點」？一曰：有點閒；二曰：有點錢；三曰：有點資源。

◆ 一曰：有點閒

在江浙一帶，人們常常習慣於早上抓一把或一撮綠茶於杯中，泡上開水後，即可開喝，一喝一整天，即使茶葉已發白，即使茶味已寡淡如水，一般也要到下班或晚寢之前，才把杯中茶渣倒掉，茶算是完成了一天的使命。喝武夷岩茶就不如此簡單了，它有一個完整的流程：洗杯或壺（包括泡茶的蓋杯或壺，以及喝茶的杯、盞、盅等）→溫杯或壺（包括泡茶的蓋杯或壺，以及喝茶的杯、盞、盅等）→入茶→醒茶→潤茶→泡茶（泡茶的水須是攝氏 100 度的沸水）→倒茶入分茶杯（有的無這一程序，直接分茶）→分茶→喝茶。若是三、五人一起喝，喝後還要評論一番，然後再沸水入杯或壺泡茶、倒茶入分茶杯、分茶、喝茶、品茶，如是者再三，當茶味中有水味出現時（一般為七～八道水後），倒出茶底，觀之、評之後倒掉，換上另一泡茶。一泡武夷岩茶喝下來，大致需要 20 至 30 分鐘，所以與同屬青茶類、同名「烏龍茶」、泡茶喝茶流程大致相同的鐵觀音（按地域分，武夷岩茶為閩北烏龍茶，鐵觀音為閩南烏龍茶，兩者同為按發酵程度分類的中國六大茶類中的青茶）一起，被人們稱呼為：「工夫茶」——須花工夫泡，花工夫喝，花工夫品評的茶。

所以，要喝武夷岩茶，須得有閒。這一「閒」，包括閒時、閒情、

閒心。有閒時間，才能因為或為了喝茶而坐下；有閒情，才會有雅興品茶；有閒心，才會細細體驗茶之樂和趣。在這「三閒」中，才會一杯一盞的用心品嘗武夷岩茶特有的茶韻，感受武夷岩茶特有的茶意。唐人李涉〈登山──題鶴林寺僧舍〉：「終日昏昏醉夢間，忽聞春盡強登山。因過竹院逢僧話，偷得浮生半日閒。」詩中「偷得浮生半日閒」一句常被今天忙碌的職場人士用來形容自己享受了一時的閒適，但實際上，詩中的「強」與「偷」二字已明確無誤的表達了詩人首先是強迫自己「有閒」，才得以「享閒」。同理，喝武夷岩茶亦是如此：飲者必須首先讓自己放下、放鬆、閒適，才能享有喝岩茶時的放下、放鬆、閒適，享受喝岩茶時特有的放下、放鬆、閒適的快樂，喝岩茶才能成為生活中的趣事和樂事。

◆ 二曰：有點錢

以一天一撮最多一把茶葉計，江浙一帶飲者每人每年消費的綠茶（如龍井茶），最多 1,000 克即可，購茶開銷所占全年開銷比例很低。即使較貴的茶，比如前幾年原本人民幣七、八百元（0.5 公斤），現漲到了人民幣三、四千元（0.5 公斤）的西湖龍井，杭州的一般薪水階層中，購買者也大有其人，因為即使人民幣三、四千元（0.5 公斤），人民幣六至八千元一公斤，也可喝一年。而武夷岩茶就並非如此了。一泡岩茶，一般泡七、八道水後即要更換，愛喝岩茶的上班族一般會在上班時泡上一泡，將幾道湯併成一大杯，權作解渴；在午休時，與友人一起泡上兩泡，細細品嘗；然後，晚餐後再泡二、三泡，作為享受，一天下來，每人至少消費五、六泡岩茶。目前，一泡岩茶少則 6 克，多則 10 克，最常見的為 8 克。以每泡 8 克，每天消費 5 泡計算，每人每天的用量為 40 克，一年 365 天的總消費量為 14,600 克（14 公斤多）。所以，福建人對岩茶用

量的俗語為：不文不火 30 斤（15 公斤）。

　　武夷岩茶核心產區為「三坑兩澗」—— 牛欄坑、慧苑坑、倒水坑、流香澗、悟源澗，所產茶葉，在 2015 年僅茶青（剛採下的青葉）就已賣到人民幣 300 ～ 500 元（0.5 公斤）。以一般的 3.5 公斤茶青製 0.5 公斤成品茶計算，僅茶青的成本價就需要人民幣 2,100 ～ 3,500 元，加上製茶的費用、倉儲費（岩茶初製成後須儲藏半年左右再焙火一次，才加以出售）、包裝費、運輸費、相關稅及企業管理費用等，加上基本利潤，如無自己的山場（茶山），「三坑兩澗」的岩茶每 0.5 公斤的售價至少為人民幣二萬元。在 2017 年，聽說青葉已漲到人民幣七百元左右（0.5 公斤），這成品的售價當更高了。隨著武夷岩茶美譽度和知名度增高，雖非核心產區但同為正岩（武夷岩茶 72 平方公里產區內）所產的武夷岩茶（也是武夷岩茶之上品）的價格也飆升至近萬元人民幣，有的已達數萬元人民幣。以「三坑兩澗」岩茶為代表，因產量較少，正岩岩茶常常是一茶難求，水漲船高，那些武夷山地區的洲茶、田茶，中級的每 0.5 公斤售價也在人民幣二千至三千元。即使是中級消費，以每 0.5 公斤人民幣三千元、每年消費六公斤（每天 2 泡，每泡 8 克）計，用於岩茶的支出為人民幣三萬六千元。目前中國國民中等收入者的標準為年收入人民幣 6 萬～ 50 萬元，取五等分的中間值的年收入為人民幣 21 萬～ 30 萬元、人民幣 31 萬～ 40 萬元。可見且不論低收入者，即使對大多數的中等收入者而言，每年以十分之一至五分之一的收入用於喝茶，當是一筆不小的開銷。所以，須得「有點錢」，才能喝上武夷岩茶，尤其是「三坑兩澗」的武夷岩茶。而結交武夷山天心村的茶農（他們大多有自己在武夷岩茶核心產區的山場），以便能以自己可承受的價格購買到正宗的武夷岩茶，已在近年成為諸多岩茶愛好者購茶的不二法門。

◆ 三日：有點資源

　　武夷山出好茶，武夷岩茶是好茶，但在今天，由於武夷岩茶售價不斷上漲，要尋得正宗的武夷岩茶，尤其是正岩茶及其核心區的「三坑兩澗」的茶，絕非易事。每年五月採茶季節，都有諸多的茶商、茶人前往武夷山尋茶（買茶），並大多都說自己尋得了正岩好茶，可惜真相並非如此。就像每年三、四月份西湖龍井採摘季節，也有諸多茶商、茶人前來杭州，在龍井、梅家塢、獅峰一帶的農家，親眼看茶農炒茶，然後直接購買的「西湖龍井」中，不少實際上是以外地茶的青葉炒製而成。這些外地茶中也有品質頗佳的，但畢竟不是西湖龍井，其茶味是大相逕庭的。武夷岩茶亦是如此，即使親自到山上或工廠，親眼所見茶青繁茂或岩茶製作過程，但實際到手的成品中有可能不少茶青是來自非岩茶核心產區，乃至非岩茶產區的武夷山地區，即當地人稱為的「外山」的茶青。這些「外山」的茶青，以武夷山地區的吳山地、建陽、建甌為多，也有甚至來自臨近的浙江山區。吳山地屬武夷山區，也是茶區，雲霧繚繞的高山上也產好茶，尤其老樅水仙的「樅味」頗足且悠長。但與武夷山正岩茶比，岩骨不足，茶味也薄許多。一般三、四道水過後，茶韻會大跌，出現我所稱的「跳水」現象；建陽和建甌屬武夷山區，也產好茶，尤其是建甌，曾是宋代貢茶御茶園所在地，所產矮腳烏龍尤為出色，其湯色棕黃，香氣撲鼻，令人難忘，而古時，所產「龍團鳳餅」更是專送朝廷的貢茶。因其非岩茶，以此充作岩茶，難免花香明顯，但岩韻則被指大為不足。可惜了！就如同將一位武林高手硬被拉到秀才圈裡比詩，折了自己的特長，又以自己的短處冒充他人之長處，難免毀了英名。可惜了！臨近福建的浙江山區也屬武夷山脈，也有一些丹霞地貌的大山，

因其地處山脈之末，所產岩茶之花香屬中等，岩韻則是淡薄的。這些「外山茶」有的被充作「武夷正岩茶」──近年來最多見的是吳山地的茶作為「武夷正岩茶」出售；有的被作為主料，真正的武夷岩茶作為輔料，混製成「武夷岩茶」出售；更常見的是被添加進洲茶、田茶中，以增香或顯醇厚後，充作正岩茶出售。2017 年十月期間，我到臨近福建的浙江山區遊玩，在一山農家喝到他自製並自豪的稱為「岩茶」的一款茶，頗覺有武夷山某些廠家生產的武夷岩茶之味，細細詢問下，茶主人坦言武夷山有廠家每年向他購買茶青，添加到其生產的「武夷岩茶」中。除外山茶外，武夷岩茶自身更有正岩（生長於風化的火山岩上）、半岩（生長在雜有泥土的風化岩或雜有風化岩的泥土中）、洲茶（生長在河灘、溪灘上）、田茶（生長在泥土地即田地上）之分。不同產地的茶，茶韻高低、厚薄差異明顯，價格當然也十分懸殊。在利潤驅動下，以假充真、以次充好、假冒非物質文化遺產傳承人品牌者並非少見，故而許多時候，出了高價並非一定能購得相應的好茶。所以，愛茶人必須擁有一點具有高信任度的武夷山製茶人和茶農的人脈資源，才能喝到真正的武夷山岩茶，尤其是正岩的武夷岩茶。

要享用和享受武夷岩茶，有點閒、有點錢、有點資源──這三個「有點」缺一不可。不然，就會像我的麗江、大理之行：年少時，我有時間沒有錢；長大後，我有錢沒時間；當我又有錢又有時間了，大理已不是原先的大理，麗江也不是原先的麗江。

希望人們在擁有這三個「有點」時，能享用和享受這武夷岩茶之樂。

岩茶畫

　　2015 年春的某一天，我在家中品味武夷山天心禪寺的白雞冠，啜飲之餘，在茶底夾出兩片茶葉，放入白色茶盞，注入清水，想仔細觀賞天心禪寺白雞冠呈現的武夷岩茶茶色之「活」——從幾經烘焙已成墨綠色的乾茶色回歸到如五月剛剛採摘下來的嫩綠鵝黃色的新茶色，以及搖青時形成的紅鑲邊。

　　為更清晰的看清楚茶葉的色澤，我在茶桌上輕搖慢移著茶盞，搖著、移著，兩片茶葉不斷的變化著位置，無意間，我定睛一看，盞中出現的居然是一幅「夏日鵝憩圖」：荷塘中，在一片大大的夏荷之下，一隻美麗的天鵝閒適的休憩著，一片心靜自然涼的意境。興奮之餘，拍照

留念，並與諸茶友分享，獲得讚聲無數。

　　由此，想起南宋時流行的「茶百戲」。當時喝的茶是將茶葉碾碎成末後再加水啜飲的末茶。先是無聊有閒又風雅的文人們以沸水注入茶中，觀茶末形成的圖案紋路，或曰畫或曰書法，以增茶趣，之後這一茶戲上進入宮廷，下流入市井，成為一種社會性的時尚，技藝日趨繁雜，作品種類也不斷增加，終成為一項有了「茶百戲」之稱的程式化、模式化的茶事娛樂活動。這一茶事娛樂活動一旦正規化和正式化，尤其被皇室乃至皇帝所欣賞，就難免從單純的娛樂轉化為競爭性的娛樂。於是，比花紋圖案者有之，比花紋圖案時間持久者有之，比以茶末所顯示花紋圖案而賦詩作詞者有之，比以花紋圖案界定茶品優劣者有之，「茶百戲」也就有了另一別名：「鬥茶」。而方便人們觀鬥茶、賞茶百戲的建盞也名聲鵲起，尤其以「金油滴」和「兔毫」為最。

　　由於戰亂又起，民不聊生，隨著南宋的滅亡，元朝對南方士人的鎮壓，尤其是出身底層、體恤民生的明朝創始人明太祖朱元璋對貢茶茶品由蒸茶改為散茶的改革，以末茶為基礎且頗有富豪奢靡之風的「茶百戲」日益衰退，直至今天，幾近失傳，只留下「鬥茶」一詞仍在福建等地流傳。比如，武夷山每年在岩茶開喝之時的十月，都會有「鬥茶會」，持續數日，以評上下，不過「鬥茶」只是單純的茶與茶之「鬥」了。

　　聯想之下，我將這幅用白雞冠茶底搖晃而成的「夏荷鵝憩圖」的畫種命名為「岩茶畫」。這幅畫具象明顯，可以作為岩茶畫下的一個分類，叫做形象畫。帶著創作的新鮮感，第二天喝另一款岩茶肉桂時便想再作一幅。只是無論怎樣搖晃茶底，始終沒有什麼可供想像的圖案紋理顯現。無奈之下，我只得把茶盞中茶湯移入另一茶盞中養盞，然後倒掉茶底。回轉身看，見白瓷茶盞中，黃棕色的湯色如日落黃昏的江上，暮

雲四合，夕陽斜照在江面，幾粒褐色的茶渣落處形同一艘小小帶蓬漁船，「漁舟唱晚」四字在心中油然而生。這幅畫是抽象的，有一種中國古典詩詞式的，只可意會難以言傳的意境。如同黃昏夕陽中的惆帳，孤舟獨行的寂寥，日月山河變化的蒼茫，都在這一盞棕黃色和幾粒褐色之中。這一畫種可作為岩茶畫下的另一個分類：意境畫。

　　也許，真的可以將岩茶畫作為一種畫種推廣，當然所屬還有更多的分類。而要遵守的一個基本規則是：在品茶器皿中加水，放入岩茶茶底（茶渣），不用任何輔助工具或添加物，僅以搖晃或移動該器皿而成圖案紋理，並加以命名。而這一規則也可視為對岩茶畫的定義。

　　如同「茶百戲」一樣，岩茶畫的作品具有臨時性的特徵，不易保存。好在現在攝影技術發達，攝影工具普及，一旦形成岩茶畫，便可拍攝之，供收藏，供分享，供眾人觀賞和評判。作為一種新興的茶事娛樂活動，岩茶畫集品茗、繪畫書法、作詩吟詞、攝影等雅事於一體，可自娛，可眾樂，行之，當為生活增添開心多多。

　　某日，將此茶趣與幾位同學兼茶友分享，大家又一起品茶、搖畫，更得佳作若干。觀賞討論之後，大家一致認為，岩茶畫可遇不可求，如有「天意」左右著圖畫紋理，故而，將岩茶畫命名為「天意岩茶畫」更為恰當。於是，搖畫成為我們品味武夷岩茶時的又一樂事。

茶寵

　　早知道動物可以作為寵物，比如波斯貓、巴哥犬；後來，又知道爬蟲可以作為寵物，比如蠍子、蜥蜴。再後來，知道植物也可以作為寵物，比如前幾年流行的多肉植物。在武夷山喝岩茶，常見茶海或有漏水孔的茶桌上放著一些小擺件。人們喝了杯中茶後，會把殘茶倒在這些擺件上，如澆灌一般。有的人家中的擺件在日積月累的澆灌下，有的長出了茶苔，頗有滄桑感；有的如古董，有了「包漿」，滑潤可人。而天天喝著茶湯，這些擺件也散發出幽幽的茶香。浙江人的茶桌上沒有這些東西，即使是在老茶人的家中，我也沒見過，心中疑惑，但又礙於文人的面子，羞於啟問，旁敲側擊的問：「這有什麼用處？」答曰：沒什麼用，就是好玩，亦無解。一日，好奇心終於衝破了文人的面子，實在忍不住，指著那排小擺件無奈的發問：這是什麼？總稱叫什麼？在一片我解讀為「怎麼會有人不知道這個」的驚訝目光中，我聽到一個福建普通話的答案：「ㄔㄚ／ㄔㄨㄥ／」。3秒鐘後，靈光一現，茶蟲！我恍然大悟回應：「哦，你們把殘茶倒在上面，它就像蟲子一樣喝殘茶，所以叫茶蟲。」眾人聽後一楞，接著均大笑，說：不是蟲子啦，是寵物，喝茶人的寵物，茶寵！我頓覺羞愧，暗罵自己真是個道道地地的「舞姿優美趣」——無知（舞姿）又沒趣（優美趣）！唉唉，一聲長嘆……

　　從我所見的茶寵看，按器形分，可分為佛像類，如彌勒佛；吉祥物類，如身上堆滿錢幣的蟾蜍；植物類，如蓮蓬；動物類，如小鹿；果實類，如花生。按材質分，主要為陶土和紫砂兩種。按工藝分，常見的為模子澆鑄、手工捏製和澆鑄加手工修整三類，還有半上釉和不上釉之分。而

無論何種，均為燒製而成。

友人曾送我一對臥著的小鹿茶寵，全身覆蓋著梅子青的青釉，只露出未上釉的咖啡色的陶土頭部，放在茶桌上，猶如一對靜靜的臥在青草中的小鹿伴侶，搖著長長的鹿角，睜著純淨而不諳世事的杏眼，乖巧的望著我們。對它們澆灌了兩星期殘茶後，心生一計，認為把它們整個浸泡在倒茶底的小殘茶桶中，會更快的蒙上「包漿」。於是，兩隻小鹿茶寵被放入了小殘茶桶中。隔了兩日再喝茶時，見到小殘茶桶中滿是殘茶，以為上次喝茶後忘了清理，急於喝茶中，拿起殘茶桶就往盥洗盆倒去，一片哐噹聲中，幡然猛醒，馬上住手，已是來不及，一雙可愛的茶寵小鹿光榮殉職。痛悔中，領悟到一個生活真理：欲速則不達，做事須順其自然之道，方為正道。

目前，我養了兩隻茶寵。一隻是石形座上的山羊，座底上了青釉，未上釉的羊身後傾，羊頭高揚，前蹄高舉，似在春草遍野的山嶺上奮力攀登。山羊茶寵放在茶桌上，每次喝茶，我都會以殘茶澆灌之。尤其是喝武夷岩茶時，遇上好茶，邊澆灌邊說一句：「呵呵，也請你喝一點。」遇到不太好的茶，就說一句：「不好意思，今天的茶有點不對胃口，明天請你喝好茶。」幾年下來，原本粗糙的陶土山羊身摸上去也有點光滑感了。

　　另一隻是蓮蓬，完全的陶土外露，沒有半點釉色。它是由模型澆鑄而成，暗褐色，十分逼真，連蓮蓬洞中的蓮子也是可以晃動的，搖一下，有噹啷的金屬之聲。一日，我先生的一位男性朋友，來喝茶，見到這茶寵蓮蓬，開口就說：「哇，你家這鐵蓮蓬不錯，哪位大師作的？」我和先生噴笑，告知是網路上買來的陶製品，售價人民幣 29 元。朋友伸手摸了摸，又扣指擊打聞聲，然後信了。又一日，我的一位女性朋友來喝茶，對著茶寵蓮蓬看了又看，觀察半晌後問：「你們這蓮蓬怎麼晒乾後又不會爆裂？」我和先生又噴笑，告知是陶製品，她伸手摸了以後，也大笑說：「我上當了，這真的不是真的啊！」想不到這茶寵蓮蓬能如此以假亂真，真是十分有趣！而從做學問的角度看，它居然也是一個檢測器，檢測出男女行為的性別差異，並引導著研究者進一步探究這一差異產生的原因及其結果。

　　茶寵原本只是一把土，由人賦予它外形，賦予它內涵，乃至賦予它某種意義。所以，它是一種客觀存在，也是一種主觀構造，更是具有某種「人性」：與茶人之間能很好的交流與溝通，甚至可以是茶人心理特性的直接表象 —— 由茶寵知喝茶之人。茶寵真是有趣之物啊！

　　我喜歡我的茶寵！

岩茶十件

　　與其他茶相比，喝武夷岩茶無疑是較為複雜的。比如，沖泡岩茶的蓋杯有 6 克杯、8 克杯、10 克杯之分，不同量的岩茶必須用不同量的蓋杯沖泡，以免蓋杯過小，茶葉不能充分泡開；蓋或杯過大，入水過多，影響茶味。若飲者較多，超過分杯數（一般同喝岩茶者以最多不超過 6 人為宜，人太多，茶湯量不足，就難以共品同一道茶湯，而岩茶的特徵之一是每道茶湯各有不同的色、香、味），沖泡者就須用兩只蓋杯沖泡，以使品飲者獲得同一道茶湯。所以，武夷岩茶泡茶老手一般都會兩手同時沖泡出水，飲者多時便左右開弓。再比如，武夷岩茶的品茶杯有收口杯和敞口杯之分，收口杯留香效果好，有利於杯底香聞鑑評賞；敞口杯散香效果好，有利於湯香發散四溢。留在自己品茶杯中的底香是自己獨聞的，散發於空氣中的茶香是眾人共享的。所以，我有時會開玩笑的將收口杯稱之為「獨樂杯」，將敞口杯稱為「眾樂杯」。又比如，沖泡品賞武夷岩茶須有茶海、分茶器、茶桶、茶墊、茶盤、茶巾、茶秤等。其中，茶海設有洩水口並連接接水桶的茶臺，將沖泡茶用的蓋杯（或茶壺）、分茶器和品茶杯等置於茶海上，洗杯、溫杯、沖泡、分杯的漏水都被收納於茶海之中，不在桌上、地上四處橫溢；分茶器為帶有尖形出水口的杯或壺。將泡出的茶湯倒入此中，然後在多個飲茶杯中均勻的進行分配。因分茶須均勻，故又稱「公道杯」。這分茶器是近年從臺灣流入大陸，並已被大陸眾多的茶人接受，雖然亦有不少茶人以各種理由反對使用分茶器，拒絕使用分茶器。茶桶置於茶桌上，用於傾倒品茶杯中的殘渣或殘茶，以及鑑賞評論過的茶底。而在近年逐漸流行的不

讓水外溢的「乾泡」（與之相對應，讓水外溢的稱之為「溼泡」）中，洗杯、溫杯等之餘水也傾倒於茶桶之中。茶墊有大小之分，大者用於墊盛有沸水的煮水壺，小者墊在品茶者面前的桌位上，用於放置品茶杯。茶盤是用來盛放茶底的。將喝過的茶底傾倒於上，品茶者就可以鑑賞評論了。茶巾是一塊八寸見方的小方巾，大多為深色，用以擦拭沖泡或品茶過程中落到桌上的水漬和茶漬。茶秤（現為電子秤），用於散裝茶入蓋杯時的稱重，得以準確、合適的進行沖泡。

即使是沖泡茶的小工具，較之於綠茶、黃茶所用的「茶六件」（也有人稱之為「茶道六君子」），武夷岩茶也至少要多 4 件小工具，達 10 件之多，故我稱之為「岩茶十件」，這十件小工具如下：

☐ **茶舀**：用於從儲茶器（包括罐、盒、瓶等）中舀出散裝的茶葉。

☐ **茶則**：用於放置乾茶，以便飲者在茶葉沖泡前對乾茶的品鑑觀賞，以及估算水肉量。

☐ **茶夾**：有大小兩種。大者用於夾煮水壺壺蓋，以便觀看水沸程度、水肉等，又稱壺夾；小者用於夾品茶器（包括杯、盅、碗等），以便洗杯、溫杯、送茶等，又稱杯夾。

☐ **茶漏**：置於分茶器上，用於過濾茶湯中的茶渣。

☐ **茶攝**：用於夾取泡茶後洗杯或洗壺時，杯中或壺中殘留的茶葉。

☐ **茶匙**：與綠茶、黃茶的「茶道六君子」中的茶匙既可用於舀乾茶、又可用於刮出杯或壺中沖泡後的殘茶不同，岩茶的乾茶條索較長，茶匙不便舀取，所以，「岩茶十件」中的茶匙僅用於刮出蓋杯或茶壺中沖泡後的殘茶和茶渣。

☐ **茶刷**：用於清洗茶海。

❑ **茶剪**：目前武夷岩茶的包裝有散裝和小袋真空包裝之分，若為小袋
真空包裝，須用專用茶剪剪開包裝袋，才能將袋中茶葉置入茶則或杯
壺之中。

❑ **茶針**：若以茶壺沖泡武夷岩茶，洗壺時需用茶針清理壺嘴和壺濾，
以便茶壺出水順暢。

❑ **茶筒**：用於放置上述沖泡茶的小工具。

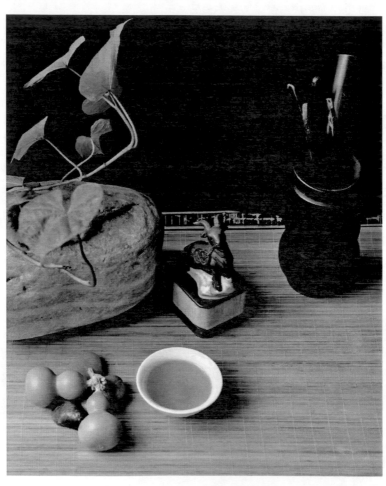

　　須強調的是，這「岩茶十件」並非如同綠茶、黃茶等的「茶六件」，僅僅在茶道或茶藝表演中，作為一種表演用具或程序性用品使用，而是作為沖泡、品飲武夷岩茶的一般工具或常規日用品而存在和使用，故而我將其稱為「岩茶十件」而非「岩茶茶道或茶藝十件」。

　　「岩茶十件」中，除茶剪外，大多為竹製品或木製品，也有用金屬鑲以木柄的。我所見到的這些金屬製品大多是鍍上了一層金黃色，帶著一種暴發戶或土財主的洋洋自得，以此作為品岩茶的輔助工具，讓我有一種清純少女鑲上了一口大金牙的不協調感，難以獲得岩茶帶來的寧靜。相比之下，純竹製或木製的「岩茶十件」與岩茶相得益彰，能讓品飲者更快、更深的進入岩茶之意境。

　　在我擁有的岩茶十件中，我最喜歡的是一個用小葫蘆製作的茶漏。這茶漏為手掌般大小，曲線圓潤而飽滿，白白胖胖，光滑無瑕，置於茶桌上，如同一個可愛的小嬰兒在杯壺中嬉戲；置於手掌中，如童話般即將現形的寶船，令人遐想無限。因是小葫蘆所製，所以這個茶漏非整套木製或竹製的「岩茶十件」套裝中的一件，而是孤件——只有這一件。我把它當作茶寵養著，愛之所至，興之所至，日用品也可以成為工藝品收藏呢！

老茶與陳茶

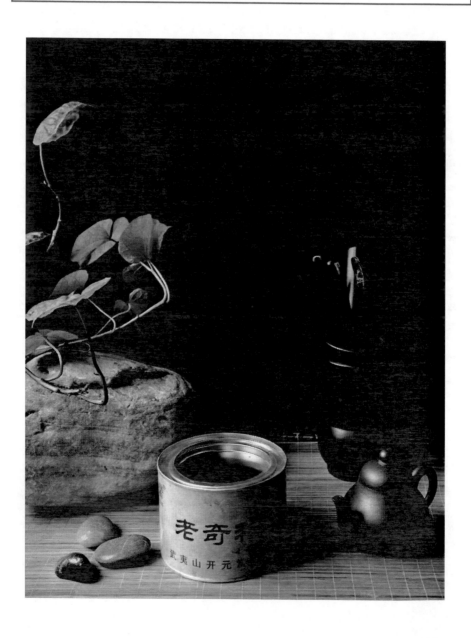

　　常有人來問我，如何區分老茶與陳茶。因各路行家說法不一，我也曾一度糾結，不知如何界定。後來，從語義學受到啟發，將「老」定義為「自身年老、年長」；將「陳」定義為「存在的時間較長」。由此，我的界定是：「老茶」為用老茶樹上採摘的青葉製作、存放時間為一至三年的茶。其中，綠茶、黃茶的存放時間不超過一年，青茶、紅茶、黑茶等發酵茶因為有一個冷卻過程，存放時間可不超過三年。「陳茶」為存放時間超過三年的茶。其中，綠茶、黃茶超過一年時間即為陳茶，白茶、青茶、紅茶、黑茶超過三年時間即為陳茶。陳茶由新茶長時間存放而成。這新茶可以是來自老樹，也可以來自年輕的樹，而老茶就是來自老茶樹的一般意義上的新茶。過去，人們很少喝陳茶，故常以「老茶」稱呼陳茶。如存放六年以上的白茶被稱為「老白茶」。近年來，喝陳年茶，尤其是陳年青茶、黑茶成為風尚，而喝老樹茶也已流行，所以，「老茶」與「陳茶」的名詞界定已成必要。

　　從品茶者的角度看，我個人認為，樹齡在 30 年以上的綠茶、黃茶可稱之為「老茶」；樹齡在 50 年以上的白茶、青茶、紅茶、黑茶可稱之為「老茶」。而我個人經驗為：綠茶和黃茶不宜久放，即使存放於冰箱中，超過三年，儘管色澤依舊，香氣和茶味則失卻了原有的淡雅。青茶類的鐵觀音中的清香型須放冰箱保存，如保存得當，四、五年後沖泡，仍色、香、味俱全，茶韻依舊；濃香型則可放於攝氏 20 ～ 30 度左右的室溫中，避開日晒，存放為陳茶，醇化出與新茶不同的茶韻。青茶類中的岩茶及紅茶、黑茶、白茶亦可如濃香型鐵觀音存放成陳茶，而隨著時間的累積，這類茶的茶韻也會發生不同的變化，品飲者可在不同的年分喝到不同茶韻的茶，趣味無窮。在中國各地，今已形成諸多的愛喝乃至專喝多種陳茶、愛喝乃至專喝某種陳茶的「陳茶交友圈」。

　　我喝過杭州獅峰茶農親自以獅峰茶葉手工製作，自製自喝的道地的獅峰龍茶種老茶。較之大面積種植的龍井43、龍井長葉之類的選育品種，這款來自樹齡50年以上的老品種——龍井種茶樹的新茶，湯色如翠竹新綠；湯味鮮味飽滿，略有甜味；湯香有微微的春蘭香，久違了的綠豆腥味十分明顯，茶湯入喉，一種清爽和清醒感油然而生，讓我這個生在杭州、長在杭州，常喝龍井茶，習慣把龍井茶作為「工作茶」喝之，不覺其有何妙處的飲茶人，也禁不住拍案驚呼：好茶！好茶！這才是我想像中的、被稱之為「四絕」——「色綠、香郁、味醇、形美」的龍井茶啊！

　　我還喝過老樅水仙、老樅肉桂、老樹梅占等岩茶老茶，以及據說有上百年以上樹齡、我親眼見到樹幹上長滿青苔的建甌名茶，也是宋代「貢茶」的矮腳烏龍茶的老茶。與樹齡小於50年的茶樹上所產的茶青所製的茶葉相比，這些老茶的茶韻確實較強，給人更多的愉悅。但因有的茶品我只喝過老茶，如老樹梅占，所以，很難說這就是這款老茶的特徵還是該茶樹品種的特徵，唯有愉悅感悠長。我可作比較的是水仙和肉桂。與一般的水仙和肉桂相比，老樅水仙和老樅肉桂的湯色更深而寧靜，香味更醇更持久。就肉桂而言，老樅肉桂的茶香趨向柔香，圓融了許多；湯味更醇更綿柔，入口即化；茶氣更足，通氣、通血、通經絡的「三通」功效更強。老樅肉桂和老樅水仙也更耐泡。一般的水仙、肉桂

可泡七、八道水，老欉肉桂和老欉水仙大致可泡十七、十八道水。而泡過的茶底還可煮上一、二道水，煮出的茶湯具有植物的香與甜味，仍為湯而非水，這與一般的水仙、肉桂煮出的茶水或充滿水味而寡淡，或苦澀難嚥有天壤之別。尤其是老欉水仙，香氣中青苔的清新，色澤的棕黃微褐發亮，湯味的醇厚潤澤飽滿，茶氣明顯的經絡走向，煮茶湯的薄荷香甘蔗甜，其特徵十分明顯，與一般水仙的差異，尤為懸殊，給人的愉悅感也更多和更強。

　　據說，福建過去不大有人喝老樅水仙，是某位領導者在 2011 年偶爾喝之而大加讚賞後，坊間遂成流行並傳播開來。我不知實情究竟如何，只是從觀察所見，在福建，茶店售品中標注「老樅水仙」茶品名，廠商普遍推出老樅水仙產品，茶客鬥茶中有了「老樅水仙」茶品，乃至大街小巷有了不少直接取名為「老樅水仙」的茶店或茶館，確是 2012 年才開始出現的。直至今天，喝「老樅水仙」已成為一種常態性的時尚和時尚性的常態。而老樅水仙的供不應求，據說也使得有些廠商已將樹齡為 30 年至 40 餘年的水仙茶樹也稱為「老樅水仙」茶樹，將茶青製成所謂的「老樅水仙」售賣之。這些不到 50 年樹齡的「老樅水仙」，當然大大不同於真正的「老樅水仙」，茶韻、茶氣、茶感均差異頗大。然而，面對資本強大的逐利性，小小飲者唯有一聲長嘆。真是資本剝奪和控制著我們的一切，包括我們的口感！

　　我本來不喝陳茶，總認為它與灰塵同義，但在一次感冒、一次胃痛時，喝陳茶除病中，我發現了陳茶獨特的韻味，才喝上了陳茶，並對岩茶陳茶、鐵觀音陳茶、福鼎白茶陳茶（老白茶）等產生了好感。與一般新茶相比，岩茶陳茶有一種與相應新茶有所不同的乃至迥然不同的陳茶香味；湯色褐紅或褐黃色，有的甚至是深褐色，湯味稠厚、潤滑、飽滿，或濃或淡的茶酸味替代了茶澀味，有一種酸鮮的味道。鐵觀音陳茶蘭香醇厚，湯色略深如琥珀色，茶湯厚度增加，有了與陳年岩茶一樣的「茶骨」，喝後渾身發熱，微汗涔涔。俗稱「老白茶」的福鼎白茶陳茶有一股槐花香氣，湯水紅褐色，湯味清爽且帶著植物的甘甜。福建人說，烏龍茶是一年為茶，三年為藥。相較於新茶，陳年岩茶、鐵觀音與老白茶減脂降壓、消食祛寒、暖胃消炎之類的藥用功效確實更強。

　　2017 年冬日，去浙江大學劉雲教授家喝過她用福鼎白茶陳茶加紅棗

自製的老白茶養生煎茶。一邊是
紅紅的木炭火，一邊是咕嚕咕嚕
冒著茶香熱氣的陶罐，邊喝著她
用竹舀子舀到陶碗裡的養生茶，
邊閒閒的有主題或無主題的聊
天，在茶香、棗香、炭香的包圍
中，在茶的草甜加棗的果甜的潤
澤中，其樂也融融！

　　在喝陳茶的經歷中，印象最
深的一次是 2013 年，我被邀去喝
友人從民間挖寶來的乾隆時期的
茶。200 多年以前的茶啊！真是又
驚奇又懷疑又充滿期待！與諸多
陳茶都有一個動聽的傳說一樣，這泡茶也有一個類似的故事：在閩北高
山農村一農戶拆老房子時，在房梁上發現了一罈用寫有乾隆年號的脆而
黃舊的稻草製成的土紙包裹著罈口的茶葉。閩北農村有新房子上梁時，
在梁上放茶葉的習俗，友人親眼見到這存茶葉的罈子樣式古舊，為清朝
物件；包蓋紙上蒙塵頗厚，鼠跡斑斑。聞訊同去的陳茶客認定此茶不假，
紛紛購買，友人只搶得三小袋，計 24 克。當日泡的即為其中一袋，為 8
克。我們沒去辨析此故事真假，且作佐茶之笑談，哈哈而笑矣。

　　此茶十二道水前，湯色為黑褐色，一股蓬塵味，茶湯入口唯中藥
味，無愉悅感，有探險感。十二道水後，湯色慢慢轉為深玫瑰色，塵土
味漸消，中藥味漸消，茶味漸顯；在十八道水後，成為極漂亮的保加利
亞玫瑰紅，亮麗而妖豔，且一直保持不變。而湯中灰土味消盡，復有淡

淡香味飄出，似花香又似果香，湯味飽滿度增加，茶氣出現，愉悅感逐漸加大，一時間，有一種除去蒙塵，浮出歷史地表的想像。這泡茶我們四個人喝了一下午，喝到第三十五道水時，雖還可再泡，但我們實在是飢腸轆轆，腹中滿滿，喝不動了。據說茶友將這泡茶帶回後，第二天又泡了十幾道水才作罷。

　　喝後再議，我們認為該茶很有可能是矮腳烏龍陳茶，但對其 200 餘年的歷史，則抱有疑問，後一致決定要為它做一個年代測定，於是第二袋茶成了送到北京大學碳 14 檢測中心的檢測品。而第三袋茶則被友人作為禮物送給了我，我將該袋茶一直珍藏於小茶罐中。幾個月後，友人來電說，北大報告出來了，該茶較確切的年代為 1930 年代（±50 年），雖虛報了一百多歲的年齡，但這茶實在是一款難得的好陳茶，所以我們無上當受騙感，而是撫掌大笑。這是我至今喝過的已確認年分最久遠的陳茶。認同感加上遊戲心，直到今天，當有人在我面前洋洋自得的大吹自己喝過有多長年分的陳茶時，我就會大煞風景的問道：「你喝過乾隆年代的茶嗎？我還有一泡，捨不得喝，藏著呢！」對方往往立刻啞口，在我暗暗竊笑中，顧左右而言他了。嘻嘻，這也是這款茶帶給我的一份樂趣啊！

　　老茶和陳茶都是稀缺品，得之不易，飲之乃一種福分。故而，「珍惜」二字是品飲老茶和陳茶時必須銘記於心的。

正山堂紅茶

　　武夷山正山堂出品的紅茶是我最喜歡的系列紅茶，社科文獻出版社社長謝壽光教授亦有同感。我們共同的評價是正山堂的紅茶色正、香正、味正；色純、香淳、味醇。所謂色正、香正、味正，是說一個品種特有的色香味特徵明顯，沒有雜色、雜香和雜味。所謂色純、香淳、味醇說的是湯色純淨，不帶雜質；茶香淳樸，沒有虛浮；韻味醇厚，不顯輕飄。所以正山堂紅茶是我們共同的常飲茶。

　　正山堂紅茶的茶葉產地在武夷山中，福建與江西交界處的桐木關。我去過桐木關，真是個深山老林。從武夷山景區進去，還有近一個小時的車程，盤山道路盤旋而上，只見一邊是峭壁，一邊是密密層層的原始森林，車子轉了又轉，頭暈目眩之時，突現一個小山坳，正山堂茶廠就坐落在這深山密林的山坳之中，不遠處即是桐木關口，越過桐木關，便是江西的地界了。

　　桐木關正山小種紅茶的來歷頗有傳奇色彩。據說該地原產綠茶，明朝中後期某年，村民剛採來茶青還未加工，戰火突起，官兵過境，村民均棄家而逃。戰火過後，村民回到家中，不僅僅過了綠茶最佳的製作期，更因士兵將裝滿茶青的麻袋當作墊褥，茶青受一個多月人體的熱焐，沒有了原來的清香。村民不願丟棄，加以製作，聞到了原本沒有的醇香之味，而茶水之色也轉為金黃色。由此，一種新的茶飲品誕生了。正山小種是世界上最早的紅茶，所以是紅茶的鼻祖。現有的英國紅茶、斯里蘭卡紅茶、土耳其紅茶等均源自印度，而印度紅茶則是來自桐木關，是清朝年間英國商人偷了正山小種的茶種至印度栽培、拐騙走桐木

關茶農至印度製作而成，後加以傳播的。

　　正山堂系列紅茶有 20 多個品種。其中有一款品後有臺灣阿薩姆紅茶之感，問之才知原來臺灣阿薩姆紅茶原產地是印度，而印度紅茶的祖先就是桐木關正山小種。於是再問並查史料證實，福建桐木關是世界上所有紅茶的始祖之地。借用「書到用時方知少」名言，愧曰：端茶亦知讀書少，一品一飲皆為史。

　　生活中，真是轉機無處不在，驚喜無處不在，學問無處不在啊！

我記憶中的那些鐵觀音茶

　　我開始真正認識鐵觀音茶，是在 2000 年初。那天，我無聊的在電視頻道中「流竄」，忽然看到一則介紹安溪鐵觀音的系列影片，認真看了下去，才知道原先我對鐵觀音茶的認知均為謬見，才知道鐵觀音色棕黃、香如蘭、有回甘的基本特徵，才知道世上有一種「燉」叫作「燉茶」──安溪鐵觀音茶農將茶在炭火上用小火慢慢烘焙置於茶籠中的鐵觀音茶青的過程，稱作「燉茶」。

　　這一系列紀錄片是從講述安溪的中閩魏氏茶業用傳統工藝製作鐵觀音茶的過程作為切入點，介紹鐵觀音茶的。魏氏茶業是一家已傳承數代的老字號企業，機緣湊巧，我也是從品嘗魏氏鐵觀音開始，喜歡上了鐵觀音茶。用傳統工藝製作的中閩魏氏鐵觀音在鐵觀音中屬中發酵茶。其湯色黃棕、澄明、湯味爽厚、回甘迅速而悠長，茶香是清新的春蘭香中夾有木炭的香味，掛杯香持久。魏氏鐵觀音給人一種坐在老茶館中喝茶的老者的感覺，恬淡悠然的看著眼前的熙熙攘攘，猶如老年的稼軒作詞云：「少年不識愁滋味，愛上層樓。愛上層樓，為賦新詞強說愁。而今識盡愁滋味，欲說還休。欲說還休，卻道天涼好個秋。」歷經滄桑事，遍聞人間情，一杯茶在手，已是閒淡人。所以，在很長一段時間裡，凡寫學術論文時，我都會泡上一泡魏氏鐵觀音，在它氤氳的茶香中獲得歷史的靈感。

　　與魏氏鐵觀音的歷史滄桑感相比，華祥苑鐵觀音給人的感覺是隨風飛揚的飄逸。華祥苑鐵觀音在鐵觀音中屬低發酵茶，湯色明黃、湯味爽滑輕盈、回甘清爽，香如秋蘭，夾帶著野地青草的清香，瀰散性強。有

很長一段時間，我經常乘坐飛機來往浙閩兩地，在福州和廈門機場，常有華祥苑鐵觀音的茶香飄散在空中，這常讓我想到魏晉時期服了五石散的士人們，白衣飄飄狂髮紛飛，在山林中呼嘯而過……

之所以記住了日春鐵觀音，首先是它特有的冷香。在我喝過的鐵觀音茶中，一般掛杯香都是溫熱香，也就是說，茶盡後，杯熱或溫時杯壁上留有茶之餘香。而日春鐵觀音的掛杯香除了有熱香、溫香外，茶盡杯涼後的 20 分鐘間，杯壁仍留有餘香，並慢慢化作空谷幽蘭之幽香，形成特有的茶意。日春鐵觀音的湯色鵝黃翠綠，有一種彩墨國畫「春江水暖鴨先知」的淡雅；湯味柔厚，微微的澀味迅即化為滿口的回甘；湯香溫和悠長，如暮春初夏的野蘭之香。日春鐵觀音給人一種秀麗文雅之感，於是，那些出身名門的民國才女少女時的面容浮現在眼前，冰心、林徽因、張幼儀……

在哈龍峰鐵觀音系列產品中，我印象較深的是「雙龍戲珠」，而之所以如此，是在於它的「守規微違」。「雙龍戲珠」的湯色金黃明亮，香如暮春蘭花，溫香盈盈，茶湯入口微澀後迅速回甘滿口，一切都如此循規蹈矩，可在茶書中找到對應。但在每一罐中，總有幾泡的茶香或明或暗的包含著三秋桂子香，春蘭秋桂形成新的茶之意境，蘭桂飄香呈現與眾不同的茶之意韻。這一對茶書所說鐵觀音茶香特徵的違背，使得原本規規矩矩的「雙龍戲珠」有了靈動之感，成為對孔子所云：「七十隨心所欲不踰矩」形象性的茶中解釋。

鐵觀音茶有清香型和濃香型之分，相比較而言，我更喜歡清香型，所以對鐵觀音茶的更多感受也是來自清香型鐵觀音。當然我也不是不品濃香型鐵觀音，而在我所品味過的濃香型鐵觀音中，印象最深刻的是八馬鐵觀音。

　　八馬鐵觀音是鐵觀音中的重發酵茶，因而湯色棕黃，湯味厚而滑軟，湯香是秋陽下的蘭香且帶著些微烈日曝晒後枯葉的乾香，雖無武夷岩茶之茶韻，但湯色、茶香已接近武夷岩茶。與清香型鐵觀音相比，確實可謂「濃香」，且不只香濃，色亦濃，湯亦濃。故而現在一些拼配型武夷岩茶品中，鐵觀音也成為配茶之一，以增加茶湯的香氣和柔滑度。

　　能留下記憶的茶是與之有茶緣的茶，而我與鐵觀音茶結下的恰恰又是歡喜緣，所以，家中冰箱內清香型鐵觀音是必存品，以便茶癮一到，即可馬上沖飲，以解懷想。而對於可在常溫下存放的濃香型鐵觀音茶，我則將之存放在儲藏室中已逾三年，期待著再過數十，可樂享陳年鐵觀音（俗稱「老鐵」）特有的香、甘、厚之茶韻。

有一種普洱是茶膏

　　福建茶人有一好習慣，隨身總帶著三、五泡私藏的好茶。與人一起喝茶時，遇到有人說所泡的茶味佳，心中的競爭欲望突破防線，便會掏出來沖泡，請大家品嘗比較，名曰「鬥茶」。「鬥茶」原為南宋朝野流行的一種茶事遊戲，以茶湯圖形賦以詩詞，茶與文學修養一併比試。如今的「鬥茶」為茶與茶的比試，單純質樸得多，也頗為有趣。

　　得知了福建茶人的這一習慣後，去福建喝茶或與福建茶友一起喝茶時，我總喜歡一落座就先聲奪人的大叫：「把好茶拿出來！」遇到熟人或好友，甚至會忍不住輪流去掏她們的手提包，手提包中沒有，便去掏她們的口袋，一定要好茶到手，方才罷休。哈哈，這也是我的喝茶一樂趣！

　　2013 年 11 月，在福州與朋友一起喝武夷岩茶，其中有一位是被公認為「有好茶」者，也是當地「鬥茶」的目標人物和「常勝將軍」之一，於是，當晚就以她手提包和口袋的私藏茶為主打茶。該君確實「包中乾

坤大，袋裡好茶多」，非物質文化遺產傳承人製作的金佛、百年老欉水仙、金獎肉桂……一泡泡拿出來，讓我們盡享武夷岩茶之盛宴。到了最後，她一拍包包和口袋說：「沒了，真的全部貢奉了。」我不信，看看她乾癟的口袋直接去翻她的手提包，發現了一個黃色小瓷瓶，葫蘆狀，鳳頭蓋，掏出，她無奈的笑著說：「我最後的寶貝也藏不住啦！」

　　打開小瓷瓶，內裝褐白色小粒塊，聞之，有濃濃的蜂蜜味。友人說，這是她好不容易挖寶來的、由有數百年歷史的普洱茶樹的茶青製作的、已存放數十年的普洱茶膏，名曰：「哈利王子」。我們一致認為，這「哈利王子」當是商家的噱頭命名，但存了數十年的普洱茶膏未品嘗過，希望一喝以評品，於是，普洱茶膏開喝。

　　取三、四小塊在每人杯中，我們要求多加，友人說，足夠了。注入沸水，兩、三分鐘後，膏體化開，友人讓我們端起杯了搖晃幾下後說，可以喝了。杯中的茶湯為茶褐色，有蜂蜜的香味。茶湯入口，柔綿潤滑淳厚；舌頭兩側微酸，但整體微甜；有澀感，雖不是岩茶由澀回甘，但由澀迅速生津，且略帶植物的清新，有一種嚼過樹葉或草葉後的口感；蜜香在入口後化開，特別濃郁，滿口香氣由鼻腔上升至腦部，有醒腦之功效。茶湯入腹後，暖意周身流轉，全身暖融融的，臉上有微汗滲出。畢竟是來自數百年的老茶樹，是存放了數十年的陳茶膏，茶氣充足，茶韻深厚！

　　見慣了普洱茶餅、普洱散茶，這普洱茶膏讓我眼界大開。只是它的口感更像是一味中藥，它的沖泡也讓人覺得與沖泡板藍根沖劑、感冒沖劑之類的中藥沖劑無異；喝完後，湯盡杯空，亦無茶底可鑑評。所以，喝這普洱茶膏讓我進入一種喝中藥的意境。而友人說，這款普洱茶膏也確有治療感冒、胃寒、積食等疾病之功效，也能減肥降脂。於是，我便向她討要了這茶膏，閒來為茶，病時作藥，一茶兩用，不亦樂乎！

白茶：寒性的隨和

　　白茶是中國六大茶類之一。以發酵程度由輕到重排序，中國六大茶類為白茶（微發酵，低於 5%～ 10%）、綠茶（輕發酵，10% 左右）、黃茶（低發酵，10%～ 25%）、青茶（又稱烏龍茶，中發酵，20%～70%）、紅茶（高發酵，80% 左右）、黑茶（重發酵及後發酵，70%～95%）。即白茶的發酵度最低。

　　目前，白茶主要有兩種加工方法，一為萎凋後晒乾，一為萎凋後烘乾，均無專門的發酵工藝、工序和過程。所以，也有人認為白茶屬不發酵茶。正由於白茶是由茶青略經萎凋直接晒乾或烘乾，與草藥的製法相致，從某種角度看，與其他五大類茶相比，它更類似於一種草藥，更接近於原始性的自然。

　　目前，白茶的主產區在福建的福鼎、政和、松溪、建陽等地，雲南、浙江、臺灣也有少量出產。其中，又以福鼎白茶的產量最大、名聲最響。事實上，在民間傳說中，白茶就源自位於福鼎的太姥山，是太姥娘娘為治百姓疾病，從太姥山頂上尋覓而得的茶種，經栽培而廣為種植。福建省區域不大，但有兩座著名的名茶原產地茶山，一座是武夷山，是武夷岩茶原產地和主產地，也是正山小種紅茶的原產地和主產地；另一座是太姥山，是白茶的原產地和主產地。而在中國六大茶類中，福建作為原產地和主產地的茶類就占了三種：青茶（也稱烏龍茶。它包括閩北烏龍 —— 大紅袍和閩南烏龍 —— 鐵觀音）、紅茶（正山小種）、白茶。福建真可謂是茶葉的福地，是茶人的福地，在中國茶葉史和中國茶葉的發展中功彪千秋，貢獻獨占鰲頭。

白茶之所以被稱為「白茶」，是因為該茶品種的基本特徵為青葉上覆蓋密密的白茸毛，其基本工藝為晒或烘乾。白茶的茶製品根據茶青嫩老程度的不同，分為白芽茶、白葉茶兩大類。在福鼎，白茶製茶人又根據茶葉葉片展開情況（俗稱：葉片開面）的不同，將白茶分為芽茶、半開面茶和全開面

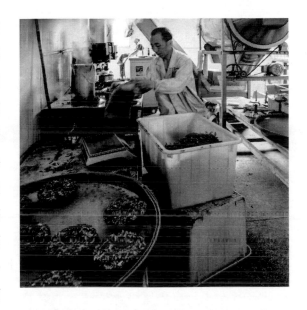

茶。據說在唐代，福鼎的白茶茶農請文人替白茶茶品命名，詩興大發的文人根據白茶茶青葉的形與色，將芽茶命名為「綠雪芽」，將半開面茶命名為「白牡丹」，將全開面而葉片較大、乾茶條索較長的命名為「壽眉」，而「壽眉」中的珍品因上貢朝廷，而又被稱為「貢眉」。這四類白茶的命名雅致而傳神，一直沿用至今。

因製作工藝所致，較之其他茶類，白茶更具寒性，而也正是這一寒性，使得白茶清熱解毒、涼血化癓的功效更強，有「賽犀角（犀牛角）」之稱。在福建，尤其在閩北，人們常用白茶茶湯加用泡過的白茶茶底塗抹、貼敷的方法治療熱瘡熱癤、臉部痤瘡（青春痘）、蚊叮蟲咬腫塊等外部疾痛，而牛飲煮泡的白茶茶湯也是治療因風熱引起的感冒、喉癢咽痛及肝火上升、目赤耳鳴等疾病的民間良方。當然，白茶性寒，外感風寒、胃寒及寒氣較重者是不宜多喝或常飲白茶茶湯的。

白茶的茶湯，新茶的茶色淡綠微黃，老茶的茶色棕黃溫潤。晒乾的白茶，茶湯有野草清新的香氣，烘乾的白茶，茶湯是花香飄拂；沖泡的白茶，湯味清雅、入口微甜，煮泡的白茶，湯味潤醇、回味微甘。過去，喝白茶以當年或次年的新茶為主，近幾年來，由於發現了存放五年以上，尤其是十年以上的陳年白茶（俗稱老白茶）具有較高的養生保健、降「三高」（高血壓、高血脂、高血糖）、治療因霧霾引起的咽喉不適等的功效，飲喝老白茶成為許多人的喜愛，老白茶的銷量也在增加，尤其是福建白茶銷量一路直上，名列前茅。

白茶是寒性的，卻有著十分隨和的茶緣。以使用方法論，它可內服，也可外用；以泡茶方法論，它既可用沸水直接沖泡、沏泡，也可用煮茶壺煮泡，八克白茶煮泡一天，其味猶醇；以飲喝方法論，它可以沖泡後，用工夫茶小盅慢慢品飲，可作為「工作茶」，將茶湯裝入大杯，大口猛喝；也可以邊煮邊喝、邊煮邊品；以飲用茶葉年分論，它可以是新茶，也可以是陳茶，陳茶、新茶各有獨特的茶意和茶味；就茶成品的形狀論，它可以是葉片自由展開的散茶，也可以是被緊密壓製成圓形餅茶，以便於存放；以茶的拼配論，它可以是單味的 —— 僅為白茶，也可以是與其他茶品或非茶品拼配，一併沖泡、沏泡或煮泡而成混味的混合茶。近年來，為迎合一些茶客的需求，已有包括紅棗、陳皮、鐵皮楓斗、西洋參等在內的一些食材或藥材被命名為「茶伴侶」，與白茶一起配套包裝出售。

白茶可以是淡雅的，尤其是晒乾的新茶；也可以是味醇的，尤其是烘乾的老白茶，喜淡者與愛濃者可各取所愛。它可以是草香清新，也可以是花香馥郁，草香花香各香其香。它可以是小池春早，也可以是秋陽夕照，春與秋的詩情畫意各美其美……

　　我常在夏天喝一壺白茶以解暑氣，尤其在今年（2017 年）攝氏 40 度高溫多日不退的杭州，老白茶茶湯更是我的常飲之物；我更喜歡在冬天喝一壺有紅棗相伴的老白茶，尤其在陰溼寒冷的三九寒冬，邊煮邊喝，邊喝邊煮，香香甜甜的茶氣瀰漫在屋中，溫溫潤潤的茶湯流入腹中，音響中竹笛輕吹著「平湖秋月」……

　　就如白茶那樣生活吧，以自己的本性為本，一切隨意，一切隨緣。

鮮柔的黃茶

　　曾以為烏龍茶是將綠茶高火烘焙而成，到了福建才知道，烏龍茶的茶樹品種非綠茶茶樹：從茶樹樹種來看，就不是同一品種。曾以為黃茶來自黃茶茶樹，看了茶書才知道，黃茶是綠茶製作過程中多了一道渥堆工序：黃茶與綠茶同為綠茶茶樹品種。這不由人感嘆，喝茶真是一個長知識的過程。

　　與綠茶的「綠湯綠葉」不同，黃茶多了一道渥堆悶黃的工序後，就是「黃湯黃葉」了。作為中國六大茶葉品類之一，黃茶也曾風靡天下，或作為貢品上達天庭，或是達官貴人家待客之上品，或成為文人騷客口中大加讚賞的佳茗。其中的名品有「君山銀針」、「霍山黃茶」等。但近三十餘年來，當綠茶更多的被人們知曉並被瘋狂炒作，綠茶的「黃湯黃葉」大多為陳茶之象時，黃茶便逐漸隱退，乃至難以在市場中尋到。近年來，據說黃茶的抗衰老功效較強，健康養生又已成為一種社會時尚，黃茶又漸漸在茶桌上顯現，一些新創的黃茶品牌也開始出現。

　　我生在杭州，長在杭州，住在杭州，綠茶伴我長大，後又有機緣常去福建，烏龍茶成為我的新寵。過去即使因愛茶，有好奇感而在外出差開會時，在當地買過黃茶，如「君山銀針」之類，但回家後也多為牛飲，未及細品。直到 2015 年，「茶生活」成為我的生活理念，「品味」成為我的一種生活方式，「品茶」成為我日常生活的一個重要內容，細品包括黃茶在內的茶品才成為可能。剛好茶友又送來兩小袋黃茶，於是，在一個春雨霏霏的下午，我開始喝黃茶。

　　剪開茶袋，將茶葉倒入白瓷茶碗中，純淨的白碗底鋪滿嫩黃淺綠的

茶葉，初春的清新與淡雅便從窗外的遠山漫進了茶碗中，出現在眼前。黃茶的茶香與綠茶的茶香差異不大，都是雅致的春草之香。但也許經過了渥堆，黃茶的茶香較淡而歷時短，而也許正是經過了渥堆，黃茶的鮮味勝於綠茶，濃而悠長。與沸水入杯便香溢全場、人未到而香先聞的烏龍茶不同，黃茶沒有以茶香吸引人的功力，需要飲者啜上一口之後，方知此茶的妙處所在。就如同養在深閨中的小姐，在閨房中帶著希望、帶著惆悵、帶著期盼，還有幾分幽怨，默默的靜靜的等著夢中良人的到來。在嫁入夫家之前，外人無從知曉她的知書達理、溫文爾雅、賢良淑德、柔順可人……

黃茶的鮮是一種柔綿的鮮。隨著茶水入口、入喉、入腹，那種柔和的茶之鮮味讓人如沐和煦春風之中；黃茶的鮮是一種甜甜的鮮，當澀味化成回甘，植物的甘甜成為口中茶味的主味，柔甜的鮮，鮮的柔甜，當是黃茶的主要特徵吧！

黃茶色如初春，味如暮春，一杯在手，便走過了春天，一種愁緒難免湧上心頭。宋代詞人賀鑄的〈青玉案・凌波不過橫塘路〉詞迴響在耳邊：「凌波不過橫塘路，但目送、芳塵去。錦瑟華年誰與度？月橋花院，瑣窗朱戶，只有春知處。飛雲冉冉蘅皋暮，彩筆新題斷腸句。試問閒愁都幾許？一川菸草，滿城風絮，梅子黃時雨。」絲絲春愁湧動纏繞，嘆芳華易去，嘆佳景易逝，嘆良辰何在……

好在此春愁乃為閒愁，柔柔的鮮、鮮鮮的柔黃茶，鮮味很快的將我從「梅子黃時雨」的愁緒，帶入黃梅戲的柔綿甜美之中，令人想起《天仙配》中那個家喻戶曉的唱段：「樹上的鳥兒成雙對，綠水青山帶笑顏。隨手摘下花一朵，我與娘子戴髮間。從今不再受那奴役苦，夫妻雙雙把家還。你耕田來我織布，我挑水來你澆園，寒窯雖破能避風雨，夫妻恩

愛苦也甜。你我好比鴛鴦鳥，比翼雙飛在人間。」《天仙配》的故事發生在洞庭湖，那裡有黃茶名茶「君山銀針」。黃梅戲源自安徽，那裡也有黃茶名茶「霍山黃大茶」，如此的「因緣」，不由得使黃茶的柔鮮和鮮柔之茶味具有了苦盡甘來的「愛情」、柔和恩愛的婚姻、美好和睦的家庭生活的多重意境。

茉莉花茶

　　茉莉花茶是綠茶經茉莉花窨製形成的一種茶飲品種。「窨製」是以茶葉較強的吸附力吸取花香的一種製茶方法：在花汛期間採集剛開放的花朵或將開未開的花苞與須窨製的熱茶坯（通常是綠茶或紅茶）堆放（或囤放、裝箱）在一起，經通花、散熱、續窨、起花、復焙等工序製作花茶，茉莉花亦如此。所以，過去，在茉莉花茶中是不見茉莉花乾花的，而如今在茶葉市場或茶葉店中常見的茉莉花茶中夾雜的茉莉乾花，只是商家利用人們以為茉莉花茶是「茉莉花乾花加茶葉」製作而成的所作的商業噱頭而已。

　　茉莉花茶是更為北方人所喜愛的一種茶，故而我曾以為茉莉花茶是北方的茶品，到了福州才知道，這是福州的特產。而茉莉花茶的誕生，也是源自福州茶商化廢為寶的創舉。

　　據說清朝咸豐年間，北京的福建茶商由於所銷售的綠茶因時局動亂而滯銷，留下大量陳茶。為回籠資金，商人們冥思苦想，最後終於想到了福建歷史上曾有的在茶葉中添加少量香花，以增加茶香的工藝。幾經試驗，幾經比較，最終生產出了以福州盛產的茉莉花（茉莉花如今已是福州的市花）窨製的茉莉花茶。由於花香掩蓋了陳茶的陳味，但又保留了綠茶的滋味，花香中的茶味，茶味中的花香令人耳目一新，於是，茉莉花茶便以「香片」之名在北京流傳開來，進而成為北方人喜歡的茶飲品。

　　不過話說回來，導致茉莉花茶出現的最初動力是茶商推銷陳茶，所以在很長的一段時間裡除了貢茶，茉莉花茶的茶坯是陳茶或摻雜有黃葉

和茶梗的低等茶。在過去的時代，工廠廠房大茶桶中工人免費喝的、火車上向乘客免費供應的都是這種茶。因此，茉莉花茶也被笑稱之為「勞保茶」（國家免費提供的、用以工人勞動保護的茶）。1990 年代以後，隨著經濟改革、市場經濟推進，各種高品質茶占領了市場，茉莉花茶跌入低谷。痛定思痛，在當地政府的協助下，以春倫茶業集團為龍頭的福州茉莉花茶廠商們，經過共同努力，改進工藝，成功研發出以新茶的嫩芽或茶芯等為茶坯的茉莉花茶系列產品，在茶領域重占一席之地。2011 年，福州榮膺「世界茉莉花茶發源地」稱號；2012 年，福州茉莉花茶被國際茶葉委員會授予世界名茶稱號；2014 年，福州茉莉花茶與茶文化系統榮獲「全球重點農業文化遺產」稱號。

　　由綠茶新茶嫩芽製作的茉莉花茶，湯色是嫩綠色，黃而明亮，用綠茶的茶芯製作的茉莉花茶，湯色則淺綠淡黃，茶味都是花香中帶著些許茶葉的鮮爽和甘甜。在沸水的沖泡下，龍井茶般扁平的葉片，如綠精靈般上下飛舞，然後，又在杯中樹立成為一片寂靜的森林，最後飄然而下，靜臥在杯底，如同一片寧靜的綠草地。若用的是新茶，茶香透過花香，更形成了亦茶亦花、非茶非花的獨特的香韻。相較於目前因暢銷而導致本地花不足，取而代之，以廣西茉莉花窨製的茉莉花茶的濃郁，我更喜歡用福州本地茉莉花窨製的茉莉花茶茶香的清雅柔綿。兩者相比，福州茉莉花茶如中國古代仕女，月下清風，低吟淺唱；廣西茉莉花茶如西方當代辣妹，一身勁爆的比基尼登臺，未及細看，便已狂舞，令人頭暈目眩。當然，網路上也有盛讚以廣西茉莉花所製的茉莉花茶。這當是民諺所謂，蘿蔔青菜，各有所愛吧。

　　與綠茶相比，因有花香，茉莉花茶提神醒腦的功能要強一些。也因這亦茶亦花、非茶非花的茶香味對我的暈車有獨特的療效，福州茉莉花

　　茶也就成為我長途旅行中的一個必備之物。在暈車後泡上一杯茉莉花茶，輕啜慢飲，暈感漸消，倦意漸消，神清氣爽，活力復現。

　　在茉莉花茶的清新中，我常感念福州人在茉莉花茶的誕生和復興中的功不可沒，感嘆人類的創造力。所謂「置之死地而後生」，人的潛力無限，當被逼入絕境時，這一潛力就會迸發出來，成為無窮的創新力。

當西湖龍井茶進入菜譜

　　西湖龍井茶是一種茶品，它以其特有的清雅成為一大中國名茶；西湖龍井茶是一件藝術品，它以多角度的展示給予人美的享受；西湖龍井茶是一種想像力，它以無限的思維能量穿行於歷史，穿行於現實、穿行於文化、穿行於社會、穿行於日常生活之中。

　　龍井蝦仁無疑是西湖龍井茶的想像力穿行於日常生活的產物。龍井蝦仁是杭州著名餐廳「樓外樓」菜館的一大經典傳統名菜。其用產自西湖的湖蝦剝殼取仁，佐以西湖龍井茶葉烹製而成，色如白玉點翠，味為清淡雅致之鮮，香似春江畔竹林中的清新，食者食後皆讚，名揚天下。西湖龍井茶的與清炒蝦仁的這一聯合，其翠綠的茶色為純白單一的蝦仁增添了靈動清麗，以其鮮爽回甘的茶味作為湖鮮的蝦仁擴展了鮮味的層次，以其特有的茶香弱化了蝦仁的腥味，並產生了茶香加蝦香的茶蝦香味。由此，正是借助西湖龍井茶特有的色、香、味，龍井蝦仁形成了自己特有的菜餚特色，建立了自己特有的菜品地位。

　　對於龍井蝦仁這道菜，餐飲指南上經常介紹的是蝦仁如何美味，食者大多也以品嘗蝦仁為主，不少人還會將其中的茶葉棄之一旁，而我作為食者中的少數乃至例外者，更喜歡品嘗龍井蝦仁中的龍井茶葉，覺得美味無比，甚於蝦仁，至少與蝦仁相比，別有一種鮮美在其中。龍井蝦仁中的蝦仁是清雅的湖蝦鮮味和香味，夾著淡雅的龍井茶葉的鮮味和香味，茶葉中的鞣質物質又使得鬆軟的蝦仁有了微微彈性，鮮香在咀嚼中瀰漫整個口腔舌蕾。而龍井蝦仁中的茶葉是以淡雅的龍井茶香為主味，輔以湖蝦的鮮香，加上勾芡的調和，入口便是滿嘴的清香柔糯鮮滑，別

有一種江南的風情和風味。所以，當一盤龍井蝦仁上桌，當別人都在筷子上長眼睛似的專注於蝦仁時，我更常是將筷子伸向龍井茶葉，樂享其味。

　　當然，這龍井蝦仁須是西湖中的活蝦所剝的蝦仁和西湖龍井茶葉一起烹製才是正宗，才有這道菜餚特有的鮮味、香味和口感，以及特有的意韻。以其他蝦仁，如目前常見的海蝦代之，或以其他茶葉，如目前常見的以浙江龍井的茶葉代之的，皆徒有虛名，難有其真味了。

　　受龍井蝦仁之啟發，近年來喜歡喝粥的我在 2016 年獨創了一款私房粥品：龍井茶粥。這款粥的燒煮十分簡單，在煮粥的米中酌情加入龍井茶共煮而成。粥成後，綠色的茶葉點綴在白色的粥中，米香和著茶香，粥的潤滑帶著茶的絲絲回甘和茶葉的清香，真是賞心悅目、沁人心脾、回味無窮。當然，這煮粥的米以江南珍珠米、東北稻米之類煮粥的米為最佳。不能用泰國香米、黑糯米之類有香味或有色米，以免影響了龍井茶粥特有的色澤、香氣和味道。而所用茶葉也以西湖龍井為最佳，餘者或在色香味之某一方面次之，或在色香味各方面均次之。

　　曾用其他茶類，如鐵觀音、岩茶試煮過茶粥，均不如西湖龍井茶。原來茶類也有專攻之領域：就像煮茶葉蛋的茶葉，無論是綠茶，即使是西湖龍井；還是紅茶，即使是正山小種；亦或黑茶，即使是安化黑茶，都不如武夷岩茶，能使茶葉蛋的色香味達到頂峰，茶粥看來也當以西湖龍井茶粥為最佳了。

　　龍井茶原本用來沖飲成飲品，當它成為一種食材，烹飪食物時，食客們有福了，廚師以及主婦主夫們的用武之地也拓展了。用小女人之心態寫下這些文字，期待著更多的美味茶食物。

防風茶

　　小時候喝過一種茶，是用炭火烘焙的鹹鹹的青毛豆、陳皮絲、山芝麻和綠茶一起沖泡而成，有一種特殊的鹹香味。而與其他一般喝茶方式不同，這款茶泡水喝過後，還要把剩下的泡茶之物全部吃掉，即喝茶加吃茶，那烘青豆、陳皮、山芝麻、茶葉在嘴裡嚼著，炭香、豆香、桔香、芝麻香、茶香融合、糾纏在一起，真是千香百味，令人難忘。大人說，這叫青豆茶。這茶的千香百味，加上烘青豆可以當零食，在那個食物匱乏的年代，我記住了這種茶的名稱。

　　大學畢業開始工作後，到浙江德清縣出差，在當地調查時，在農民家又喝到了這款茶，當地人告訴我，這款茶名叫「防風茶」，而與「防風茶」相關的是一個流傳久遠的悲壯故事。

　　相傳在堯、舜時期，德清一帶是海侵地區，洪澇嚴重。後來，大禹治水，改堵為疏，洪澇災害減輕，大禹會集各地部落首領於今日紹興。地處今日德清的防風氏的首領防風，因當地恰遇大雨，又現洪澇，等他率眾排水後趕去會稽之地，已逾期，大禹因防風遲到而殺了他。德清人民感恩防風，懷念防風，便為防風修建祭祀之處，並將當時防風為抗洪澇的民眾製作的禦寒、通氣、解乏、消渴、防飢的飲品命名為「防風茶」。防風茶流傳至今，成為當地接待貴客的好茶。在德清當地，至今留有防風洞遺址，而「長子防風」（據說防風腿很長，個子很高，德清土語，將高個子稱為長（ㄔㄤˊ）子），也是久久流傳的民間故事。

　　大禹是中國歷史上的一位聖主，大禹治水成為中國歷史上的一段佳話。而防風茶就如此證明著這位聖主在從事偉大事業時製造的一個冤

案，讓這段佳話多了一個瑕疵，書寫了一種另類的歷史。於是，品著防
風茶，就像在閱讀一本被重新書寫的史書。

　　事實上，品飲防風茶是德清特有的一種民俗，尤其在婦女中。婦女
們閒來會邀三五個女伴一起喝喝防風茶；各家的防風茶新茶製成，村中
主婦們也會聚在一起來個鬥茶會。這類聚會和鬥茶會，男人們是不得參
加的，婦女們聚在一起，喝著防風茶，聊著感興趣的話題，交流各自的
資訊和心得，開心一整天。就這樣，防風茶也為婦女，尤其是舊時代被
禁錮於家中的婦女開闢了一個參與社會和社會交流的空間，創建了一種
以茶會友的「女人之茶事」。

　　喝著防風茶，我突然了解到，茶也可以成為揭祕聖主錯誤的敘述者
和另一種歷史的書寫者。而茶對婦女生活空間的擴展和在公共空間中的
生活方式的建樹所做的貢獻，又是如此歷史悠久、影響深遠。由此，以
茶為切入點，可以重新撰寫歷史書，包括政治、經濟、社會、文化、
軍事等在內的專門史乃至通史以及婦女史，包括中國婦女史與外國婦
女史。

黑茶：遠在他鄉的漂泊

　　就黑茶這一茶類而言，它包括了湖南黑茶、湖北老青茶、四川邊茶、廣西六堡茶、重慶沱茶、雲南普洱茶等諸多分類；而就茶品名而言，「黑茶」指的就是湖南黑茶。從古至今，湖南黑茶中又以安化黑茶最具盛名。

　　安化黑茶產於湖南安化縣一帶，始於明代，至今已有五百多年的歷史。安化黑茶為安化黑毛茶的較粗老的鮮葉經殺青、初揉、渥堆、復揉、焙火等工序後製成。在古代，安化黑毛茶大多由官府管控，稱「官茶」，採摘的青葉初加工後裝簍運往陝西涇陽，在涇陽再加工後壓製成稱為「茯磚茶」的磚茶，經長途跋涉，銷往藏區、蒙區，以茶交易當地的良馬。因此，黑茶在歷史上主要是供應給游牧民族，是以肉食為主的游牧民日常生活中常備的茶品。

　　至清代，為運輸方便，出現了用竹簍成捲狀包裝的「花捲茶」。因其每捲為舊秤 1,000 兩，舊時又稱「千兩茶」，這一名稱流傳至今。而隨著官禁的鬆弛，在安化、益陽等地也出現了黑磚茶、花磚茶、茯磚茶等黑茶茶品。於是，安化黑茶成為原料產於湖南，主要製作地在湖南的湖南名茶，直至成為黑茶的代表作。

　　黑茶是重發酵茶，在風吹雨淋日曬霜打的長途運輸中，在長途運輸的不斷顛簸中，又經歷了後發酵。於是，在黑茶茶磚，尤其是被緊密捆壓的花捲茶和被緊密壓製的茯茶磚中，會有一種學名叫作「冠突散囊菌」的微生物繁殖生長。這種微生物肉眼可見，呈金黃色，故民間又稱「金花菌」或「金花」。它的代謝物具有消食、降脂、減肥等多種功

能，有助於人的身體健康。所以，在高血壓、高血脂已成為常見病、減肥成為人們普遍需求的今天，黑茶也司空見慣的出現在內陸和沿海地區人們的茶桌上了。

作為重發酵加後發酵茶，安化黑茶茶湯醇厚飽滿、柔潤、有微微的回甘；茶香為陳茶香，如用松枝烘焙，則陳茶香中帶有松煙香，聞之如入野山松林之中，心曠神怡；湯色是橘紅色。與同為黑茶類的雲南普洱茶常見的帶著亮光的橙紅或橙黃的湯色，如貴婦身著華麗的綢衣緞袍在燈光下閃亮登場不同，安化黑茶橘紅色的湯色是消光的，即使在燈光下也不耀眼，靜靜的一泓，如一位歷經滄桑的老人，靜春閒冬，寧夏淡秋。黑茶的茶底也是鬱鬱的黑色。我與它兩兩相望，常常會想到它的前世今生，它的千里迢迢遠行。這也是遠離家鄉的遊子啊！在漫漫行程中，在遠離故鄉的他鄉裡，在他鄉八月十五中秋的月光下，它也會想起家鄉，想起家鄉的潺潺流水、蕭蕭秋風，想起村中唱著山歌上山採茶的妹子嗎？

　　黑鬱鬱的黑茶，黑鬱鬱的滄桑，黑鬱鬱的思念，黑鬱鬱的憂傷。黑茶讓我想起我的父母。我的父親是山東汶上人，1937 年走出家鄉參與抗日，南征北戰，1949 年南下，一路打到浙江遂昌，然後回杭州，從部隊轉業、定居。我的母親是江蘇溧陽人，20 來歲去上海求學、求職，以企業會計的身分成為當時少見的職業女性，而在想法上也是當時時代尖端的「新女性」。30 多歲時，她被派到老闆在杭州新買的棉紡廠（杭州市第一棉紡廠前身）工作，從此定居杭州。我的父母都是在 20 多歲離開家鄉後就一直沒有回過家鄉，雖他們一直想回家鄉看看，但因種種原因都未能成行，回家就只能是他們心中永遠的夢，甚至永遠的痛。尤其是我的父親，臨終前向從家鄉來的我的堂哥留下的遺言是「把我的骨灰帶回山東」，他去世後才回到了日夜思念的家鄉。

　　再往前看，我父親所在的王氏家族的祖居地是山西。在明朝永樂年間被遷居至山東。「要問家鄉在何處，山西洪洞大槐樹」，這是中國人口遷移史中的名言，也是我在山東老家的堂兄念及祖先時常說的一句話。2012 年，我趁去山西師大講學之機，去了洪洞縣大槐樹紀念館，在那裡看到了祖先從山西洪洞縣大槐樹下集結後遷移至山東汶上的路線圖。跪在代表遷移的王氏家族的祖先牌位前，想起六百多年前不忍離家，一步一回頭，拖家帶口，風吹雨淋，日晒霜打，在官兵皮鞭鞭打下，被迫走向他鄉的男男女女、老老少少，不覺淚流滿面。離開山西在山東汶上定居的王氏家族一直續寫著自己這一支系（王氏三支）的族譜，這是王家的根，永遠的根。然而這又何嘗不是王家的痛，永遠的痛？

　　終於明白了我為什麼總有一種漂泊感，一種走在回家的路上卻不知道家在何方的深深的漂泊感，一種永遠找不到村口那棵大槐樹的刻骨銘

心的無歸宿感。作為王家三支系的後代，祖先們在離開大槐樹時產生的漂泊感，已成為一種家族基因存在於我的血液中，即使身居高樓大廈，即使錦衣玉食，即使事業有所成就，即使有了溫暖的家庭，可沒有村口的那棵老槐樹，就是人在他鄉，就是客居他鄉的遊子。然而，對於生在他鄉，長在他鄉，已習慣於他鄉生活的我來說，山西洪洞乃至山東汶上只是基因故鄉或文化故鄉，我已適應他鄉（杭州）的生活，難回故鄉了。就像我做反對拐賣婦女兒童專案時，訪談的不少被拐賣後已婚生育的婦女，她們或因已成婚生育，或因已習慣了在流入地的生活，或因回家鄉後會遇到的生存困境，從而難以回家，回不了家，有的甚至不願被解救回家。於是，她們成為回不了家的遊子，心中是永遠的漂泊。

　　黑茶，我們命運何其相似，我們都是回不了家鄉的遊子，家鄉是我們永遠的痛和永遠的夢。在這寒冷的冬日的午後，讓我們融化在一起，相訴回鄉的夢。

妙趣無窮的少數民族茶飲

　　中國有 55 個少數民族，雲南是聚居的少數民族最多的省分。在雲南進行基礎調查、專案培訓、學術考察、課題研究時，我有幸喝到一些少數民族茶飲。這些與漢民族茶飲迥然不同的少數民族茶飲，可謂是奇妙無窮、趣味無窮。

　　在被稱為「世界上最古老的茶農」的德昂族農家，主人泡上在竹筒中儲存的茶葉，請我們喝。這一「竹筒茶」茶葉清香帶著竹子的清香，夾著一絲竹子特有的清甜，意境清幽而柔美。記得當時已是夏天，時近中午，豔陽高照，簡陋的農家無任何降溫設施，但一杯茶入口，便有竹林的清幽之感，三杯入腹，燥熱漸消，身上似有竹林清風夾著陣陣茶香，習習吹拂。

　　在布依族村寨，我們喝到了具有布依族特色的打油茶。主人將黃豆、糯米、芝麻等在油鍋中炒熟後搗碎放入碗中，再把茶葉用油炒至出香味後，加入清水、薑、鹽、蔥等煮沸去渣，將水沖入盛放上述輔料的碗中，接著，一碗熱氣騰騰、香味撲鼻、味道鮮美、油汪汪的打油茶便呈現我們的面前。這打油茶是連喝帶吃的，一大碗入腹，同行的專案組成員大多就吃不下午飯了。

　　在拉祜族的竹屋，主人是將泡茶的陶罐放在火塘上烤熱，然後放入茶葉邊抖動邊烤，直到茶葉有焦香味飄出，再沖入開水。隨著水與陶罐接觸發出響亮的「哧啦」聲，焦香的茶味四溢。將浮沫撇淨，再加上開水煮沸，主人倒出少許嘗試茶味適宜後，我們便喝上了拉祜族烤茶。這烤茶茶湯黑黃、焦香濃郁、茶味強烈，略苦但十分提神。據說拉祜族人

每天都要喝上五、六碗，神清氣爽，精神倍增。

　　進入布朗族山民家中，入座後，主人便在我們面前放上了一個個直接從新鮮毛竹上鋸下的竹節杯，這杯子只在口沿上加以修整使之光滑，此外沒做任何加工。然後，在杯中置入已預先在火上烤熱的鵝卵石，一陣竹子的清香撲鼻而來；接著，在熱熱的鵝卵石上放上茶葉，茶葉的清香便在屋中擴散開來；再接下來，滾沸的山泉水沖入杯中，略有焦香的茶香帶著青竹的清香，以及鵝卵石清冽的石頭氣味便將人包裹起來。而茶水入口，略略烤炙後的綠茶使茶水增添了幾分厚度，有了質感，而烤茶又有些許炭香的苦味；青竹的絲絲柔甜夾著砂石質鵝卵石泡出的水的硬朗，又苦又甜，又軟又硬，又清揚又厚實的茶味，真有一種十分奇妙的茶之體驗。

　　傣族的糯米香茶據說由綠茶與炒熟的糯米一起窨製而成，製成後又放入竹筒中貯藏，待喝時取出沖泡。與拉祜族烤茶具有的歷史滄桑感不同，儘管傣族的糯米香茶也是歷史悠久的傳統茶品，但給人的是一種曼妙少女的茶感。茶水是茶香帶著糯米飯的飯香，回甘中糯米飯香夾著竹子的清香，一茶入口，整個身心沉入香糯清甘之中。坐在傣家的竹樓中，喝著糯米香茶，望著窗外搖曳的竹枝，聽著軟綿的傣語，心中只剩下四個字：溫柔之鄉。

　　相較於其他少數民族茶飲，白族的「三道茶」更像是一位誨人不倦的哲人，諄諄告訴我們人生的哲理。白族的「三道茶」中的第一道茶是烤茶。因陶罐中的茶葉被烤炙得十分焦脆，開水沖入後發出的爆裂聲較其他烤茶響亮，白族烤茶又被稱為「轟天雷」。這烤茶的茶湯色澤濃黑，焦香強烈，茶味頗苦，故名「苦茶」。第二道茶是用略烤炙的茶葉沖泡的茶水，注入盛有乳扇、桂皮、紅糖的茶碗中，攪拌後製成的「甜

茶」。甜茶中的乳扇是將薄薄的乳酪在文火上烤製而成，所以甜茶又有著濃濃奶香。第三道茶是用略烤炙的茶葉沖泡的茶水，注入盛有蜂蜜、核桃仁、米花、花椒的茶碗中，湯水香柔甜蜜中帶有濃烈的麻辣，令人精神一振，故名「回味茶」。這三道茶，頭道苦茶令人苦澀難耐，第二道甜茶使人感到香甜無比，第三道回味茶讓人回味已經歷過的各種酸甜苦辣，所以，白族人稱這三道茶為：先苦後甜再回味，走好人生路。

　　與社會行動和社科研究相伴隨的在少數民族地區喝當地少數民族的茶飲，是我一生中寶貴的經歷，讓我獲得了不一樣的生活樂趣，拓展了視野，豐富了知識，增長了學識，增添了學術研究與社會行動能力，進一步認識到少數民族文化的重要價值，明晰了民族的生態性存在和發展的必要性和重大意義。而這是在書齋中或大學、社科院之類的「象牙塔」裡，即使是喝著少數民族朋友送的少數民族茶品，也難以體驗和感悟的。

　　故而，當得知彞族在陶罐中製作的「醃茶」，布朗族在竹筒中製作的「酸茶」，基諾族用搓揉後的青茶葉配以酸筍、野菜、土螞蟻製作的「涼拌茶」等等雲南少數民族其他特色的茶品後，我便一直盼望著再次走進少數民族山寨，與這些奇妙的少數民族茶品相遇、相識與相知。翹首期待中……

笑意盈盈外國茶

　　在我的茶櫃中有一些外國茶，品種不多，每種茶的數量也不多，有的只有四、五杯可泡，但只要看到它們，我的心中就會湧上一股暖流，不盡的開心從彎彎上翹的嘴角溢出。

　　其中，一盒套裝罐茶是兒子從香港買來送我的英國原產綠茶。這是成立於西元 1707 年的福南梅森（Fortnum & Mason）公司生產的系列茶。茶盒是粉綠色的，底色襯著中國式蓮葉纏枝、梅花瓣和水波三葉草圖案與花紋，盒蓋上，很立體的印著中國化的英國貴族式的青花托底茶碗，盒內裝著三罐分別為 25 克的名為綠茶（green tea）實為調味茶的格雷伯爵經典綠茶、薰衣草綠茶、茉莉花綠茶。格雷伯爵經典綠茶，有著伯爵紅茶特有的佛手柑的香味，清爽怡人。據說，伯爵紅茶原本與其他紅茶無異，只是在一次貨運英國途中，同裝一船的佛手柑油油桶破裂，佛手柑油漏了出來，滲入旁邊的紅茶包裝中，這紅茶便有了特別的佛手柑香味，而這香味又受到英國上流社會的喜好，於是，佛手柑香就成為英國的經典伯爵紅茶，甚至是伯爵茶系列的一種象徵性特色。與伯爵綠茶的英國腔調相比，茉莉花綠茶是具有中國特色的茶，它是白牆黛瓦、小橋流水，是白衣翩躚的少年才俊與溫文爾雅的清麗少女在春日繁花中穿行而過。只是這款茉莉花綠茶用的茉莉花似乎不是福州的茉莉花，多了熱帶地區的熱烈、亞熱帶地區的濃郁，少了中國文化特有的雅致和中國江南一帶的婉約。喝著這茶就有了一種在夏威夷海灘看土風草裙舞的感覺，倒也別具一格。不同於伯爵綠茶的英國貴族風格和茉莉花綠茶的海島土風舞意境，薰衣草綠茶送來的是法國式的浪漫。溫柔的馨香帶著幽

幽的甘甜，令人迷醉。薰衣草香曾是典雅而貴族化的，如今在中國，則是因流行而通俗化了。在洗面乳和沐浴乳裡，在 SPA 裡，在枕頭、被子之類的寢具中，到處飄散著薰衣草的香氣。它從貴族的衣間髮上滑落到民間，穿行在大街小巷，夾在飯香、菜香、酒香之中，融化為一種百姓日常生活之氣息。並且，由於曾有的貴族背景和被賦予的法國式浪漫意義，薰衣草在中國人心中仍被作為一種優雅生活的象徵而受到追捧。於是，薰衣草香在中國已不免陷入庸俗。好在目前這「庸」還只是平庸的「庸」，「俗」還只是世俗的「俗」，平庸而世俗的生活可以是簡單、平凡而快樂的生活。比如，捧一杯薰衣草花茶，輕輕啜一口，然後拍一組照片發在社群平臺裡，顯擺一下自己法國式的優雅與浪漫的生活。

那款用綠色盒子包裝的加拿大薄荷綠茶是加拿大多倫多大學熊秉純教授從加拿大帶來送我的。在 2002 年後的兩、三年時間裡，不知怎的，我一下子喜歡上了薄荷綠茶。夏天喝上一杯薄荷涼茶，清心醒腦，去暑退火。尤其是在昏昏欲睡又不得不趕寫論文的午後，喝上一杯冷卻的薄荷涼茶，人頓時清爽起來，文思不再阻滯。冬天喝一杯薄荷熱茶，腹中暖暖的，頭腦清醒的，口中清新的，有一種十分奇妙的感覺。尤其是加了白糖的薄荷熱茶，是一種兒時吃過的桉葉糖的味道。那種用綠色的紙外殼套著的一小條十顆棕黃色的三角形硬糖，是兒時最喜愛的一種糖果，也是家中的奢侈品，往往是逢年過節才買上一條，被我如寶貝般珍藏起來，高興時吃上一顆，雙喜臨門似的開心一整天。喝著薄荷熱茶，就會有一種童年的快樂感覺，簡單而純粹。於是，思路就愈加清晰起來。當時我在多倫多大學參加培訓時，熊教授知道了我的這一喜好。後來，她來中國講學，就特地為我帶來了兩盒加拿大產的薄荷綠茶。與中國產的薄荷綠茶相比，加拿大薄荷綠茶的薄荷味更純、更清涼，薄荷味

代替了茶味成為了主味。也許是潛意識的作用吧,這薄荷綠茶我最後沒喝完,留下了一小包,被我一直放在茶櫃裡。看見它,就會想起那喝著薄荷茶瘋狂趕稿的日子,想起熊秉純教授那睿智謙和的笑容。

那裝在印著憨憨的無尾熊的綠色盒子裡的茶,是大學同學徐明從澳洲帶來送我的綠茶(green tea)。大概是外國人的習慣吧,這綠茶也被製成了碎茶,要用泡紅茶的茶具才能沖飲。為此,我還特地去買了一把內有濾杯的玻璃製紅茶沖泡壺。這一款澳洲綠碎茶,如果說它是綠茶,那它比在中國買的綠茶色濃、味濃,但無綠茶的清香;如果說它是紅茶,那它比國外產的紅茶色淡、味淡,亦無紅茶之醇香,可以說是一種介於中國綠茶和國外紅茶之間的那種色、香、味。相較於這款茶品,我更喜歡這裝茶的小瓷罐,圓圓的、粉綠色的帶蓋小茶罐,盈盈一握,玲瓏可愛,把玩於手中,如珠潤玉圓。徐明知我喜茶,第一次去澳洲旅遊便為我帶回這款茶。其理由之一是:「不管好壞,這是妳沒喝過的澳洲茶。」理由之二是:「雖然這款茶也許不怎麼樣,但這小茶罐太可愛。」對此,我真不知該說英雄所見略同,還是英雌所見略同。每每與茶罐兩兩相望,總不免莞爾一笑。

那個原木盒裝的綠茶套裝為日本原產,是中國人民大學沙蓮香教授轉贈的,來自日本京都大學一位女教授送給她的禮物。原木盒不加任何油漆與修飾,米色的原木色澤柔和而安詳。看著它,才知道什麼是簡單的精緻、平凡的奢華;什麼叫作工匠精神。木盒內的兩個扁平圓盒一裝蒸青、一裝炒青,中間的空格中半格子小小的硬糖塊,粉紅、粉綠、粉黃,如春天的田野,朱朱粉粉,如陌上花開。因製茶工藝、飲茶習慣的變化,加上商業化的衝擊,製作成本較大的蒸青綠茶在中國國內已不多見。蒸綠茶青葉曾是中國古代綠茶製作工藝中的一道工序。蒸過的青葉

經搗杵、拍壓、列晾、烘焙後成綠茶團餅。其中，透過茶模印出龍鳳圖案的，就是朝貢皇室的龍團鳳餅貢茶。至明代後，蒸青團餅便漸漸減少，由散茶炒製的炒青逐漸增多。到今天，蒸青更為少見，綠茶幾成炒青的一統天下。與蒸青不同，炒青是將綠茶青葉在鍋中直接炒製（殺青）而成。這一炒製，過去是茶農們用手炒，現在則大多以機器代替手工。而蒸青也一樣，過去傳統的製法是用木製或陶製的甑進行蒸製（殺青），現在基本也用機器蒸製了。對於喝慣了西湖龍井的我來說，日本的炒青澀味較重，回甘不足，清雅不足。相比西湖龍井的淡雅君子之風，這款日本炒青更像佩著長刀糾糾而來的日本武士。相比較之下，這款蒸青茶色淡綠，茶香清純，略有回甘，茶味悠長。也許正是這「蒸青」的名稱吧，用紫砂壺泡一壺蒸青茶，慢慢的回味這日本茶茶韻，閒閒的吃一顆如陌上花開的茶糖（後來才知道，吃糖可減弱喝茶容易引發的飢餓感，故而糖可為一種茶伴侶），就會遙想起大唐的長安，一批一批的日本遣唐使行走在繁華的朱雀大道上……

　　玻璃瓶子裡褐紅色的碎茶是我從土耳其買來的土耳其紅茶。2007年我隨團去土耳其進行學術考察，在伊斯坦堡，抽空去了當地著名的大巴扎。大巴扎就是大市集，就是貿易市場。大巴扎內店鋪林立，各家都把商品一直鋪陳到門口的走道上，中間只剩一條窄道供行人步行。一路走過，商家的叫賣聲不絕於耳，不時有不知是店主人還是店夥計來到路中間，迎著我們，介紹店中的物品。不知為何，各家的貨物品種大同小異，也沒有特別想購買的，所以，已走過三分之二的店鋪，我們仍是兩手空空。忽然，有一個男人跳躍到我們面前，黑黑的面龐，中等身材，穿著藏青色的服裝，一雙眼睛閃著狡黠的光，臉上是見到親人般的喜樂，一種我們從《一千零一夜》故事中得到的典型的阿拉伯商人的形

象。他對著我們用中文大叫「中國」、「中國」、「李小龍」、「李小龍」，我們不禁大笑，停了下來。見我們停下，他馬上指著他的店鋪又大叫「李小龍」，我們轉頭向右邊看去，果然，一張李小龍的電影海報擺放在他家貨物的中間。他邊說邊畫虎似犬的來了三、四招「中國功夫」，然後一通土耳其話後，又用中文大叫「我愛中國！」翻譯說，這個店主人說他去過中國，喜歡中國功夫，李小龍是他的偶像。我們於是又開懷大笑。好吧，無論如何，作為中國人，在國外聽到外國人說「我愛中國」，總是一件高興和自豪的事情。於是，我們一行七人都在他家的店裡買了別家都有的土耳其特產，我買的就是土耳其紅茶。這土耳其紅茶須煮飲，茶湯色澤如夜色下盛開的深紅色的玫瑰，有一種阿拉伯美婦般的奇幻美豔，茶湯味也較醇厚。但茶香頗淡，適合加牛奶和糖成奶茶飲用。我想應該就是這茶香濃淡的差異吧，所以香氣馥郁且各有特色的中國紅茶更適宜單品沖泡品飲。而茶香不突顯且無特點的諸多外國紅茶，包括據說世界銷量第一的英國立頓紅茶，更適宜添加其他食材，如牛奶、糖之類，製成調味茶或風味茶飲之。這土耳其紅茶不太合我的口味，喝了幾次後就一直擱置在茶櫃中。然而，看見它，我就會開心的想起那位邊耍著他認為的「中國功夫」，邊用土耳其腔的中文高喊「我愛中國」的土耳其商人，而當這茶成為十年以上的陳茶時，也許會別有茶味。

　　土耳其紅茶旁邊是來自肯亞的凱里橋（Kericho Gold）牌紅茶。墨綠色外殼上印著一遠一近兩只歐式盤龍茶杯，杯中漾著金黃色的茶水，有一種英屬非洲殖民地貴族的優雅。雖是袋泡茶，卻也別有風味。如包裝盒圖案所示，該茶湯色是暖暖的金黃色，如秋日穿過水杉樹林的殘陽；茶香似淡幽的玫瑰香夾著些微薄荷的清新；茶味潤而厚，略有澀味，過後有淡淡的回甘。與伯爵紅茶的舊式英國貴族感、土耳其紅茶的阿拉伯

風情不同。肯尼亞紅茶如帝國餘暉下廣袤無垠的非洲大草原，有著絲絲縷縷的英國舊式貴族的優雅與憂傷，更帶著非洲大地特有的勃勃生機和無限的生命力。這款肯尼亞紅茶是我丈夫的朋友去肯亞公務考察回國後送給我的，我當時甚不解，為何他會送茶予我，後來才知道，我喜歡喝茶的名聲已傳到丈夫的朋友中，於是，我就有了來自非洲的紅茶。

　　有茶自遠方來，不亦樂乎？有友送好茶來，不亦樂乎？此亦飲茶之樂也！

第二章

說茶・茶說

茶說‧說茶

　　從說話的角度看，人可以分為兩類：說者和聽者，其中，就「說」而言，以形式分，包括了語言、身體、行動等；以形態分，包括了嚴厲、溫柔、平淡、沉默等；以手段或方法分，包括了責罵、毆打、命令、指導或指教、勸告、傾訴等；以途徑分，包括了口頭訴說、書面文字、圖像等。就「聽」而言，以形式分，包括了耳聽、目睹、心領神會等；以形態分，包括了聽到、聆聽、傾聽等；以手段或方法分，包括了知曉、了解、理解、執行等；以途徑分，包括了耳提面命等的直接聽，以及上情下達、街論巷議、媒體傳播等的間接聽。凡此種種，不一而足。在講求等級制的傳統社會，說者與聽者之間的基本行為模式是：尊者說、卑者聽；強者說、弱者聽；長者說、幼者聽，即上位者說，下位者聽。到了今天強調平等的現代社會，尊卑貴賤、強弱長幼等的等級制的疆界被打破，言說和聞聽成為人的現代性的重要象徵，言說和傾聽能力及這一能力的實踐與實現，也成為現代人及生活的一個重要組成部分。

　　事實上，人類作為一種群居性的動物，溝通與交流是生活不可或缺的，這一溝通與交流在傳統社會是不平等的、往往是單面單向直線性的，而在現代社會，它轉型成為多面多向互為反饋的，並最後成為一種圓形的回饋環圈──在平等基礎上，人與人之間相互溝通、相互交流、相互認識、相互理解。

　　將視野進一步打開。人是自然界萬物中的一員，人需要始終不斷的與自然界進行溝通與交流。如果我們承認萬物生命本體的平等性，不將自己視為高高在上的萬物之靈，那麼，我們與自然界進行的溝通與交流

就應該是平等的相互溝通、交流、認識、理解，形成美好的圓形回饋圈。無論是歷史還是當今，無數人的經歷告訴我們，只要我們 —— 人類能與自然界其他生命體（包括生物，如植物、動物；非生物，如天空星辰、水、土地、岩石、火等）建立良好的平等關係，我們 —— 人類是能夠也可以從自然萬物中得到許多知識和經驗的，是可以也能夠與自然萬物互利共生。因為我們 —— 人類畢竟只是自然界萬物中的一員，甚至只是微小且飄忽即過的一員。

由此出發，當我們再論及茶時，茶就不只是一種服務於人類的植物和飲品，而是與人類互相平等的一種生命體。這一生命體不僅是指茶樹 —— 作為一種植物的生命體，也是指茶品 —— 作為一種人工製品（茶品和飲品）的生命體。茶製品也是有生命的，也有「生老病死」、「睡醒忙閒」，也有「喜樂哀愁」、「悲歡苦樂」，也是一種活生生的生命體。因此，飲茶的過程可以也應該是我們與茶相互認識、相互溝通、相互交流、相互理解的過程。

我說，你說；說你，說我；我聽，你聽；聽你，聽我，在相互言說和聞聽中，我們進入了茶的世界，茶進入了我們的生活，茶和我們，我們和茶，一起建成了一個大大的茶生活圓形環圈。

安吉白茶：白娘子傳奇

　　安吉白茶是浙江安吉的特產，樹種生於安吉、長於安吉，茶品產於安吉。它被冠以「白茶」之名，實屬於綠茶，為綠茶中的變異品種。據書載，這一品種曾失傳。後在清代，茶農在浙江安吉天荒坪發現了兩株「白茶」樹，加以培植栽種，產量極少。後經專家考證，這「白茶」就是宋徽宗趙佶所著《大觀茶經》中所稱讚的那種十分稀少、品質超群的「白茶」。安吉白茶是在 2000 年後才在安吉大面積種植的，而也只有在安吉的土壤中生長的安吉白茶，才有其特有的、彷彿行走在初春江南竹林中聞到的那種清新雅致的白茶香和清爽宜人的白茶鮮味。

　　安吉白茶的採摘期很短，一般在每年的 3 月中旬至 4 月上旬的 20 多天中。而其產量也較低，即使在大面積種植的今天，真正生於安吉，長於安吉，製於安吉的安吉白茶，較之其他綠茶茶品，仍屬珍稀。所以，它被冠以「珍稀白茶」之名。

　　在安吉白茶更為珍稀的 1990 年代，我在安吉農村調查時，有茶農告訴我，安吉白茶必須在中午 12 點之前採摘，過了中午 12 點，即使是在採摘期，這「白茶」也就成了「白片」。而在當時，「安吉白片」確實也是安吉茶品中產量較高、銷路較好、名聲較大的一款茶品。在安吉白茶較為珍稀的近幾年，據說很懂安吉白茶的茶友告訴我，安吉白茶在採摘期葉片是淡綠色，幾近白色，過了採摘期，隨著氣溫的升高，安吉白茶葉片的綠色也逐漸轉深轉濃，直到與常見的綠茶的綠色不分上下。所以，在安吉白茶採摘期，採茶人早出晚歸，整天忙於採摘茶葉。在我的記憶中，較之今天的安吉白茶，1990 年代的安吉白茶的茶水更清淡，

茶味更鮮，茶香中春天的氣息更清爽和清新，湯色是微微翠色化開在水中，像透明的玻璃，更接近於無色。但不知道這一差異是否與土壤（天荒坪或其他地區）、種植技術（如用農家肥還是化肥）、製作工藝（如手工炒製還是機器炒製）等的變化有關，還是採摘時間不同的結果，只能存疑，期待有機會再次實地調查或請專家論證，獲得正確答案了。

　　製成後的安吉白茶的乾茶茶色是淺綠微黃的，有一種清雅之氣；茶香是一種春天竹林中的清新的香氣，聞之精神一爽；茶水清淡清爽，竹筍的鮮味充盈口中，化作一片鮮爽。喝安吉白茶，如春之雨後竹林漫步，那是一種清雅的意境。

　　我喜愛安吉白茶，安吉白茶也與我的身體需求相適宜。所以，安吉白茶是我常喝的茶、常品的茶，也是我常常會思之念之的綠茶。忙時，我泡上一杯喝之；閒時，我泡上一杯品之，它為我在庸碌的生活和生活的庸碌中營造出一個屬於自己的清雅脫俗的空間。安吉白茶乃至茶渣清爽乾淨，還可用醬油和麻油涼拌。食之，爽、鮮、微甜，還有清新的茶香，回味無窮。

　　那次，又是閒來品茶。望著玻璃杯中的安吉白茶在淺翠的茶水中裊裊婷婷的搖曳舞蹈，忽然想到了《白蛇傳》中的白娘子，那風吹楊柳般行走在春日西湖斷橋上的婀娜身姿。傳說白娘子是由白蛇妖修煉成的人。她有人性、有人品，所以，是妖界的人；她的本體仍是妖，有妖氣，有妖術，所以，她是人間的妖。她以「非妖」成全自己，以「非人」救人濟世，以「非人非妖」的身分和行為書寫了一個流芳百世的愛情傳奇故事，成為中國古典愛情的一個符號。

　　與白娘子相似，安吉白茶是綠茶中的變異品種。它的色澤淡淺，氨

基酸的含量數倍於綠茶，較綠茶更具清新的芳香和鮮爽的茶味，所以，它是綠茶中的「白茶」；它沒有白茶茶類的花香，沒有白茶的茶味，以綠茶的製作方法製成，所以，它是白茶中的「綠茶」。它是綠茶，卻被冠以「白茶」之名，實為綠茶，許多人把它認作是「白茶」；它被稱為「白茶」，但不在白茶名錄之中，知曉者往往指認它只具「白茶」之名。在生命的掙扎中，它以「非綠」在諸多的綠茶中脫穎而出，以「非白」在白茶的疆域中明晰自己的類別定位，以「非白非綠」的品類建樹了自己獨特的色香味以及茶韻和茶意，成為茶葉大國中珍貴而稀少的「珍稀品種」。

　　無論是白娘子，還是安吉白茶，都以自己的生命和生命歷程提示人類，尊重自己、成全自己、成就自己是呈現自我存在以及實現自我存在價值的前提和基礎。

　　安吉白茶是茶界的「白娘子」。所以，我想，安吉白茶的茶語當是：白娘子傳奇。

越玉蘭香茶：松林秋陽

　　越玉蘭香茶是位於浙江松陽縣的浙江越玉蘭茶葉有限公司所產的一款綠茶茶品。茶青來自松陽縣本地，因此，也是松陽縣的一款茶品。松陽縣是位於浙江西部山區的一個小縣，長年默默無名，連我這個浙江人也是在上大學時有一位來自松陽縣的同學，才知道這一有著唐詩般意境的縣名。而且很慚愧，直到今天，我還沒去過松陽。聽去過那裡的朋友說，松陽風光壯美，風景如畫，空氣清新，民風淳樸，山嶴中點綴著無數古村小鎮，不少小鎮尚未被商業化和旅遊「蝗蟲們」汙染，值得一去再去。

　　越玉蘭香茶是一位茶友從松陽帶回贈我的，僅一罐，62.5 克。他說，在松陽喝過，真的很香。帶著對松陽的美好想像，帶著對綠茶真的會「很香」的疑問，在 2016 年秋日某天下午我開飲這香茶。

　　越玉蘭香茶的乾茶細如眉睫，色為淡墨綠，隨著茶袋的剪開，一股帶著花香的茶香撲面而來，不禁脫口而出：真的是香茶啊！一位曾任杭州一家著名茶樓經理的泡茶高手曾告訴我，綠茶也要用一道水泡一道茶的瀹茶法瀹泡，才能得佳茗。獲此真知後，凡品綠茶，我也如品武夷岩茶或鐵觀音般，用蓋杯或帶濾茶內膽的泡茶杯瀹泡，品越玉蘭香茶亦如此。以泡綠茶時的慣用手法，用手撮出一撮茶葉放入蓋杯中。在放的過程中，忽然想到，都說浙江人飲食精細，茶文化深厚，其實，在品飲茶這件事上，真還不如福建人。就說入茶量吧，福建人以精確的「克」來計量，茶電子秤甚至已成為今天品飲岩茶須備的「喝茶工具」之一。而浙江人品飲茶，至今仍以手感來大致估算入茶量，一撮或一把。這難免有多有少的入茶量，也難免對茶水的色香味產生影響，因此每款茶品的

茶感、茶韻和意境也就難免模糊，難以明晰了。此乃題外話，也許值得專文探討。

乾茶入杯後，將沸水冷卻至攝氏 98 度的開水注入杯中，瞬間，一團似夏末初秋，林中百花盛開荼靡時，將謝未謝的繁花濃香帶著縷縷清新的松樹之香，迅速在室內瀰漫，驚訝中，一股茶葉之香穿過鼻腔直入大腦，不覺渾身一震，似乎被這強烈襲人的香氣電擊了一般。出湯，茶湯色如山中倒映著綠綠的森林和暖暖的秋陽的小溪，淡淡的青綠上閃著亮亮的明黃，亮亮的明黃中流淌著淡淡的青綠。茶水入口即有微甜、平滑且略有厚度，飲後滿口光滑清爽，猶如尚未被金錢侵蝕的山民，不加修飾、不含絲毫功利的樸實的笑容。這入口即化的植物的清甜和特有的醇厚，是綠茶中少見的，由於茶味的厚度，我將這款茶品的湯水稱為「茶湯」而非「茶水」。三杯入腹，這越玉蘭香茶便銘記在我的茶憶之中了。

不由得將越玉蘭香茶與同產於浙江、早已馳名中外的、被認為是中國綠茶經典之作的西湖龍井作一比較。如果說西湖龍井如碧湖春柳，那麼，越玉蘭香茶就如松林秋陽；如果說西湖龍井有一種美女西施般的秀美，那麼，越玉蘭香茶就有一種俠女秋瑾的豪氣；如果說西湖龍井似君子溫文清雅的淺含微笑，那麼，越玉蘭香茶則似山民純樸燦爛的開懷大笑；如果說西湖龍井可伴小樓蕉窗吟月，那麼，越玉蘭香茶可隨躍馬大漠揮戈；如果說西湖龍井可以增文思，那麼，越玉蘭香茶就可以添豪情。宋代有人評說，柳永的詞，只合十七、八歲女郎，執紅牙板，歌：「楊柳岸，曉風殘月」；蘇東坡的詞，須關東大漢，撥銅琵琶、鐵綽板，唱：「大江東去，浪淘盡，千古風流人物」。西湖龍井與越玉蘭香茶相比，其茶韻與茶之意境，亦如柳永詞與東坡詞的差異。

　　我的舅舅蔣星煜先生是著名的中國戲曲史專家，曾與我談起過 1950
年代他到浙東山區進行民間戲曲普查的經歷。在秋高氣爽的夜晚，一張
小板凳，與山民一起，坐在白天晒稻穀的空地上。一陣鑼鼓聲後，蒼勁
高吭的紹興大板唱腔劃破夜空，四周竹林嘯嘯，松濤陣陣，彷彿越王句
踐一聲號令，帶著他的復仇之師躍馬而出，衝向遠方。於是，似乎自己
也成為吳越大軍中的一員，與戲文一起橫刀策馬，激戰疆場。我想，如
果在松陽山塢古樸小村的松林中品一盞越玉蘭香茶，那麼也會生發這種
古之幽思與豪情、進入松林秋陽的唐詩意境吧！

　　由此，越玉蘭香茶的茶語是：松林秋陽。

武夷星・醉海棠：詩意生活

　　醉海棠是武夷岩茶中的一個小品種，產量極少，製成純種茶品的更少。2014 年，武夷星茶業有限公司董事長何一心先生送我的，該公司所產武夷岩茶小品種薈萃（共 4 小罐）系列茶品中，有一小罐為醉海棠，共十幾克，可泡兩次。這罐茶的標籤上註明，山場為武夷山自然保護區山中的九龍窠，於 2013 年春天生產。當時，雖不知這醉海棠的茶味，但知其珍貴，所以一直珍藏著、想像著。直到 2016 年秋天，在忍無可忍中開罐品飲。

　　這款醉海棠的乾茶茶色是深濃的墨綠色，幽幽的黑色中一閃一閃的晃著暗綠色的油亮。聞之，蜜甜的花草香夾著些微微的酸味，如福州著名的大世界橄欖公司出品的一款甘草梅（茶梅）的香氣，這是諸多吃貨，尤其是女性吃貨所喜愛的一種香氣。我是吃貨，所以，聞到這茶香就喜上心頭。

　　沸水入杯，出湯。湯色是武夷岩茶中難得一見的略帶棕色的深紅色，恰如一叢海棠花落入白色的茶盞之中。這片海棠花的水波雖豔卻靜，如終年無人問津的野山幽谷中一片花的海洋，風起微瀾，讓人不知不覺的走入其中，不知不覺的忘了歸途。茶湯入口，湯味醇厚綿柔；茶氣頗足，兩盞入腹，更有融融的暖意充盈全身，有一種酒喝七分令人微醉的愜意。湯中的茶香在口中居然還有紹興陳年黃酒甜甜、釅釅的酒香，花香帶著酒香，酒香帶著花香，這醉海棠的湯香幻化出一片旖旎的春光。

　　三盞茶湯入腹，從醉海棠特有的色、香、味，忽然就想到了宋代詞人李清照那首著名的〈如夢令〉詞：「昨夜雨疏風驟，濃睡不消殘酒。

試問捲簾人，卻道海棠依舊。知否？知否？應是綠肥紅瘦。」那在風中
飄落的海棠花，當是穿越千年，飛落到我的茶湯之中，化作一盞醉紅；
那讓詞人濃睡未消的美酒，當是流淌千年，注入我的茶盞之中，醉香
濃濃。

　　李清照與丈夫情深意篤，那夜，她是與丈夫一起庭中漫步，花間對
酌，在歡樂中醉了？還是丈夫在外，只能小窗前獨酌，舉杯邀明月，對
影成三人，在思念中醉了？

　　李清照是詞人，在當時就頗有詞名。那夜，她是觸景生情，如李白
鬥酒詩百篇，大發詞興後醉了？還是覓得佳句，在開懷暢飲中醉了？

　　李清照雖是女了，卻有著一腔豪情。得知強敵入侵，她曾寫下：「生
當作人傑，死亦為鬼雄。至今思項羽，不肯過江東。」一詞，驚世駭俗。
那夜，她是憂國憂民，以酒澆心中塊壘而醉了？還是思救國救民，以酒
抒壯志而醉了？

　　不管如何，那夜的醉酒透過後院海棠，在風雨中的綠長紅消，化作一首如夢令流傳千古。

　　於是，殘酒未消慵懶但雙眸靈動的宋代女詞人，乖巧的捲簾丫鬟，後院零落一地的海棠花和被大雨洗得碧綠鮮活的海棠葉，便猶如一幅古代仕女圖，出現在我的茶盞中，成為武夷星醉海棠的茶境，而讓飲者在平凡的生活中活出了詩意。將平凡的生活詩詞化，也就是武夷星醉海棠所傳達的茶意了。

　　所以，醉海棠的茶語就是：詩意生活。

其云・手工朝陽：奢靡十里洋場夜上海

　　手工朝陽是武夷山其云岩茶有限公司在近幾年新推出的一款高級岩茶茶品。作為其云茶業的總監製，武夷山市目前僅有的兩位國家非物質文化遺產項目之武夷岩茶製作工藝國家級傳承人之一的葉啟桐先生，為其云茶品的品質提供了可靠的技術保障。其云茶業的董事長是武夷山岩茶界中為數不多的女性掌門人之一，據說她曾是體育教師，加上葉啟桐先生關門弟子的身分，其云的茶品就帶上了某種傳奇色彩。

　　曾在其云茶業的廠區茶室中品過數款其云茶業的岩茶茶品。其中，印象最深的是手工矮腳烏龍岩茶，其花香裊裊，茶香入湯，茶味溫柔，確有「飲茶如飲香水」之感。所以，之後凡念及其云的岩茶茶品，便覺有花香襲來，恍若進入繁花似錦的春天。

　　不出我所料，其云的手工朝陽也是以花香建構茶之意境。據說，「朝陽」是武夷岩茶的一個小品種茶，其云茶業以手工方法製作這款茶，故稱「手工朝陽」。手工朝陽的乾茶條索細長，色澤墨綠，香氣是柔而甜的花香。沸水入杯，湯色是雅致的黃綠色，有一種江南初春時節，陌上綠草初生、河岸柳葉如眉的畫面感；茶湯味柔滑而甜，那種甜是入口即甜，不是微澀後化作的回甘；湯香很特別，是我迄今喝過的武夷岩茶中唯一遇到的白蘭花的香氣，那種長在江南，色如象牙，常被婦人們用鐵絲串成並蒂花的形狀，襯上一片綠綠的樹葉後，掛在衣襟鈕釦上的白蘭花的濃而雅的香氣。茶香與茶湯圓融的連成一體，茶湯入口，滿口白蘭花香，進而，整個人就沉沒於白蘭花襲人且宜人的氤氳之中，一種奢靡感慢慢升騰。

　　這一奢靡不是隋煬帝百艘龍舟掛燈結綵下揚州看曇花式的高貴豪華的奢靡；不是時下一些富二代開著頂級豪車在高速公路上飛颺式的任性狂野的奢靡，而是舊日十里洋場夜上海中，上流社會布爾喬雅（舊時對英文單字 bourgeois 中文意為「資產階級」一詞的音譯詞）式的盡享歡樂的奢靡：紅紅綠綠、閃閃爍爍的霓紅燈下是一個紙醉金迷的世界。我彷彿看到燙著長波浪捲髮，穿著高跟鞋的妙齡女郎挽著穿著西裝革履，手柱文明棍（舊時對手杖的稱呼），頭髮花白的中年男子，一扭一扭的走出先施百貨公司的大門，一身香水味引得路人頻頻回頭；美琪大戲院門口停下了數輛黃包車，穿著綢緞旗袍，滿身珠光寶氣的太太們在老媽子、丫鬟的攙扶下下了車，互相打著招呼走進戲院，看梅蘭芳先生的《貴妃醉酒》；在具有濃烈的法式風情的紅房子西餐廳中，穿著洋裝的公子小姐們正在舉行同學聚會，香檳酒滿場飛，一輛黑色雪佛蘭小轎車急馳而來，匆匆停下後，衝下一位穿著西裝背心、吊帶褲的少年，直奔同學聚會處；百樂門舞廳中，「恰恰恰」的樂聲不絕，一曲連著一曲，紅男綠女在舞池中勾肩搭背，翩翩起舞，唱得興起的歌女手拿一杯紅酒從舞臺上拾級而下，婷婷裊裊的邊走邊唱：「好花不常開，好景不常在。今宵離別後，何日君再來。」街上，小女孩清脆的聲音響起：「白蘭花要嗎？白蘭花」……

　　品著其云的手工朝陽，就如同置身於舊時十里洋場夜上海。享受著這一已隨歲月而流逝的時髦的奢靡。

　　被其云手工朝陽的白蘭花香氣包圍著，品一口柔甜香滑的茶湯，一聲嗲嗲的吳儂軟語在耳邊響起：就叫阿拉（吳越語系中對第一人稱單數和複數，即「我」和「我們」的自稱之一）奢靡十里洋湯夜上海，好嗎？

　　好吧，其云手工朝陽的茶語就叫作：奢靡十里洋場夜上海。

幔亭‧肉桂：兄弟之情

　　幔亭肉桂為武夷山市幔亭岩茶研究所出品，由中國國家非物質文化遺產項目之武夷岩茶製作工藝的市級傳承人（第一批）及省級傳承人（第一批）劉寶順先生所製，也是幔亭茶業的主打產品和品牌產品。據說，因其工藝傳統、品質穩定、茶品上乘，該款茶品每年產量不多，主要供給日本岩茶房及中國國內的老顧客。

　　幔亭肉桂的乾茶濃黑中閃著墨綠，如墨色綠玉上覆著一層幽幽的油光。乾茶入杯，醒茶時發出帶點脆聲的「噹啷噹啷」的茶樂，有點像在山地木步道上行走時的足聲的回音。開杯，暮秋林中乾燥的草木香氣夾著淡淡的木炭香氣飄然而出，充盈鼻間。

　　注入沸水，出湯。湯色是深沉的棕色，給人一種穩定持重的感覺；湯香是濃濃的黑棗香並帶著絲絲槐花香。黑棗是在柴灶大鍋中蒸後又在燦爛的陽光裡晒乾的黑棗；槐花是五月陽光下盛開的槐花。所以，帶著太陽的光芒和陽光的溫暖，還有一種散發著農家的淳樸的無聲茶香。湯味醇厚、純淨、綿柔，但入喉如骨鯁在喉，湯落腹中，而骨鯁仍在喉中，於是，嗝聲不斷。一直將唐代大詩人王維詩句：「明月松間照，清泉石上流」作圖畫觀，至此，才以身體的感知切身體會到什麼叫作「清泉石上流」——綿柔、醇厚、純淨的茶湯，穿過如被鎖喉般堅硬的食道，歡暢的落入腹中。這種感受，在幔亭肉桂中真切得之。

　　與當下不少武夷岩茶製茶人以輕焙火提高香氣不同。以傳統工藝製作，講求以中焙火或中高焙火提升岩韻的幔亭肉桂，以岩韻見長。雖然杯蓋香、杯底香也保持著肉桂特有的桂皮香，以及隨著沖泡次數增加，

由桂皮香慢慢轉化的蘭花香、牛奶香，且香味悠長，但我認為，幔亭肉桂的最妙處和與眾不同之處在於它的獨特的岩韻：肉桂所謂的「霸氣」顯現於幔亭肉桂中的是它的岩韻的「霸氣」。借用王維極富美感的詩句，加上一個毫無想像力，但有著農人般淳樸與實在的「帽子」，這一「霸氣」的岩韻給我的感覺就是：「太陽當空照，清泉石上流」。當然，這「太陽當空照，清泉石上流」指的是幔亭肉桂茶湯的質感和茶韻。就茶湯溫度和入腹後的體感而言，這「清泉」當是「暖泉」亦或「熱泉」了。

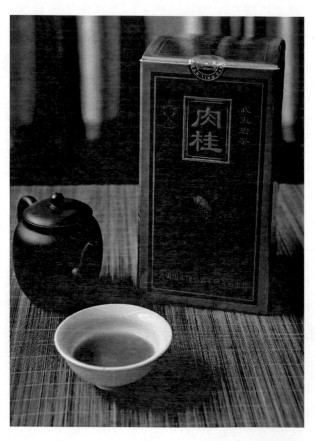

也許正是這特有的岩韻吧，幔亭肉桂茶湯通氣、通血、通經絡的
「三通」功能特別明顯，人在品飲過程中不僅嗝聲不斷，而且三杯茶湯
入腹後，更有一團暖意在腹中湧動，繼而分為兩團，一團一路向上，源
源不斷的由腹部經胸腔湧入頭部；另一團一路向下，源源不斷的由腹部
經腿部直達足底，全身如浸沒在溫泉的融融暖意中。五、六杯茶湯入腹
後，這兩團暖流又融為一股，沿著經絡通身行走，血脈或經絡的阻滯處
不斷被打開，暖流的行走逐漸通順，全身通泰舒暢。

幔亭肉桂至少可泡十四、五道水，十四、五道水後還可再煮一、兩
次。這十五、六杯茶湯入腹後，那種全身溫暖如沐春陽、四肢百骸舒暢
的感覺真是無可言喻，唯毫無美感的大嘆一聲：舒服啊！

也正是這強烈而溫暖的茶感，三杯幔亭肉桂茶湯入腹，便有一種義
薄雲天的豪氣油然而生：「豈曰無衣，與子同袍，王子興師，修我戈予，
與子同仇。豈曰無衣，與子同澤。王子興師，修我矛戟，與子偕作。豈
曰無衣，與子同裳。王子興師，修我甲兵，與子偕行。」《詩經・秦風・
無衣》迴響在耳邊。這是如火火相擁般無聲而熱烈的兄弟間的戰友之情
和戰友間的兄弟之情，深沉如海，豪情如山；意氣相投，休戚與共；經
久不衰，老而彌堅。

所以，我想，幔亭肉桂的茶語當是：兄弟之情。

青獅岩・老樅水仙：陌上花開

　　青獅岩老樅水仙為武夷山市青獅岩茶廠出品。從茶韻看，該老樅雖不一定為百年老樅，但七、八十年的樹齡當是有的，且有正岩的岩韻，不是時下不少以三十至五十年樹齡充作的老樅水仙（樹齡在 50 年以上）乃至百年老樅的高樅水仙，或以來自外山的青葉製作的「武夷岩茶」，而是真正的、正岩的老樅水仙。

　　青獅岩老樅水仙的乾茶色是墨色中透出瑩瑩的綠光，有一種乾桂花的香氣。醒茶時發出「沙拉沙拉」的脆響，如西洋樂隊中沙鈴的樂聲。沸水入杯，丹桂的雅香幽幽而出，出湯，湯色為消光的黃棕色，明亮而不耀眼，是那種溫潤安寧的古舊的田黃石的黃棕色。將頭道茶湯直接出湯至紫砂壺中，留作「再回首」。

　　第二道茶湯湯色黃棕，茶香是丹桂的乾桂花香中偶現幽幽的春蘭香，湯感滑潤柔和，湯味微酸、微澀，回甘快且悠長；冷卻後的懷蓋香，由桂花香轉為棕簣香加紅棗香，而懷底香則為紅棗香中帶著春蘭香。

　　第三道茶湯的杯蓋香為棕簣香；湯香如秋雨後陽光下桂花林中溼潤柔澤的桂花香，棗香轉淡；杯底香出現清涼的青苔氣息；柔潤的茶湯微酸中漾著清淡的甜，澀味減弱。老樅水仙的色、香、味圓融的化在水中，茶氣的能量開始展現。茶湯入喉滑入腹中後，一股暖意向上升騰，然後整個背部由微微發熱到暖流流動，繼而通身溫暖，如入愜意的溫泉中，如在暖融融的陽光下。這種如浴溫泉、如沐春陽的溫暖感直至茶後數小時仍通身縈繞。

　　從第四道到第六道湯，湯香中清涼的青苔香漸漸成為主調，桂花香不斷減弱；茶湯漸漸轉為清淡的植物甜，酸味和澀味不斷弱化；湯味仍柔和潤滑，入口即化。

　　從第七道到第九道湯，湯色逐步轉淡，由黃棕 —— 偏黃的棕色漸漸轉為棕黃 —— 偏棕的黃色；湯味漸漸轉為青草香，後又轉為薄荷香。杯蓋香轉為青苔香夾著些微桂花香，杯底香則是棕簣香加清涼的青苔香；湯味轉薄，但仍甜甘滑潤而入口即化。茶湯至此，也可以說是轉為茶水。

　　坐杯三分鐘後，品第十道茶湯。湯色又轉為略淡的黃棕色；湯香是以竹箬的清香為主調，加上薄荷的清新；湯味復醇，微澀無酸，於是入口即現的植物甜中又增添了回甘，甜中有甘，甘中有甜。何謂甘，何謂甜，何謂甘甜相融，至此方知。

　　第十道湯後再返回品頭道湯。再回首中，復見黃棕的茶湯寧靜安詳，淡雅的丹桂花香充盈口中，正岩茶特有的微酸微澀的茶味在回甘中轉為甜中微酸，是年幼時愛吃的話梅糖的味道。而這甜酸中又遊走著縷縷植物的鮮味。那種特別的茶鮮是武夷岩茶水仙品種的特有的鮮味，而老樅水仙的鮮味又是如此綿軟柔滑且悠長。這茶鮮在頭道湯中特別強烈，也許，正是在再回首的比較中，才能如此敏感的分辨出後九道湯中已逐漸淡化了的茶之鮮味吧！

　　再回首後，茶底加兩道茶湯的水量在煮茶壺中煮沸，出湯。湯色是土黃色，湯香是棕箬香，湯味中有濃濃的青苔香，滑潤，無厚度，如甘蔗水般清甜，可大口牛飲。茶友笑曰：可裝瓶在超市中作茶飲料出售。

　　品青獅岩老樅水仙完畢，喝一口清水，仍有滿口的茶香和茶之甘甜。古代有善歌者唱歌，餘音繞梁，三日不絕。青獅岩老樅水仙茶韻的渾厚和悠長，與善歌者有異曲同工的功力，可以比肩而語。

　　品後觀青獅岩老樅水仙茶底，為清一色的老樅水仙，葉片完整，色為黑中顯黃或綠；蛤蟆背明顯，手感柔而韌，可展開細觀；茶汁充盈，茶膠黏滑。可見青獅岩老樅水仙的茶樹品種、種植產地、製作工藝均為上品。

　　品青獅岩老樅水仙，會有一種溫暖安詳寧靜的幸福感，那是一種「陌上花開，可緩緩歸來矣」的溫情，也是身處在這一溫情環繞中的心安。「陌上花開，可緩緩歸來矣」是史書記載自吳越國國君錢鏐與夫人

戴氏之間的一段情話，並在民間的演繹中，一代又一代的流傳。據史書記載和民間傳說，吳越王錢鏐與夫人戴氏情深意篤，相依相戀，相伴相隨。在錢鏐的戎馬生涯中，戴氏一直伴隨他南征北戰，直至國事安定。兩人執手同往國都臨安安居。戴氏也是一位孝女，國事安定後，她每年總要抽出一段時間回娘家探望和侍奉年邁的父母。臨安離戴氏的娘家並不遙遠，但中間隔著一座高山，峰高坡陡路滑，每次錢鏐總要在得知戴氏平安到達娘家和見到戴氏平安返回後才能安心。一次，因雨中路滑，戴氏在返程中險遭不測，於是，錢鏐為她在山嶺險要處裝了欄杆。從此，這座嶺就被百姓稱為「欄杆嶺」。而戴氏每次回娘家時，也與錢鏐約定歸期，在約定日內返回，以免夫君的牽掛。那次，戴氏過了約定的歸期還未回來，眼見已春柳吐翠，紅紅白白的花朵開遍田野，錢鏐等得心焦便去信催促，但又擔心戴氏急著趕路再遇到危險，便叮囑她不用著急，慢慢返程即可。於是「陌上花開，可緩緩歸來矣」，寥寥十字但滿含思念之情和關愛之心的一封家信從臨安傳遞而出，並飛越千年，至今流傳。

　　錢鏐對戴氏的愛濃烈而溫厚，充滿著深深的關懷，如融融的春陽。在這濃厚的溫情和關愛中，想必戴氏也有一種「斯人可依，斯人可靠」的完全的心安。而這一丈夫可完全依戀和依靠的心安，即使在當今的現代社會，也是妻子們，包括人格獨立和經濟獨立的妻子們夢寐以求的。作為古代婦女的戴氏能得到這一源自丈夫的安心，真令當今諸多現代婦女羨慕！

　　吳越國的國都臨安，就是今天的浙江省省會杭州。因這座城市洋溢著愛情的浪漫 —— 中國四大古典愛情故事：《牛郎織女》、《許仙與白娘子》（又稱白蛇傳）、《董永與十仙女》（又稱《七仙女》）、《梁

山伯與祝英臺》，其中的兩大故事：《白蛇傳》、《梁山伯與祝英臺》的發生地就是杭州；這座城市充盈著愛情的溫情──「陌上花開，可緩緩歸來矣」在民間口口相傳。所以，杭州在今天被稱為「愛情之都」。

在「愛情之都」暖融融的陽光下，品飲一盞青獅岩老樅水仙，沉浸在溫暖安詳寧靜的幸福之中，是人生可遇而不可求的一大幸事！

春陽高照，茶香縈繞，青獅岩老樅水仙告訴我，它的茶語是：「陌上花開，緩緩歸來。」

大坑口‧牛欄坑肉桂：牽手

　　肉桂是當今武夷岩茶中的兩大主打產品之一，其中，青葉又以牛欄坑為最佳。而與其他茶類相比，我以為，武夷岩茶的最大特點是「岩骨花香」。所謂「岩骨」，指的是武夷岩茶茶湯醇厚綿柔且內含物質豐富，嚼之如有物，嚥之如骨鯁；所謂「花香」，指的是武夷岩茶的茶香如花香且千變萬化。在這兩者的交匯點上，從我迄今為止喝過的武夷岩茶看，武夷山大坑口岩茶有限公司出品的牛欄坑肉桂（特 A 極品）是岩骨花香結合得最妙，因而也是最顯岩茶之岩骨花香特徵的肉桂。大坑口茶業的原掌門人蘇炳溪先生是中國國家非遺項目之大紅袍製作工藝第一批市級傳承人之一，大坑口茶業在牛欄坑擁有自己的茶園。因此，大坑口茶業生產的特 A 極品牛欄坑肉桂，品質一流，當是不言而喻的。

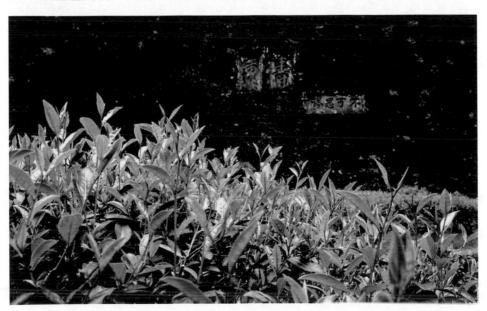

　　大坑口公司的牛欄坑肉桂（特 A 極品）醒茶時發出「噹啷噹啷」之聲，聲音的尾部還帶有某種金屬碰撞的質感；乾香為強烈的桂皮香，香氣上衝腦部，下襲胸腹。於是，有茶友醉入茶香中，有茶友在茶香中突醒，無論醉者還是醒者，均大叫一聲：好香！

　　沸水入杯，出湯。第一至第三道茶湯，湯色是溫雅的棕色，茶香為強烈的桂皮香，茶湯潤滑，醇厚飽滿，舌兩側略感澀味，但迅速回甘。湯內所含物質豐富，令醇厚飽滿的茶湯在飲者口中可嚼且如有物；使茶湯入喉，如骨鯁在喉；三杯入腹，腹有飽脹感，且通身溫暖。茶湯無論是茶香，還是湯味和湯感都具有強大的衝擊力，茶氣足，茶韻強烈，色香味聯手，營造出一種丹霞地貌般山峰突兀，山谷如點翠的雄渾茶境。

　　第四至六道湯，湯色仍是棕色，但微現黃色，使先前的溫雅之色中新增添了些許活潑；茶湯中的骨鯁仍在，但軟韌感出現，由「硬骨」轉為「軟骨」。茶湯仍滑而厚，澀感淡化，回甘仍迅速，入口即有植物的清甜；湯香由原先強烈的桂皮香轉化為雅致的蘭香，是那種暮春幽谷中的野蘭的清雅之香。茶香拂人，沁人心脾，但不襲人，是令人放鬆、寧靜的雅香。此時，茶湯散發著世家貴族的優雅，有一種貴族式的簡單至極的奢華和奢華至極的簡單。

　　第七至第九道湯的湯色轉為黃中帶棕的棕黃色，給人一種安寧之感，而茶湯轉為柔和順滑，茶味悠長，骨鯁感漸消；入口甜明顯，與回甘一起形成茶葉特有的植物的甘甜之味。於是，入口的茶湯便帶著甘甜從口中一下子柔柔的滑入喉中，落入腹中，進而連結上前幾道茶湯凝集的茶氣熱流，透過周身經絡，繼續四下行走，全身有一種經絡通順，遍體舒泰的感覺；茶湯的香味轉為牛奶香，是那種新鮮的，未進行脫脂加

工的全脂牛奶的香味，柔和而厚實。茶湯彷彿將我們帶入開滿鮮花的呼倫貝爾大草原上，在牧民的帳蓬中吊床上躺著熟睡的嬰兒，慈祥的老祖母一邊唱著兒歌一邊輕輕搖著吊床，美麗的少婦在火塘邊繡著嬰兒的花帽，火塘上溫著釅釅的奶茶，等待著丈夫的歸來。遠遠的傳來母牛的「哞哞」聲和羊兒的「咩咩」聲，一切都是那樣柔美香甜，安寧祥和。

　　第十至第十一道茶湯，湯色轉為柔柔的深黃色，茶湯骨感全無，備顯綿柔；澀感全無，滿口是微微的茶葉甜味；茶氣猶存，暖流遊走全身；茶香轉為清新的薄荷香，帶著初夏雨後的清爽和清涼。茶湯猶如尋常百姓的「小確幸」（網路流行語，意為小小的確定的幸福的縮寫語），一種以自家生活為重點的，只關注柴米油鹽、風花雪月的，帶有某種小資情調的「小確幸」。

　　第十二道茶湯經過三分鐘坐杯，湯色又返安寧的棕黃色，茶湯卻更柔更滑，仍無澀味，甜味略增；茶香是帶著蘭花香和牛奶香的薄荷香，清醇宜人。品著第十二道茶湯，猶如陽春四月行走在杭州西湖畔，鶯飛草長，綠柳如紗，桃花花苞初綴於樹上，溫柔入骨，安寧入心。

　　從第一道到第十二道茶湯，茶香和茶味如此和諧的融合在一起，沒有任何分離。而杯蓋香和杯底香也與湯香同步。伴隨湯味的變化，由桂皮香經蘭花香和牛奶香轉為薄荷香，直到最後一道湯，杯蓋和杯底的薄荷香依然濃郁。因此，大坑口公司的牛欄坑肉桂（特 A 極品）的茶意給人一種圓融的感受。

　　這一柔香中鐵骨錚錚，骨感中花香陣陣的圓融，不由令人想到「牽手」——閩南語中，夫妻間的互稱即為「牽手」。執子之手，與子偕老，我牽著你的手，你牽著我的手，一起走過春夏秋冬。較之「夫

妻」、「伴侶」之類，閩南語的這一稱謂，更切中夫妻關係中應有的同心攜手、互相關心愛護、同甘共苦之要義：手與手相攜，心與心相印，以牽手達到夫妻圓融成一體，將婚姻建成夫妻生活 —— 心理共同體。

懷著對牽手的執著，帶著對牽手的美好憧憬，20 世紀後期有一首名為〈牽手〉的流行歌曲風靡全中國。歌中唱道：

> 因為愛著你的愛，因為夢著你的夢，
> 所以悲傷著你的悲傷，幸福著你的幸福。
> 因為路過你的路，因為苦過你的苦，
> 所以快樂著你的快樂，追逐著你的追逐。
> 因為誓言不敢聽，因為承諾不敢信，
> 所以放心著你的沉默，去說服明天的命運。
> 沒有風雨躲得過，沒有坎坷不必走，
> 所以安心的牽你的手，不去想該不該回頭。
> 也許牽了手的手，前生不一定好走，
> 也許有了伴的路，今生還要更忙碌。
> 所以牽了手的手，來生還要一起走，
> 所以有了伴的路，沒有歲月可回頭。
> 因為愛著你的愛，因為夢著你的夢，
> 所以悲傷著你的悲傷，幸福著你的幸福。
> 因為路過你的路，因為苦過你的苦，
> 所以快樂著你的快樂，追逐著你的追逐。
> 也許牽了手的手，前生不一定好走，
> 也許有了伴的路，今生還要更忙碌。
> 所以牽了手的手，來生還要一起走，
> 所以有了伴的路，沒有歲月可回頭。

香與味的牽手，令茶的意境和韻味和順圓融；夫與妻的牽手，令婚姻和諧幸福。大坑口公司的牛欄坑肉桂（特 A 極品）以它的和諧圓融告訴我，它的茶語是：牽手。

注：大坑口・牛欄坑肉桂（特 A 極品）為該款茶品 2017 年前的茶品名。

天沐‧老樹梅占：春梅報喜

　　梅占是武夷岩茶的一個小品種。老樹梅占是武夷山天沐岩茶有限公司以樹齡在 30 年以上的梅占老樹的青葉製作的一款岩茶茶品。據說，在 30 多年前，梅占茶樹在武夷山還具有一定的種植量，但後因肉桂、水仙這兩類品種產量高、銷量好，在那個以量取勝的年代，包括梅占在內的許多產量較低或極低的武夷岩茶小品種茶樹被茶農砍了，改種了肉桂、水仙品種茶樹。所以，在今天，在武夷岩茶產地，梅占茶樹所剩不多，老樹更少，能喝到老樹梅占岩茶已是幸事，能得到幾泡在家中慢酌細品，更是幸中之幸。

　　雖因喝之不多，得而細品之亦不多，但老樹梅占獨特的茶韻仍讓我留下了深刻的印象，是我時常思之念之的武夷岩茶之一，尤其是天沐茶業的老樹梅占。

天沐老樹梅占的獨特之處至少有三：

一是**湯味先酸甜，後轉悠長的清甜**。天沐老樹梅占第一至第六道水的茶湯有一種清爽鮮柔的酸甜之味。那種酸，是正岩岩茶特有的清清爽爽，後味帶著某種植物鮮味的柔潤的植物酸味；那種甜，是正岩岩茶特有的茶葉的植物甜。兩者結合，如臍橙橙汁的清爽加甜話梅的酸鮮。柔潤醇厚的茶湯在舌面滑過，舌兩側是鮮柔清爽的酸味，舌面是清淡新鮮的植物甜，繼而兩味在舌後部處聚成獨特的酸甜。一盞老樹梅占入腹，忍不住大叫：再來一盞！隨著沖泡次數的增加，酸味漸漸淡去，至第八道水，茶湯味轉為雪梨的水果甜味，那種清爽又略帶清涼的淡淡的甜味。直到最後一道水 —— 第二十六道水，茶湯已沒有了茶香，連茶味也失去了原有的醇厚，成為淡而薄的茶水，但茶中仍有雪梨的清甜。

二是**茶香似春梅，品之如入香雪海**。天沐老樹梅占的茶香在頭兩道湯中並不明顯。直到第三道水沖入，葉片完全潤澤展開，一股梅花的香味才飄然而出。這梅香不是寒冬中的蠟梅香，清冷、孤傲，暗香湧動，不經意間在身邊悄悄飄過，而是春天的梅花香，豔麗、熱鬧、花香襲人，古人稱之為「香雪海」，昂首怒放花萬朵，香飄雲天外。尤其是第八道水後，這春梅花香中又出現了絲絲的甘蔗甜香，純淨的甘蔗甜香化在豔麗的春梅香中，有一種香甜的美好感覺。這款老樹梅占的杯底香尤為奇特。它的杯蓋香先是幽幽的蘭香，第三道水後轉為春梅香，第十八道水後轉為甘蔗的清甜香，第二十二道水後香味淡化。而杯底香雖也如此變化，但在第二十二道水後杯蓋香漸漸淡弱至無時，它雖在杯熱時也是如此淡弱至無，但在杯溫時出現了甘蔗的清甜香；至杯冷時，又轉為春梅的麗香，直到最後一道水，杯溫時的甘蔗香和杯冷時的春梅香猶存。按武夷岩茶製茶人的說法，杯底香是山場（茶地）香。山場越位於

岩茶核心產地，杯底香越綿長持久。據說，天沐茶業自家的茶地都在正岩，如此，這款老樹梅占的產地當是核心產區的核心產地了。

　　三是**茶氣充足**，「**三通**」明顯。這款老樹梅占茶氣很足，兩盞入腹就開始通氣，然後是通血 —— 後背溫暖，通經絡 —— 熱流全身行走，通身溫暖。它的經絡行走路徑的獨特之處是以腹部為中心，先通中間的軀幹，再通四肢，繼而是頭部，直至全身經絡打通。與熱流的行走相隨而升騰的是一種溫暖的寧靜和寧靜的溫暖。於是，心也安寧了。這款茶我們是在午後三點左右喝的，而這一溫暖與安寧直至夜晚。在溫暖與安寧的懷抱中，即使是失眠，也不再寒冷與煩躁，而是如在暮春四月溫暖陽光照耀下的綠草地上小憩。

　　酸甜轉清甜的茶味，香雪海般的茶香，溫暖而安寧的茶氣融合在一起，構成了這款老樹梅占春梅報喜的茶的意境。人間四月天，梅花盛開時，喜報與飄香的梅花一起飄落到手上。剎那間，奮鬥中的酸苦化作成功的甘甜湧上心頭。放眼望去，周圍是永遠的關心、幫助和支持者，真情無限。於是，所有的不快與辛勞都融化在暖意洋洋的笑聲中，與梅花一起歡快的飛舞天際。

　　天沐‧老樹梅占，你的茶語就是：春梅報喜。

正山堂・正山小種野茶：紅茶非紅塵

　　在武夷山正山堂所產紅茶中，正山小種（原產地）紅茶當是根基性的。茶湯的琥珀色、甘醇味和逐漸呈現的桂圓香（前香）→蜂蜜香（中香）→蕃薯香（尾香）的香味及過渡與層次，使正山小種成為福建紅茶的一大經典性、象徵性茶品。而作為近來紅茶創新工藝代表作的金駿眉，則以一兩（50 克）有 5 萬至 7 萬個正山小種新茶嫩芽，細如新月彎眉的奢侈和色如秋日夕陽、香如夏日花園、回甘如蜜的豔麗登上紅茶的尊貴之座，成為個中翹楚。

　　相較於這兩個舊寵與新貴，我倒更喜歡正山堂的正山小種野茶。這款茶產量不高，售量不多，也較少為人知曉，但以其獨特的色、香、味打破了我對紅茶，尤其是福建紅茶的刻板印象，令我在眾多的茶中不時的想起它，不由自主的泡上一壺，慢慢啜飲。

　　正山小種野茶茶湯的色澤是一種亮麗的金黃色，有著某種皇族的尊貴和秋陽的溫暖。喝下午茶時，看看茶湯入杯，漣漪一圈圈漾開，心中便少了許多卑微和冷意。正山小種野茶茶湯的前香是幽幽的春蘭之香，尾香是淡雅的果香或清新的草葉之香，香氣入鼻，猶如行走在春天的山間小道之中，被一片春野之香環繞。正山小種野茶茶湯的味微甘，圓潤、爽滑，醇厚而飽滿，入口即化，入口即自行下滑，蔓延成暖香滿口滿腹。

　　正山堂位於福建武夷山閩贛交界的桐木關。桐木關地處遊客免進、被嚴格保護的國家級自然保護區，正山小種，包括正山小種（原產地）紅茶、金駿眉、正山小種野茶、妃子笑等均產於此。我在春天、夏天和秋天多次去過桐木關，那是一片野山，一片帶著南方特有的秀美和清麗

的野山，溪水歡快的流淌，草木恣意的生長，是鳥的王國、蛇的天堂，大自然作為主體的自我，自由的在人類世界中生存與發展，自在的自美其美。

正山小種野茶是我的一個夢，一個關於野山與紅茶的夢，一個關於自然、自由和自在的夢。從春夢連到夏夢，從秋夢連到冬夢。夢醒之時，聊發詩意，口占一首自樂：

> 桐木野蘭生幽谷，
> 何時化作茶味醇。
> 遙見正山飄香處，
> 方知紅茶非紅塵。

每句中間第三、四字相連，也可成「野蘭化作正山紅茶」句，以感念大自然之神奇，感謝正山堂製茶人的辛苦！

所以，正山堂正山小種野茶的茶語是：紅茶非紅塵。

曦瓜三款：從小愛到大愛

「曦瓜」（本名陳榮茂）是武夷山岩茶界的一位知名人士，他的企業所生產的岩茶，也以「曦瓜」為商標。曦瓜的山場基本在正岩，他的製茶師傅劉安興在 2015 年入選中國國家非遺項目之武夷岩茶製作工藝市級傳承人（第二批），被稱為武夷岩茶製茶人「四劉」（劉寶順、劉峰、劉國英、劉安興）之一。所以，「曦瓜」正岩茶也是武夷岩茶中著名的好茶之一，有的也是重金難買到的。

在喝過的曦瓜的岩茶中，至今為止我印象最深的三款茶品，一是雪梨。曦瓜雪梨是我最喜歡也最有茶癮的武夷岩茶之一。雪梨是小品種茶，湯色是寧靜的棕黃色，湯香是水果雪梨的清香帶著淡幽的春蘭香；湯味醇厚而柔潤順滑，有著雪梨清甜的甘甜。剛見到這款岩茶的名稱時，我不以為然，心想哪會喝茶喝出雪梨的味道。喝了、品了，才知道「雪梨」的品種名稱真是名副其實、名不虛傳！於是，再一次讚嘆武夷岩茶之神奇和美妙之後，又一次狠狠的進行了自我檢討：即使讀書也算多，仍是見識依然少啊！

頭一次喝到雪梨是在 2014 年的秋天。沸水入杯，出湯，湯色棕色偏黃，給人一種安詳的感覺；第一、二道茶湯的湯香是春蘭加夏日山野的薄荷香；從第三道湯開始，轉為雪梨的清香帶著幽幽春蘭之香，香氣悠長，一直到最後的第十道湯中，仍有淡淡的雪梨香。

從第二道湯開始，茶湯就有秋天剛摘下的雪梨的甘甜味，那種清清爽爽的甘甜味，一直到第十道茶湯後再喝一道白開水漱口，仍甘甜潤口沁心。

這款茶的茶湯醇厚潤滑，茶香溶入茶湯，茶氣很足，但又與別的茶氣充足的武夷岩茶不同，這充足的茶氣沒有「骨鯁在喉」的岩骨，而是如太極般圓渾順通，茶香、茶味、茶氣三者渾然一體。茶湯入口便滑入喉中，落入腹中，然後，一股暖流慢慢從足部上升，在胸腹間迴旋。於是，雖是秋末，人卻如在四月天溫暖的春日陽光下，有微風拂

面，有花香縈繞，口中清甜不絕，人便溶化於甜美的溫柔之中。

　　悠長而圓潤的靜色、柔香、清甜、暖流融合在一起，使得曦瓜雪梨，如舊時出身於富貴的書香人家後又嫁入門當戶對的貴族大戶的少婦，溫婉清麗。茶湯入口，如她一雙柔荑執一方絲巾輕輕慢慢的拭去丈夫臉上的微汗，那是一種貼心的溫暖與宜人的柔情；茶氣圓融的在胸腹間遊走，如她婉約的吟詩撫琴，與丈夫唱和共鳴，琴瑟相諧。最後的那口白開水與口中的回甘相遇，柔和的清甜與清香如同她低眉躬身，向還在書案上讀書的丈夫淺笑著道一聲「晚安」，然後在丈夫的回眸一笑中轉身出門。

　　如舊時貴少婦般溫婉清麗、熨貼安寧是這款茶的特徵。因此，曦瓜雪梨的茶語當是：溫婉清麗貴少婦。

　　二是「海西一號」。此間的「海西」是臺灣海峽西岸經濟區的簡稱，這一經濟區以福建為主體，涉及浙江、廣東、江西、江蘇等省，建立、建設和發展海西經濟區是福建省委省政府在 2004 年提出、2009 年公布並於 2011 年獲中國國務院批准的一個國家級發展策略。「海西一號」就是在這一期間應運而生，並逐步成名。「海西一號」是拼配型大紅袍，茶湯的色澤是沉穩的黃棕色，香氣馥郁強烈，湯味渾厚潤滑，茶韻悠長。與其名稱相呼應，這是一款我認為其茶語為「大氣磅礡」的好茶，也不愧為武夷岩茶中的一款名茶。但是，前段時間聽說，曦瓜商標意識不強，未將「海西一號」商品名註冊，當「海西一號」成為知名茶品後，這一商品名就被人搶註了。結果，已有很高知名度的「海西一號」岩茶不得不退出商品茶行列，成為在朋友間流傳的高級茶品。而聲名鵲起的新茶品「曦瓜一號」無疑只是一個企業的知名度，很難展現「海西一號」茶品具有的磅礡大氣。期待著「海西一號」重新進入商品茶行列。

　　三是鐵羅漢。鐵羅漢是武夷岩茶四大名樅之一，而曦瓜產於內鬼洞的鐵羅漢又因質優而產量少，更是一泡難求。「鬼洞」是武夷山自然保護區中的一處山坳，屬正岩。因幽深且進口狹長，坳中日照時間短而陰冷，故被稱為「鬼洞」，當地人對「鬼洞」有內鬼洞（山坳內）和「外鬼洞」（山坳外）之分，因內外自然地理環境、日照時間及氣候的大不相同，所產岩茶的內在物質的元素及其含量比例等也就有較大不同，所以，所產岩茶的茶味、茶韻也有諸多相異之處。有武夷山茶友告訴我們，鐵羅漢中以內鬼洞鐵羅漢為最佳，而內鬼洞山場的鐵羅漢基本為曦瓜所有，所以，曦瓜的鐵羅漢又是最好的鐵羅漢。與其他廠家生產的鐵羅漢相比，曦瓜鐵羅漢給我的茶感確實是乾茶色更烏潤，湯色更穩重而

光亮，湯香更強烈而純淨，湯味更醇厚而骨感更強，嚼湯如有物，茶韻更悠長而厚重，確有一種怒目金剛鐵羅漢的威力和威武感。而前幾天喝了一泡家中珍藏三年的曦瓜鐵羅漢時，又感到其湯中出現了柔潤感，雖骨感仍強，但那「骨」已由「硬骨」轉化為「軟骨」，而茶湯也更為圓潤，茶感也更為溫暖，彷彿有一種菩薩的慈悲為懷籠罩於全身。

　　由此，我想，曦瓜三年陳內鬼洞鐵羅漢的茶語應為：金剛菩薩心。

　　曦瓜三款茶：雪梨、海西一號、鐵羅漢三者的茶意，從關愛家人到關心國家再到關念眾生，可謂是小愛溫柔、中愛熱烈、大愛無疆。故而，如果將這三款茶連結在一起，成為一個「家」之系列茶，其茶語當是：從小愛到大愛。

天心寺・白雞冠：鮮活的生命

　　白雞冠屬小品種岩茶，是武夷岩茶四大名樅之一，產量很少。在武夷山正岩之中的天心禪寺所產的白雞冠更少，據說每年只產二、三斤。2012 年元旦，我去天心禪寺拜訪，住持澤道大師泡了一泡與眾人品賞。我雖不才，對此茶卻頗有茶緣，謬言心得，得大師首肯後，又得饋贈天心禪寺所產的白雞冠一兩。我極其珍貴的帶了回來，2014 年 6 月 8 日開喝，慢啜細品，心得良多。

　　與別的武夷岩茶相比，天心禪寺白雞冠的特點可謂是：「甘、鮮、活、香。」首先，它的回甘很甜，並且茶一入口微澀即化作回甘，回甘又馬上蔓延成滿口的甘甜。其次，它有一種特殊的鮮味。與其他白雞冠帶有水腥味的蟹鮮味不同，天心禪寺白雞冠的鮮味是帶著土腥味的植物鮮味。其三，它具有很高的活性。每一道茶湯都有不同的滋味和香味，真叫作千變萬化。而隨著一道道水的沖泡，葉片一點點展開，沖泡到最後，葉片完全展開，就像剛剛採摘下來的新鮮青葉，綠色盈盈，更是活靈靈的展露出它特有的綠葉紅鑲邊。其四，它有一種特殊的香味。與其他白雞冠常有的花香不同，天心禪寺白雞冠的茶香是清新的草香加花香，聞著就像行走在暮春雨後的青草地上，被花草的清香所包圍。

　　喝著天心禪寺的白雞冠，有一種很奇妙的人生意境：它的甘、香讓我恍若隔世，飄飄欲仙，有一種出世的感覺；它的鮮活又把我拉回人間，品嘗美食美味，有一種入世的感覺。一款茶讓我在仙人之間飄蕩，時仙時人，時人時仙，生命的靈動與生活的奇妙無極變化，真是玄幻無窮，奇特無比！

　　天心禪寺的白雞冠是我最喜歡的一款武夷岩茶，但願茶緣仍在，還能相遇！

　　天心禪寺白雞冠茶語：鮮活的生命。

石丐石乳：桂子飄香，與君同樂

石丐石乳是武夷山石在香生態茶業有限公司的產品。據坊間傳說，這家公司的掌門人對石頭情有獨鍾。幾近痴迷，自稱「石丐」，故而其岩茶製品的商標亦以「石丐」為名。對石頭情有獨鍾的「石丐」製作武夷岩茶石乳，想必有一個傳奇故事，而石乳也就成為石在香茶業的一個主力產品。

石丐石乳的醒茶聲是「噹啷噹啷」的，又帶有一點「嚓啦」聲，如帶刀武士在砂石路上行走，刀與刀鞘的碰撞聲中夾著鞋底與砂石路面的摩擦聲。石丐石乳的乾香是馥郁的桂花香，花香宜人。我是 2012 年得到石丐石乳的，共 250 克，藏著，喝著，一直到 2017 年。眼見在這六年中，乾茶的聲樂與香氣變化不大，但茶湯的橙色逐漸消退，棕色逐漸增加，一年接著一年，茶湯由明亮的橙黃轉為沉穩的深土黃；茶湯的香味中奶香漸漸淡化，桂花香漸漸轉濃，直至成為茶香的主香；茶湯的湯味更滑更柔，品種特色更明顯；茶氣由骨鯁在喉般的凝滯喉間逐漸下移，轉變成為一種明顯的飽腹感。如果說 2012 年當年開喝的石丐石乳如同一位亮麗、嬌蠻、可愛的少年藝人的話，那麼，到了 2017 年，經過六年沉澱的石丐石乳已轉變成為一位溫文爾雅、穩健持重、德藝雙馨的中年藝術家。也許是年齡的關係吧，相比較而言，我偏愛存放了三年及以上的石丐石乳。

2017 年 3 月喝的石丐石乳，沸水入杯，出湯，茶湯的湯色是深土黃色，帶棕色，給人一種沉穩的感覺；湯香是桂花香，桂花中的金燦燦的金桂的濃香，尾香出現幽幽的牛奶香。而第三道水後，泡茶蓋杯的蓋杯

香在原有的金桂的濃香中又增添了絲絲縷縷的蘭花香，呈現出一種楊柳青年畫中喜慶熱鬧的茶境；湯味微甜、有收斂感；滑柔軟厚，入口即化，滑入喉中。據武夷山茶農說，石乳的最大特點是湯的滑潤，猶如含有石灰（碳酸鈣）質的山泉水一樣，該款茶的茶湯確也較其他武夷岩茶茶湯更為光滑順潤。與其他武夷岩茶相比較的另一不同之處，是該款岩茶茶氣的運行路徑。兩盞茶湯入腹，絲絲暖流便在胸腹沿微血管擴散，直到背部，然後是遊走經絡，通身行走。那種微血管的擴張和血液流通感是一種身體少有的酥麻感覺，甚為奇特。

第四至五道茶湯轉為深黃色，沉穩而安詳；湯香仍是桂花香，但轉為銀閃閃的銀桂的雅香。而第五道水後，品茶盞的盞底香在銀桂雅香的主香中出現了隱隱的薄荷香，呈現出一種工筆花鳥畫的清麗雅致的茶境；湯味仍入口即甜，收斂感減弱；仍骨柔軟厚。茶湯入口，香甜、柔滑，清香怡人，如溫柔鄉中的一場甜夢。茶氣仍足，但運行路徑與其他武夷岩茶不同，其前後次序也大相經庭。一般武夷岩茶茶氣的運行次序是氣通→血脈通→經絡通，而該款岩茶的運行次序則是血脈通→經絡通→氣通，第四道茶湯入腹後開始打嗝，是謂氣通。

第六至七道茶湯的湯色仍是沉穩而安詳的深黃色；湯香仍是桂花香，但已轉成紅豔豔的丹桂的淡香，而薄荷香也由隱轉顯，整個茶香呈現出一種「文人畫」淡雅清幽的茶境；湯味轉薄，隱現陽光下的礫石氣味，但仍柔滑；甜味轉強，收斂感近無。茶湯入口，如茶飲料在舌面輕滑香甜的一掠而過；茶氣仍未減弱，且由原先強烈的如骨鯁在喉的鎖喉感下沉為強烈的如狼吞虎嚥後的飽腹感。一泡在午後三、四點開喝的午後茶，直到晚上七點後的晚餐時，仍無飢餓感。茶友大笑說，不食而飽腹，想不到石丐石乳還有這麼好的節食功效！

　　第八道茶湯是坐杯三分鐘後的坐杯茶，湯色棕黃，茶香是丹桂的淡香，夾著微微的牛奶香；湯味仍滑柔但已淡薄，入口後礫石氣味更顯；茶葉特有的植物甜更強，茶湯入口，即化為滿口甘甜；雖舌上無澀感，但嘴唇上仍感到些微茶澀味，以水潤之，化作唇上留甜。坐杯茶入腹，飽腹感更強，經脈中也有一股新的暖流注入，沿周身運行，通體舒泰。

　　「石乳」又稱「石乳香」，是武夷岩茶中的一個小品種，據說有兩百餘年的歷史。在武夷岩茶中，它雖非「四大名樅」，但也是名樅之一。石丏石乳的茶底為墨色，乾淨，發著黑黝黝的幽光。葉片展開後，「蛤蟆背」十分明顯。而每泡茶底中，總有六、七片茶葉特別柔軟光滑，「蛤蟆背」不明顯，不知是否是葉片成熟度不同所致？我不知曉何種茶品種為何種樣的葉片，對石乳這一岩茶小品種，也僅品飲過石丏石乳這一茶品，無法比較。故而，我只能以杭州大學歷史系培養的歷史性思維的慣性，作為存疑，以備以後或他人考證。

　　桂花是杭州市的市花。每年的九、十月，當桂花盛開時，杭州滿城飛舞著桂花的甜香，處處桂花落英繽紛，一片花的熱鬧。桂花開時，在秋高氣爽日，杭州人呼朋喚友，攜親帶眷，或山寺月中尋桂子，或滿隴桂雨品名茶，或曲院風荷賞秋景，或龍井村中農家樂，歡聲笑語連成一片，花的熱鬧和人的熱鬧形成杭州秋日桂雨時節特有的景觀。由此，我想，以桂花香為主香，以滑柔甜為主味的石丏石乳為一款熱鬧的茶，適合三五茶友同飲共品，分享感受，共擁快樂。

　　所以，石丏石乳的茶語當是：桂子飄香，與君同樂。

金油滴：英雄

　　金油滴是武夷山寬廬茶業公司的岩茶產品，精選武夷山正岩大紅袍烘焙而成。因其茶湯色呈油亮亮的黑色，金光閃耀，如宋代建窯所產精品名盞「金油滴」，故該款茶被命名為「金油滴」，它也是寬廬茶業所產岩茶中的珍品。金油滴由中國國家非遺項目之武夷岩茶製作工藝的傳承人（市級，第一批）王國興先生所製，因此，也可稱為非遺項目傳承人茶。

　　金油滴是我最早接觸的武夷岩茶之一。幸虧當時不知該款茶之珍之貴，否則，初識武夷岩茶的我是不敢暴殄天物的。好在正是這金油滴，打開了我的茶視界，讓原本習慣於龍井茶的淡雅、安吉白茶的清新的我，知曉了一種有著如大山般雄渾、沉厚茶韻的茶品──「金油滴」令人難忘，從此與武夷岩茶結下不解之緣。

　　與別的武夷岩茶品相比，寬廬金油滴的最大特點是它的「厚」。它的湯色如農家自榨的茶油，是深厚的棕黑色，在光影的折射中，油汪汪的，一閃一閃的漾著金色，金油滴之名便是如此而來。它的湯香是濃厚的花草香味，如進入夏末初秋的花圃之中，亂花迷眼，群香撲鼻，而這群香中還夾帶著微微的清涼草香，使得花香濃而不豔。它的湯味如百年飯莊中的百年老湯般醇厚，喝一口茶湯，舌、齒、口腔都被厚厚的柔綿茶湯包裹起來，一不留神，這團醇厚柔綿便滑入喉中。

　　金油滴的「厚」使得我們在喝金油滴時必須不斷的說話。一來是因為金油滴的茶膠太濃太厚，一閉嘴不說話幾秒鐘，上下嘴唇就會被唇上的殘茶膠合在一起，再開口，雙唇唇面就會有被撕裂的疼痛感；二來在不斷的說話中，在唾液的作用下殘留在口腔的金油滴的茶物質不斷發生

變化，花草香會出現不同的香型，有時還會向果香轉變，而原有的茶澀味也會迅速化作滿口的回甘。

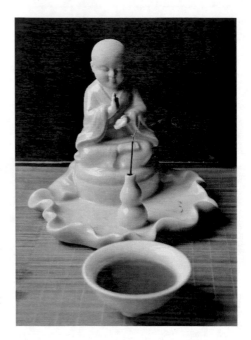

　　如山般渾厚的金油滴讓我想起了我的父親。我的父親出生於 1907 年，山東省汶上縣人，1972 年離世。父親家是地主，不知其家中有田地多少，財產多少，僅從父親告訴我的爺爺家中原有二、三輛膠皮輪大馬車，相當於今天的家有二、三輛勞斯萊斯車來看，也可以算是大地主了吧！

　　父親是家中的長子。1937 年，為反抗日寇對家鄉的入侵，村中成立了自衛團，父親被爺爺指派參加，成為自衛團中的主要成員。後因不敵日寇，村中長老決定自衛團成員出村尋找當時都在抗日的部隊，依靠正規軍隊的力量來護村護家。又因不知軍隊在何方，自衛團成員便分成兩部分出村，向兩個方向尋找。父親所在的那批人找到並加入了共產黨部隊，另一方向的那批人則找到並加入了國民黨部隊。於是，父親便成為 1937 年加入八路軍的老革命，於 1938 年被批准成為中國共產黨黨員。

　　無論在戰爭年代還是在和平年代，父親都以忠厚著稱。他作戰勇敢，工作認真負責，待人誠懇，吃苦耐勞，不計名利。他是帶著作戰時留下的刀傷和被射中而未取的子彈頭於 1972 年離世的。

　　寬厚是父親的第二個顯著的個性特徵。父親的家鄉是山東汶上縣，是孔孟之道的發源地魯國舊地，也是孔子一生唯一擔任過父母官——中都宰的主政之地。孔孟之道在父親家鄉的影響悠遠流長，廣泛而深刻，至今在祭祖、為長輩掃墓、向長輩拜年時，仍要行跪拜禮，這在中國的其他地方已為鮮見。深受孔孟之道薰陶的父親對自己在家中的角色地位難免以「君」——夫君、父君為尊，即家長為基本理念，但又深蘊著歷經戰火在槍林彈雨中幾經出生入死者的大度，時時處處寬待著家人。母親是家務的主要操持者，但父親不像其他相似年齡的男人們那樣什麼家事都不做。而是根據母親的要求，餐後飯碗菜盤的洗滌由父親全包。有時興致一來，父親會親自動手，包上一頓餃子，大白菜雞蛋餡或韭菜雞蛋餡的，只是父親包的餃子起鍋時總有不少是破皮或漏餡的，於是，在母親善意的嘲笑中，父親總是帶著些許不好意思（有破皮的和漏餡的）和幾分得意（大多是完好的，且味道不錯），把完整的餃子盛給我和母親，把破皮的和漏餡的留給自己。

　　母親是新女性，在上海接受西式中等教育（高中）和職業教育（商業專科學校），也是早期中國職業女性中為數不多的白領階層中的一員（她曾任出納／會計）。由此，母親在 26 歲（1938 年）進入職場，從領到第一份薪資起，經 50 歲退休（1963 年）領退休金，到 62 歲（1974 年）我外婆去世，一直承擔著我外婆外公（後來是外婆一人）的家用。婚前，母親告知了父親，她承擔的娘家責任，父親認可了；婚後，父親也一直持贊同態度。雖然我外公外婆有親生兒子，但舅舅孩子多，家庭負擔重，父親認為，「萬善孝為先」、「女兒也應盡孝心」，也就一直寬厚的讓母親每月將一半薪資寄給我的外公外婆，逢年過節又向娘家寄送各種土特產。

　　更有甚者，我出生後，父親答應母親讓我的外公替我取名，儘管當時我爺爺奶奶都健在。不知情的外公按照為我舅舅的孩子們的取名，以「金」為名字的第一字替我定了名字，而我祖父名字的第一字也是「金」。一開始，父母都沒注意到這一大不敬，後來母親發現了，便告知了父親，讓他在幫我上小學時加以更改。父親擔心這會引起我外公的不快，也沒多加重視。我在小學時表現超好，引得老師家長和其他小朋友都來圍觀，在一片笑讚聲中，原本不重視加上心花怒放的父親也就忘記了替我改名這一「大事」。在父親的寬厚和大度中，我一直用著這個名字。

　　如果按職業特徵來描述性格類型，父親屬於「軍人」，他更適合戰場的衝殺，適應戰火中人際關係的簡單淳樸。現在回想起來，我能體會到他對南下後轉業到機關工作的不適應，對機關中那種錯綜複雜的人際關係的困惑和煩惱。兒時的我是在他對破壞公物且屢勸不止的頑童們的發飆中，看到了軍人的豪氣和正義的。而在平時，他給我的印象始終是那種溫厚的感覺。父親從未打罵過我，甚至從不對我高聲說話。唯一的一次是我 12 歲時，一次母親外出買菜，我以「媽媽不是這樣說的」為由，在眾鄰居面前，一直拒絕去做父親指派我做的家務工作，他最終被我氣得恨恨的說：「妳這小閨女子！」並脫下鞋子高舉於頭頂，而在我嚇得「爸爸罵我」的大哭聲中，他扔下鞋子悻悻走開。晚上，半夢半醒中，我聽到父親後悔的對母親說：「她是女孩子，又這麼大了，我不該當著這麼多人說她。」從此，父親待我更加溫厚。長大後想想，其實父親當時只是恨恨的說了句「妳這小閨女子！」這並非是一句罵人的話。只不過我習慣於父親的溫厚，才會認為這是一句罵詞，並為之大哭。所以，兒時的我在父親面前是任性的，被嬌寵的，想做什麼事，要什麼東西，尤其是想要買書，總是習慣於先跟父親說，父親一般總會答應。而

我要的東西，他會馬上去買來。甚至在 1972 年他得了癌症，也常為我買書。在他住院治療前幾天，看厭了家中新書舊書的我又要他去買書，他來回步行一個多小時，到市裡最大的新華書店替我買來了一本《智取威虎山》（演出版），安慰我說店裡只有這一本是新到的，妳也可以看看，其他的都已買過了，妳都有了，以後有了新書，我會再買給妳。只是父親住院後就再沒有出院，這一「以後」不會再有。

　　父親的時代是英雄的時代。在英雄時代，男人們大多心懷家國情仇，看重名節，看輕名利，忠心俠義，如山般高大、穩重、質樸、仁厚，可信賴，可依靠，是社會的脊梁，是家庭的支杆。只是如今，英雄時代已離我們而去，如山的男人也越來越少。幸而還有這款名叫「金油滴」的武夷岩茶，還在展示著英雄時代男人如山的特質，散發著英雄時代男人金子般的光輝。

　　由此，金油滴的茶語當是：英雄。

　　讓我們舉起這盞茶，向英雄時代如山般的男人們致敬！

名款‧雀舌：俏丫鬟

　　雀舌是武夷岩茶中的一個較常見的小品種。因葉片較細長，製成後狀如雀舌而得此名。也有人說，「雀」該為「鵲」，即應名為「鵲舌」。「雀舌」為「鳥雀之舌」。而「鵲」屬鳥雀類，且一般相較麻雀之類的雀也較大，僅從類別包含以及形容所需的美化出發，我認為「雀舌」可包含「鵲舌」，而「雀舌」可令人想到的是小型的如麻雀之類的鳥雀的細小的舌頭，「鵲舌」令人想到的是略大的如喜鵲之類的鳥兒的較大的舌頭，兩者有所不同，故而更傾向於以「雀舌」稱呼此款茶。

　　2014 年 9 月 30 日晚，喝的這款雀舌是武夷山市名款生態茶葉有限公司於 2013 年生產的，藏了一年多，已無烘焙之火氣。第一道湯略有澀味，舌兩側有收斂感，但迅速化為回甘在兩頰內潤開。第二道湯以後便沒有了澀味。茶湯是清亮的黃棕色，清純而亮麗；茶香很純正，桂花香加上柑桔香，很正宗的雀舌的香氣；茶底色為墨綠而偏黑，油亮油亮的，如同一塊上好的墨玉靜靜沉寂在白玉般的蓋杯中，歲月安好。當我們把沖泡後的葉片展開後，又感覺它柔軟光滑如幼兒之膚，搓揉把玩之後，竟覺自己的手也柔滑了許多。

　　該款茶雖香，但亦不失岩韻，茶湯入口，醇厚且可嚼，嚼之如有物；茶湯入喉，時有鎖喉之感，三道湯之後腹中便不時有內氣衝出。它的茶氣經口腔上升至腦部，然後又迴旋至口腔，頭上和身上便有微汗沁出。這款茶也很耐泡，十二道水後雖然已有了水氣，但茶湯反而變得很甘甜。於是，我們又泡了三道水，共喝了十五道茶湯，茶味才消退若無。

　　這款雀舌色、香、形、味均很正宗，我想，它可以成為武夷岩茶之

雀舌的一種教科書茶，至少它能讓人知曉什麼是正宗的武夷岩茶中品種名為雀舌的岩茶，及其色、香、形、味為何。

　　這款岩茶茶湯亮麗而清純，茶香馥郁而不豔俗，有岩骨但不霸道，喝著喝著，喝出了一種「俏丫頭」之感。那是知書達理的大戶人家中的俏丫頭，美麗可人又略帶傲嬌，《西廂記》中的紅娘是她們的典型代表。

　　九月的仲秋之夜，月光如水，秋蟲啾鳴，手捧這泡雀舌，於是就有了穿越感，彷彿自己就是古代某大戶人家的主婦，秋夜庭院涼亭中閒來品茗，有丫鬟俏麗可人，一旁紅袖添茶……

　　名款雀舌茶語：俏丫鬟。

玉女劍：俠女柔情

玉女劍是玉女袍茶業在 2013 年推出的一款武夷岩茶（肉桂）。該茶以其特點：柔順、鮮爽的茶湯略帶「鎖喉」的霸氣，喝著令人不免想起武俠小說中的俠女。

俠女是俠，所以有一種英武的豪氣，又不愛紅裝愛武裝，佩劍策馬，呼嘯山林；大碗喝酒，大塊吃肉；奔放有力，行俠仗義；豪情萬丈，義薄雲天。俠女又是女人，且不少是少女，從小受著身為女兒的教養規訓，「女柔男剛」成為她們的潛意識，所以柔美時不時自覺不自覺的呈現在她們的言行之中，成為她們有別於男俠的一大特徵。就如金庸先生在武俠小說中描述的，因為她們是女子，所以所用兵器常為劍，且非重劍；又因為她們是女子，所用劍法以輕靈見長，主要以輕盈靈巧的身法和劍法相鬥，而非以強壯和剛猛的體力和劍法相搏（大意）。我想再加一句的是，不能不說，俠女的性別社會化（生物性的男人或女人成為社會性的男人或女人）過程和作為女人的身分，也決定了俠女的為俠之道和為俠之法。

玉女劍中的肉桂成就了玉女劍內蘊的剛猛，其內在特質又決定了玉女劍柔順鮮爽的主基調，由此，玉女劍就有了俠女之茶韻，可以將它擬化為武夷岩茶中的一位俠女。

在 2013 年，玉女袍茶業還開發了另一款岩茶。該款岩茶以肉桂為主，輔之以水仙，茶湯是威猛剛烈的霸氣中帶有絲絲柔滑。所以，這款茶的霸氣不是「力拔山兮氣蓋世」式的西楚霸王項羽的霸氣，而是「大風起兮雲飛揚，威加海內兮歸故鄉，安得猛士兮守四方」式的漢高祖劉

邦的霸氣，威武的豪氣中帶著兩分灑脫、兩分得意，還有一分英雄遇見
美人時不覺泛起的一縷柔情。故而我將這款茶稱之為「鐵骨柔情」：絲
絲柔情包裹著錚錚鐵骨，雖為柔情所裹，鐵骨依然錚錚；雖然鐵骨傲立，
繞指柔情依然綿長。

　　現在想來，「玉女劍」實可與「鐵骨柔情」配成一對，成逸趣橫生也可，成歡喜佳偶也罷，均能相映成趣、相互輝映，並能增添幾多品茶時的樂趣。只是不知為何，「鐵骨柔情」不久就匿跡了，問了幾次未果，實乃憾事。一嘆！

　　玉女劍的茶語：俠女柔情。

第三章
思茶‧茶思

茶思・思茶

　　小時候，從有記憶起，我就知道，茶與煤、米、油、鹽、醬、醋一樣，是家中不可或缺之物，所不同的只是煤、米、油、鹽、醬、醋是放在廚房，茶罐是放在客廳餐桌的茶盤中。客廳餐桌茶盤裡的茶葉罐共有兩個，一個裝的是自家喝的茶，一般較便宜，甚至是最便宜的茶末。不過，有時父母會託人買到西湖龍井明前或雨前新茶的茶末，雖價格便宜，色香味卻並不比保持著兩葉一芽或一葉一芽的完茶差。所以，常聽到母親對鄰居們誇口說，我家的茶葉末子也是好茶呢！另一個茶罐裝的是客用茶，當然比自用的貴，是新茶，也不會是茶末。一般要過一年後新茶成了陳茶，才會轉為自用茶，那茶罐中再裝入剛上市的新茶。一根菸、一杯茶構成父親飯後最愜意的時光；躺在藤皮編製的躺椅上輕啜一口清茶，是母親做家務工作後最常見的小憩；炎炎夏日大汗淋漓的放學回家，抓起茶壺猛灌涼茶，是我年紀小時經常被母親責罵，但又屢教不改的行為。因為按母親的健康之道，即使在夏天，也要等身上的熱氣消退後，才能喝涼茶或吃冷的食物。也許那時年紀小吧，對喝茶一事，只覺得茶比白開水香、解渴，此外便沒有什麼感受或想法了。而當父母手捧一杯茶，與客人們或高談闊論天下事，或閒言碎語聊家常時，我則是趁機溜出家門，找玩伴們去玩耍了。

　　與我兒時的喝茶經歷相比，我的大學同學，現為浙江省委黨校教授的董建萍女士，在農村時「雙搶」季節的喝茶感受就高深多了。她在社群平臺的茶生活論壇中發表的一篇題為〈茶是生活最好的陪伴〉一文說

到，高中畢業後（也就是 18 歲左右吧），她到了臨安農村，剛下鄉就遇到了搶收搶種的「雙搶」季節。為了能在短短十幾天裡把田裡的早稻收上來、晚稻秧苗插下去，他們這些剛從學校出來的年輕人們要與當地農民一樣，每天在七月底八月初的酷夏烈日下，勞動十幾個小時。在田頭休息時，她第一次喝到房東阿姨送來的涼茶，一碗下去，那種舒暢，那種舒服，終生難忘。在這之前，作為中學生的她總是不理解大人們為什麼喜歡喝這種苦苦的東西。在繁重嚴酷的體力勞動中，她才明白了茶的美好，茶的體貼。不過，受當時體力勞動強大壓力之累，董建萍的這一感受當時也只能更多的是身體的感受，未能發展成文思。到了 2016 年，經過整整四十餘年的沉澱與發酵，這身體的感受終於發展成文思如泉湧，董教授發表了多篇茶思之文，妙筆生花，引得按讚無數。看來，只有一定的生活閱歷，一定的生活累積與沉澱，在一定的生活環境的催發下，對茶的感受 —— 茶感才能發展、昇華為對茶的思考 —— 茶思。

　　相較於茶感是以身體為主體的身體性，茶思則具有以思想為主體的思想性；相較於茶感來自當時的即時性，茶思更多的具有彼時彼地的延時性；相較於茶感是此感此受的切身性，茶思更多的具有轉化、凝集、發展、昇華意義的衍生性和延伸性。由此，茶思往往會由茶出發，思人思物、思事思景、思情思境、思古思今、思天思地、思人生思社會，如此種種，不一而足。茶引文思，茶催文思，一茶在手，思如泉湧。這是我三十餘年從事學術研究的一大體會。

　　茶思所思之物中當然也包括了茶。這就是所謂的「思茶」。之所以對茶思之，當然在於該茶特有的色香味與這色香味形成的與其他茶不同的茶感、茶韻、茶意和茶境，以及那些與眾不同的製茶、售茶、品茶、喝茶之人、之物、之地、之事、之情、之景等。

　　而這種與眾不同也可以分為兩類，一類是令人倍感愉悅的。令人感到愉悅的茶，以及與茶相關之人、之物、之事、之地、之情、之景等總能讓人留下美好的回憶，令人時常思之念之，有的甚至會令人形成某種「茶癮」，在某一時刻會有強烈的品飲欲望。對我而言，武夷岩茶、安吉白茶、正山堂正山小種野茶、鐵觀音都屬於讓我有「茶癮」的茶，在家常喝，外出常帶，十來天不喝，便會十分思念。另一類是讓人產生強烈不適感的茶，包括怪異感、雜亂感、不適應感等。比如，有一次茶友聚會品武夷岩茶的陳茶，兩位茶友分別拿出一罐陳茶，都說很甜，且說是臺灣大師所做。一聽說為大師做的 20 年陳茶，我充滿希望的飲之品之，雖然確實很甜，但這甜卻有一種非茶的怪異感。兩款陳茶，大家先後品之，三道水後均有定論，一是添加了甘草，另一是添加了西洋參，這就是非茶的怪異感的來源。於是，儘管據說是臺灣大師所製，雖然據說已封藏了 20 年，均屬難得，這讓人難以忍受的怪異感還是令眾茶友忍痛割愛，三道水後均棄之。再如，有一款據說目前已賣到 0.5 公斤十幾萬人民幣的武夷岩茶茶品，湯色安寧，湯味醇厚柔潤，回甘快而明顯，但乾茶香與茶湯香均十分雜亂。攤開茶底細看，該茶至少為四、五種茶拼配而成，其中包括了鐵觀音。這拼配之茶形成了茶湯的厚、甘，但導致了香的雜亂，如菜市場一般，攪亂了安寧溫馨的色與味，茶韻十分不和諧。故而這款茶雖昂貴，但我卻不再想喝第二泡了。又如，對我而言，不少綠茶，即使如西湖龍井、六安瓜片之類的名茶，也最多只能喝一泡，貪杯的話，胃部就會不適。因為按中醫所說，這些綠茶性寒，胃寒者多飲會傷胃。這些讓人感到不適的茶，也是令人難忘的。記得小時候看過一本書，書中論及某位歷史人物的一句名言：不能流芳百世，也得遺臭萬年。無論流芳百世還是遺臭萬年，都是青史留名，這是對人而

言。對茶來說，無論令人倍感愉悅還是讓人十分不適，也都能讓人難以忘懷。人與茶、茶與人在此處相通，同歌共舞。

　　以上是難忘之茶，除此之外，也有與茶相關的難忘之人、之事、之物、之地、之情、之景等等。而這亦如茶一樣，可分為與眾不同的倍感愉悅和十分不適的兩類。比如，特有茶趣與特無茶趣之人；在龍井村、武夷山之類的產茶聖地品茶與在路邊小吃店、麵攤之類的便食處喝茶；環境清爽潔淨與氣味雜亂骯髒，如此等等，都會讓人留下難忘的印象，令人期盼再相見，或避之不及。

　　茶發人思考，催人反思，令人思念，讓人難以忘懷。茶思、思茶；思茶、茶思。茶將人的身體與靈魂連結到了一起。

空谷幽蘭

　　空谷幽蘭是中國國家級非遺項目之武夷岩茶製作工藝市級傳承人
（第一批）劉國英先生研製的一款武夷岩茶茶品，屬傳承人茶品之一。
該茶品亦是劉國英先生為掌門人的武夷山市岩上茶業的主力產品，雖才
問世幾年，已名聲遠颺，據說現在 0.5 公斤要人民幣十幾萬元，屬最貴
的武夷岩茶之一。

　　空谷幽蘭是肉桂單品種茶，劉國英先生一反傳統高火烘焙的製作方
法，以低火烘焙而成，茶湯入口不是濃郁的桂皮香，而是幽幽的蘭花香；
雖是肉桂品種，但不是以霸氣見長，而是以雅香見長。

　　空谷幽蘭的湯香是蘭花香，茶湯入口即化為滿口蘭香，且香氣悠
長。泡了十二道水後，茶湯仍蘭香幽幽，下午喝的茶到了晚上，口中蘭
香猶存，與古代善歌者一曲餘音繞梁三日有異曲同工之妙。空谷幽蘭的
茶湯回甘頗濃，回甘在口中化開，慢慢涇入喉中，後味無窮。空谷幽蘭
的茶底是油亮油亮的墨綠色，猶如朵朵墨菊開放在白瓷茶盞中，靜待文
人騷客的觀賞吟詠。

　　熱的和溫的空谷幽蘭茶湯是甜的，而冷了之後，它就出現了微酸
味，那種陳醋的酸味，使得茶湯轉為帶著酸鮮的甜味。武夷山人說，這
也是檢驗一款岩茶是否真的產自正岩出場的方法之一，茶湯出現了微酸
就表示這款茶屬於正宗正岩的岩茶。空谷幽蘭以其具有的「武夷酸」
（武夷山製茶人對武夷岩茶酸味的稱呼）證明了自己來源地的正宗。

　　有時空谷幽蘭茶湯會帶有一種植物的鮮味，那種老樅水仙茶湯才有
的鮮味。原本在肉桂品種茶湯中是沒有鮮味的，但在空谷幽蘭茶湯中卻

出現了茶鮮味，只是有時會有，有時卻沒有，即使是同一批次同一包裝
盒中的空谷幽蘭也如此。有的茶湯會有鮮味，有的茶湯則沒有鮮味。這
也許是武夷岩茶變化多端，奇幻無窮的表現之一吧。

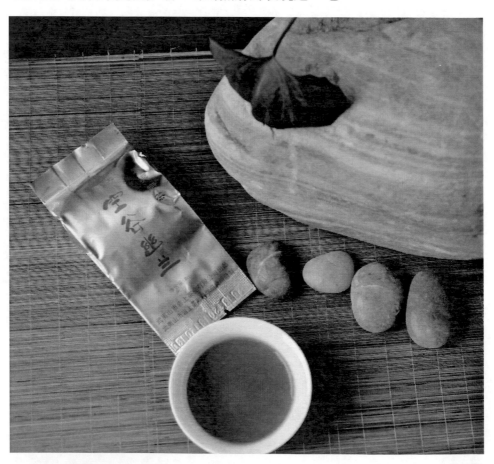

　　那天我喝空谷幽蘭時，突然喝到從來沒在肉桂茶湯中喝到過的植物
鮮爽之味。蘭香、甘甜、柔滑加上鮮爽之味，感覺很奇特。然後，一下
子明白了為何古人將武夷岩茶之飲品稱之為「茶湯」，而非「茶水」：
因為它有湯的滋味，包括甘與甜、鮮、酸、醇厚等。所以，許多用綠

茶沖泡出的飲品叫作了「茶水」，而用武夷岩茶沖泡出的飲品叫作「茶湯」──具有湯的多味和厚度，而非水的單一和單薄，所以當然就是「茶湯」了。自然界真是奇妙，同是茶，沖泡出來的滋味如此大不一樣。

　　當然，自然界也是公平的，不同的茶味有著不同的特色，有著各自的存在價值。綠茶的茶水決定了它的清淡雅香。如同水墨中國畫。如果綠茶水是湯，也就難免會失去它特有的清新淡雅，如同白衣仙子口中的一顆「大金牙」。岩茶的茶湯決定了它多味和醇厚，如同大山巍巍、大江東流。如果岩茶湯是水，也就難免會失去它特有的凝重醇厚，成為騎著小毛驢、舞著匕首上陣的關公。茶因自己的特色而具有了自己的存在價值，人又何嘗不是如此？所以，任何妄自菲薄或輕視他人都是不必要的，是不該有的，也是違背大自然生存法則的。

天心禪寺大紅袍

　　該款大紅袍的包裝袋上註明為武夷山天心永樂禪寺岩茶廠出品，故簡稱為天心禪寺大紅袍。因是拼配茶，故這「大紅袍」為商品名，而非品種名，即它不是武夷岩茶中的品種大紅袍岩茶。而天心禪寺則是天心永樂禪寺的簡稱。

　　天心禪寺大紅袍是 2012 年在天心永樂禪寺品茶時，住持澤道方丈所贈。因當時覺得該茶火工重、澀味大而一直擱置在茶櫃中，直到 2017 年 3 月整理茶櫃時發現了它，忽然就有了想重品的念頭，於是，重又開喝。

　　這款 2012 年的天心禪寺大紅袍在 2017 年 3 月開喝時，乾茶黝黑，有春梅的梅花香；茶湯的湯色在 1～3 道水時為紅棕色，4～5 道水時為深橙黃色，6～7 道水時為深黃色，8 道水後一直為黃色。

　　湯味口感 1～3 道水時柔軟，4～5 道水時轉為滑潤，6 道水後變成稻米米湯般稠而柔滑，一直到 18 道水後才淡化；茶湯味微澀且悠長，一直伴隨著茶湯口感的變化，直到結束。這微澀回甘很快，入口即化為甘味，所以，也可以說是甘味一直伴隨著茶湯口感的變化，直到成為如微甘的米湯。而茶後留在唇上的微澀，用舌頭舐之亦有回甘，於是，這茶的回甘就綿柔悠長的留在了口中。

　　茶湯的杯蓋香是淡淡的春蘭的幽香；杯底香以濃雅的秋蘭之香為主，夾著時隱時現的春梅之香；湯香為飄逸的蘭花香。從第 5 道水開始，湯香逐漸淡去，礫石之氣味漸現漸顯，至第 10 道水後，完全轉為礫石的剛硬之氣味。

　　茶湯的茶氣在前 5 道水時集中在身體下部運行，從第 6 道水開始，茶氣開始在全身運轉。但無論是身體下半部還是全身的運行，膝蓋始終是茶氣的聚集點，所以，膝蓋一直感到很溫暖。在茶後十餘分鐘後，出現了飽腹感，持續兩個小時後，這飽腹感才消退。

　　與 2012 年製成後即飲的新茶相比，到 2017 年，經過 5 個年頭存放的這款大紅袍有了許多重大的變化。一是乾香由蘭花香轉為梅花香；二是湯色增加了紅棕色這一色系和色序，並以紅棕色為第一序位；三是湯

感由火氣較重且僅為柔軟，轉化為火氣全褪且出現了由柔軟→滑潤→稻米米湯般稠而柔滑這三個依次遞進的湯序，且米湯感綿厚悠長；四是茶澀味由較澀轉為微澀，茶澀的不適感消除，回甘更快，甘味更醇而綿長；五是湯香由單一的蘭香轉變為雙重的蘭梅之香，且由原先的 5 道水後即無，轉為出現礫石氣味且延長為 10 道水後才完全消退，被礫石氣味替代；六是茶氣變得充足，由原先僅有氣通擴展為氣通、血通、經絡通的「三通」全達，而茶氣的延續性增強，延續時間由原先的僅在喝茶時，延續到了茶後兩小時。因此，如果說這款天心禪寺大紅袍在 2012 年還只是一款普通的武夷岩茶的話，那麼，經過 5 年的自我修煉，在 2017 年，它已升級轉型成為一款不同凡響的高品質武夷岩茶。

與別的武夷岩茶相比，經過 5 年修煉的這款大紅袍的獨特之處在於：第一，是它悠長的米湯般的茶湯口感；第二，是它的回甘更為綿長；第三，是它聚於膝蓋的溫暖的茶氣；第四，是它的茶氣在腹中的累積具有一定的延緩性。

天心永樂禪寺雖是一個小寺，卻是一個禪意深深，充滿禪機的禪寺，並因此聲名遠颺。據傳，澤道師父以唐朝後期布袋和尚的一首〈插秧詩〉：「手持青秧插滿田，低頭便見水中天。心地清淨方為道，退步原來是向前。」點醒諸多宦海、商海沉浮之人，使之不再糾結於個人的名利得失，明晰了人生的真諦。

天心禪寺製作的岩茶茶品的名稱不少也極富禪機，如「扣冰」、「棒喝」。2012 年 11 月，天心寺推出的一款新岩茶，名曰：「呼兒嗨喲」，我問如何解釋，澤道師父以微笑答之，玄妙之處且自悟。天心禪寺大紅袍為天心永樂禪寺岩茶廠出品。天心永樂禪寺岩茶廠產品的商標名為：「天心禪茶」，商標圖為以略有變形的「天心」二字上下構成一僧

人坐禪圖案。而天心禪寺大紅袍包裝袋上的大紅袍茶葉圖案又被設計成紅色飾金線的袈裟的一片袍裾。天心永樂禪寺茶廠為天心永樂禪寺所管理和經營，故而，對於我這個一直力圖參透禪機、理解禪理的人來說，這款岩茶，尤其是存放了 5 年後的這款岩茶，也就必然滲透了永樂禪寺特有的深深禪意，成為一款禪機暗蘊之茶。在今天，我還只能認識和理解到「貴在自我修煉」和「若有修煉心，處處可修煉」這兩層意義，期待著隨著自我修煉的推進和深入，在品飲天心禪茶過程中，我能進一步參悟其中的禪機，領悟其中的禪意，體悟到其中的禪理，從而獲得更多、更深刻的人生啟迪。

瑞泉號：老頑童

　　瑞泉號是武夷山瑞泉岩茶廠在 2016 年新研製的一款武夷岩茶新茶品，也是其新推出的一款高級武夷岩茶主力產品。該企業的負責人黃聖亮先生是中國國家級非物質文化遺產之武夷岩茶製作工藝市級傳承人（第一批）之一，所以，這款茶品也可以說是一位非遺傳承人對所承擔的非遺項目的新貢獻。

　　瑞泉號是自然混合茶，給我的茶感是原先瑞泉所產的一款名為「大紅袍」的茶品之自然升級版。也正由於這一升級帶來的茶質的變化，瑞泉號給人諸多新奇之感。

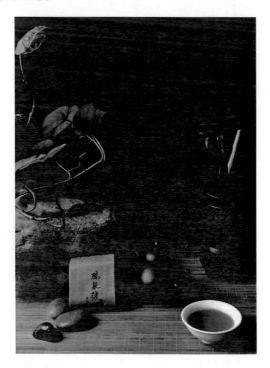

　　醒茶時，瑞泉號乾茶的樂音為「嗆啷嗆啷」聲，尾聲略帶婉轉，似琴弦撥動後的餘音中的顫音；乾茶香是以沉香為主香，以秋蘭之香為尾香。

　　沸水入杯，出湯，湯色為棕黃色、黃中帶棕，給人一種沉穩、寧靜之感；湯味入口微澀微甜，帶著武夷山一些正岩茶特有的微酸，而微澀後即化為微甘。這款茶特有的入口微甜、微澀即化為回甘加微酸的茶味十分悠長，直至十七道水後才淡淡離去。直到茶後兩小時，口中甜與甘的餘味仍存。茶湯質感柔淨、滑潤，如一條清澈小溪舒緩的流過，山泉般入喉入腹，然後在全身舒展蔓延。茶氣很足，兩道水後便開始打嗝通氣，三道水後全身溫暖舒坦。

　　瑞泉號的茶香是最讓人感到新奇之處，具有與眾不同的茶趣。它的乾茶香以沉香為主調，尾香是山野中成片的秋蘭荼靡之時散發出來的那種深沉而不失雅致的蘭香；杯蓋香是清新的春天空谷中的幽蘭之香；杯底香是令人安詳寧靜的沉香之香。最奇特的是湯香，深沉而不失雅致的湯香中，不時會跳出桂皮的銳香，時有時無，時現時落，時顯時隱，猶如一個頑童在玩捉迷藏的遊戲，十分有趣。

　　瑞泉號岩茶在整體上給人的茶感是沉穩安詳，如一位老成持重修道的老者。但那茶香中不時出現的頑童的童稚之趣，又讓這一老成持重、沉穩安詳帶上了歡快的活潑之意，讓人想到了孔子所說的：「七十隨心所欲不踰矩」，想到了成語「返樸歸真」，想到了自由快樂的「老頑童」。品飲後為瑞泉號岩茶茶底製作茶標本時，發現茶袋上「瑞泉號」三字居然也是老成中顯現頑童之樂，而題詞的國學大師、宗教學大家南懷瑾先生落款時亦自稱為「九四老頑童」。看來，瑞泉號的茶意當是「老頑童」了。

　　杭州古已有名的西湖十大風景點 ——「西湖十景」中,有一風景點在九溪,名為「九溪煙樹」,古人對它的描述是:「重重疊疊山,高高低低樹,叮叮咚咚泉,彎彎曲曲路。」穿行在九溪十八澗的山嵐林樹間,泥沙或石板鋪成的小徑上會突然冒出一道淺流,在遊人腳邊歡快的橫穿而過,讓人在猛吃一驚後又不免啞然失笑。最喜歡夏天去九溪遊玩。穿上涼鞋,可在淺溪中踩水而過,踏出一朵朵水花;可下到小溪中抓摸永遠抓摸不到的溪魚溪蝦,嬉戲的快樂大於失望;可放足水中,在一片清涼中安靜的看山;可捧一捧溪水,洗去陣陣暑熱,任溪水和山風送來涼爽。

　　在夏天的九溪十八澗的小溪中,沒有長幼老小之分,人們夾雜在一起嬉水,或踩水,或摸魚蝦,或相互潑水,或打水槍,歡笑聲連成一片,人人都成了頑童。

　　喝瑞泉號,想到了夏日的九溪,想到了無憂無慮、單純且純淨的童年之樂。如論茶語,瑞泉號也當是「老頑童」無疑。故而以寫九溪的打油詩〈九溪樂〉一首轉吟瑞泉號,以伴「老頑童」茶韻之樂:

九溪煙樹蔽驕陽,
幽谷清風無苦夏。
老來亦有稚童樂,
踏水溪中胡抓蝦。

寬廬之水仙岩茶：儒將

　　寬廬正岩茶之水仙（KL-Y-3600）是寬廬正岩茶系列中的一款，為武夷山市寬廬茶業有限公司出品，中國國家級非物質文化遺產項目之武夷岩茶製作工藝市級傳承人（第一批）王國興先生為總監製，並在包裝袋上簽名以證明。因此，這款茶也可以說是國家非遺傳承人製作的茶，具有非遺傳承產品的高品質。

　　這款茶為 2015 年所得，2017 年 3 月開喝。寬廬的正岩大紅袍大多為傳統工藝製作，帶有傳統大紅袍的色、香、味，給人一種厚重的歷史感。這款茶也不例外，茶色油黑，炭香馥郁，茶湯醇厚，茶氣充足。但與寬廬出品的以傳統工藝製作的其他大紅袍相比，該款茶的茶湯又特別柔和綿軟，入口即化，有一種稠綿的米湯的感覺，極有特色。

　　具體而言，該款茶的乾茶音是「嗆啷、嗆啷」聲，帶著金屬的尾音，清脆悅耳；乾茶色澤油黑，閃著黑黝的光澤；茶香以炭香為主，帶著幽幽的蘭花香。沸水入杯，茶香瀰漫整個房間。出湯，湯色前兩道湯為深棕色，第 3 ～ 6 道湯轉為紅棕色，7 ～ 9 道湯轉棕黃色，從第 10 道湯開始為明黃色。這如清朝皇帝的龍袍般的明黃色一直保持到最後。

　　這款茶茶湯前 3 道為濃濃的炭香夾著微微的蘭香，從第 4 道湯開始，便為濃濃的炭香，並一以貫之至最後一道湯。相比之下，杯蓋香則蘭香明顯。前 3 道湯為素心蘭濃郁優雅的香氣，從第 4 道湯開始，便轉成暮春的春蘭芬芳；而杯底香是自始至終均是初春春蘭的幽香。

　　這款茶的湯感柔軟稠厚、清爽、潤澤，有一種喝米湯的感覺，且無澀感，入口即微甜。寬廬的岩茶一般骨鯁感十分明顯，尤其是以傳統工

藝炭焙而成的正岩茶，更是入喉即如骨鯁在喉。但這款茶的茶湯卻是如米湯般，一反先前我對以傳統工藝製作的岩茶茶湯的刻板印象。米湯般的茶湯飄著炭火香，一種傳統農家樂的溫馨感油然而生。

這款茶的茶氣頗足。第 3 道湯後便氣通。然後便是血通、脈通，周身冒汗，舒暢無比。

這款茶的茶底葉片小於常見的水仙岩茶的葉片，蛤蟆背明顯。而與寬廬另一款岩茶金油滴相似，該款水仙茶的茶膠也頗凝厚，一盞入喉後若 10 秒鐘不說話，嘴唇就被黏住，開口雙唇會有微痛。

這款茶的茶味悠長，飲畢，水仙岩茶特有的微鮮、微甜和這款茶特有的炭香一直存留口中，3 個小時後仍有餘味纏繞齒頰之間，令人不忍另食他物。

我印象中，以傳統工藝製作的岩茶是強硬的，霸氣十足的，但這款茶卻在炭香的霸氣中充盈著茶湯的柔軟稠滑，出乎我的意料。在這矛盾的對立統一中，「儒將」二字浮現腦海 —— 文人的儒雅加之將軍的威猛，便是對「儒將」一詞最好的解釋，這款茶亦是如此。中國歷史上出現過不少著名的儒將，如三國時的關雲長、宋時的辛棄疾。他們有文人的才情和雅趣，又指揮千軍萬馬，歷經槍林彈雨，即使在生死關頭，也有「此去泉臺招舊部，旌旗十萬斬閻羅」的武將豪情。而一些經歷過戰爭考驗、受中國傳統文化薰陶和西方文明教育、在中西文化的碰撞中成長的儒將，在當今這個時代已是難得一見，只能在書中找尋，在茶中追憶了。

以這盞茶語為「儒將」的寬廬之水仙岩茶，向真正的儒將致以後輩的敬意！

白芽奇蘭

　　白芽奇蘭是一種茶品種名，屬青茶類中的閩南烏龍茶，產於福建漳州的平和縣，為閩南烏龍中的珍稀品種。

　　白芽奇蘭是距今 200 多年的清朝乾隆年間，被人在平和縣大芹山下的崎嶺鄉發現的。因其萌發的芽葉呈現出與眾不同的白綠色，採摘其葉製成的茶品有一種奇特的蘭花香，故而該品種被命名為「白芽奇蘭」，由該品種製成的茶品也被稱為「白芽奇蘭」。白芽奇蘭是我最早相遇的烏龍茶之一，也是我最喜歡的閩南烏龍茶之一，故而常思之、念之，不時品飲之。沉浸在它獨特的茶香之中，乃人生一大樂事也。

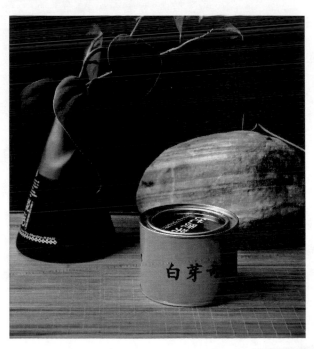

　　就整體而言，白芽奇蘭的特徵介於鐵觀音與大紅袍之間，沖泡後的葉片色澤翠綠油潤；湯色黃亮清澈；湯香秋蘭香馥郁；湯味醇厚、潤滑、鮮爽，回甘迅速，葉底厚軟。

　　白芽奇蘭的焙火加工工藝分為輕火型、中火型、重火型三種，加工的手法可分為電焙與炭焙兩種。由此，不同的工藝和手法製作的白芽奇蘭呈現出不同的特徵。

　　以焙火工藝分，就湯色而言，輕火型為鵝黃微綠，中火型為杏黃，重火型為深黃淺棕。就湯香而言，輕火型如幽谷香蘭，中火型如入馨蘭之室，重火型如秋蘭之野；就湯味而言，輕火型飄逸，中火型沉穩，重火型醇厚。

　　以加工手法分，電焙的湯色亮麗，湯香明豔有銳感，穿透力強，湯味甘鮮輕滑；炭焙的湯色安詳，湯香優雅而圓柔，滲入性高，湯味醇甘綿潤。尤其是炭焙重火型白芽奇蘭，湯色杏黃偏棕色，湯味柔和溫潤鮮醇，回甘悠長；湯香是一種尾香跳躍著蘭香的炒米香。品之，既有鐵觀音的輕舞飛揚，又有大紅袍的沉穩安寧，再加上一種傳統農家生活回憶或想像，真正是樂趣無窮，回味無窮。

　　有一天，閒來無事，將貯藏的白芽奇蘭都取了出來，一一沖泡，逐一品飲比較。啜飲評判中，忽然就有了一種彷彿君王早朝聽大臣們議政的感受。這些臣子有的年少氣盛，鋒芒畢露；有的老成持重，深謀遠慮；有的宦海沉浮，謹言慎行；有的剛蒙聖恩，春風得意；有的書生文弱，巧言令色；有的武人威猛，鐵馬金戈；有的農家出身，淳樸敦厚；有的來自望族，風流瀟灑；有的君子如玉，溫文儒雅；有的夫子如山，沉穩凝重；有的如溫婉少妻，紅袖添香；有的如精明商人，長袖善舞……觀

茶如觀臣，品茶如品臣，評茶如評臣，喝茶喝出君王的感受，這是喝其他茶所沒有的感受，也是白芽奇蘭帶給我的又一樂趣。

　　從輕舞飛揚到沉穩凝重，從小農生活到君士臨朝，喝白芽奇蘭真可謂茶樂多多啊！

漳平水仙

　　漳平水仙是福建龍岩市的漳平市（縣級市）特產，屬烏龍茶中的閩南烏龍。剛聽到「漳平水仙」這一名稱時，還以為是產於漳平的水仙花，而福建的漳州盛產水仙花，漳州水仙是水仙花中的一個著名品種，於是，連帶著將漳平誤認為是漳州市所屬的一個市（縣級市）。直到看到這漳平水仙茶，才知道自己真是沒喝烏龍茶，已大擺烏龍陣了，此水仙非彼水仙。而漳平雖也在閩南，卻是在閩西南大山裡的龍岩，而非在閩東南沿海的漳州。這茶也替我上了一課，不得不又嘆：不喝茶不知知識少啊！

　　閩南烏龍又稱「鐵觀音」。與別的「鐵觀音」相比，漳平水仙的茶韻別具一格。首先，漳平水仙的茶湯為赤黃色，而非其他鐵觀音茶湯的明黃、鮮黃或亮黃色。這如美國加州橙子般的橙色沒有明黃或亮黃的皇家貴氣，而是如絢麗春日中普照大地的明媚的陽光，明豔動人。其次，與其他鐵觀音具有強烈衝擊力的襲人的蘭花香不同，漳平水仙的茶香是優雅的水仙花香，嫻靜淑雅，安寧溫文，如空山幽谷小溪邊的水仙花，悄悄的展開花瓣，默默的吐露芬芳。不必爭春，自身已是春景；其三，漳平水仙的湯味前三道湯是甜中帶著微澀後的回甘。從第四道湯開始，澀味消退，茶湯入口即都是植物的甜味了。而因屬水仙類，漳平水仙的茶湯還獨具其他鐵觀音少有的茶的植物鮮味，那甜是一種甜鮮，或者說是一種鮮甜。

　　漳平水仙茶的條索更是與眾不同。鐵觀音茶品一般都是葉片，而漳平水仙的條索則是葉片連著枝蔓，且不僅結合了閩南烏龍和閩北烏龍製

作工藝的特點，更是使用特製的木模，槌壓成有稜有角的方茶餅，用宣紙包裝後，再進行真空包裝，是閩南烏龍茶中唯一的緊壓茶。將兩三條茶底茶葉展開，放在展平的作為包裝紙的白色宣紙上，用手略加壓平，造型就如一幅圖畫，中國畫的意境呼之而出。

　　漳平水仙與閩北烏龍（大紅袍）中的水仙（岩茶水仙）同屬水仙類，所以，漳平水仙的葉底與其他水仙一樣，色暗綠帶黃，邊微紅，葉片較大且如絲綢般薄而柔軟，不似其他鐵觀音般有明顯的砂點蛤蟆背而葉片較粗糙。

　　喝漳平水仙，會不知不覺的想到民國才女，如最著名的十大才女：史良、盛愛頤、吳健雄、陳衡哲、蘇雪林、陸小曼、林叔華、謝婉瑩、林徽因、張愛玲……

　　她們秀外慧中，才情橫溢，高揚著獨立、自我的旗幟，或多或少的帶著一些水仙花般的美麗、優雅、孤傲、自愛自憐，在中國歷史上留下

了空前的美麗才名。她們出身於名門望族，幼時大多家庭境況優越，自小受良好的中國傳統文化的教育、培養和薰陶；長大後，大多進入西式學堂學習，接受當時的西式教育，進而也認同了西方文明。是中西文化的共同養育下成長起來的一代，是中西文明珠聯璧合的一代大家才女。雖然時世艱難，雖然命運多舛，但她們仍在男權中心社會，在多災多難的時代建立起自己的「空間」，書寫了自己大寫的「我」字以及「我」的人生。很遺憾，隨著名門望族的消退，隨著傳統文化的式微，隨著西方文化的轉型，在今天的中國，再也不會出現「民國才女」式的才女，不會出現誕生於新舊交替的民國時代的民國才女風範，不會出現「民國才女」式的才女族群及才女現象了。所謂「大江東去，浪淘盡，千古風流人物」；所謂「千古江山，英雄無覓，孫仲謀處。舞榭歌臺，風流總被，雨打風吹去。」想必就是如此吧！

　　與漳平水仙同屬閩南烏龍（鐵觀音）的日春茶業出品的鐵觀音，也有一種「民國才女」的意境。而兩者相比，日春鐵觀音更有一種少女時的「民國才女」的茶意，充滿少年的意氣風發，帶著美麗才情總被人誇獎追捧的自得和傲嬌，懷著對不知未來的不安，有著對美好生活的熱切嚮往和對舊式婦女生活的激烈抗爭。所以，較之漳平水仙，日春鐵觀音更為張揚，更為熱烈。相比之下，漳平水仙更有一種中年時代「民國才女」的茶意。荳蔻年華青澀的美麗轉為人到中年風韻優雅的美麗；在人生的磨礪中，才情逐漸轉化為才智，似果樹樹枝那樣，以結滿果實的形態，在世人面前謙遜但不自卑的低著頭；人格和經濟的獨立使得她們較之當時諸多的普通婦女有了更多的自我價值認同感、實現感和生活安全感，而這又使得她們更多的關注國家、關注社會、關注勞苦大眾，她們的人生從「小我」上升到「大我」。所以，相較於日春鐵觀音，漳平水

仙的茶意是沉穩安寧的、更為優雅嫻靜，有一種關心他人、關念眾生的柔和。如此，如果將日春鐵觀音與漳平水仙一起品味，可以說是閱讀民國才女的人生吧！

　　古今多少事，一聲長嘆中。如論茶語，我想，漳平水仙的茶語當是「民國才女」。於是，且飲一盞漳平水仙，在對民國才女的追憶中，讓懷想飄向遠方……

竹葉青（品味）

　　朋友送我幾小包四川產的綠茶，說是好茶。因已拆掉外包裝，內包裝小袋上無產地和生產商名稱，商標處只印有竹葉青（品味），也就稱之為竹葉青（品味）了。

　　該款茶是綠茶，均為嫩芽，沸水入杯，片片扁平的嫩芽便鋪滿水面，如蓮葉輕搖，讓人疑有小小魚兒在蓮葉下嬉戲。茶水是淡淡的綠色，如初春時暖陽照耀下的一汪春水，「春江水暖鴨先知」不覺吟出口中。茶水滋味頗鮮。與浙江安吉白茶所具有的茶葉本身的鮮爽不同，該款茶的鮮味帶有一種葫蘆科蔬菜，如葫蘆、黃瓜之類瓜類蔬菜的鮮味，這是一種奇特的茶感。茶葉包裝袋上寫著該款的香味為：「嫩栗香」，但我聞到的是竹葉香，一種暮春初夏新竹初長成時，新葉搖曳發出的那種清新的竹葉香，眼前便幻化出一片竹林新篁，曲徑通幽，小橋流水，青青蔓草中淡朱濃粉點點。

　　與淡雅的龍井茶相比，竹葉青（品味）更像一種山野之茶，濃郁而淳樸，給人一種世俗生活的實在感和快樂感。2016 年在高達攝氏 39 度高溫的杭州，炎炎夏日的午後，約上三五好友，喝上一壺竹葉青（品味），就好像自己已變成一位老農，忙過了秋收後，帶著豐收的喜悅，邀上三五老友，在自家的小院中，圍坐一起，泡上一壺茶，閒閒的談天說地。夕陽透過院旁茂密的竹葉，斜照在院裡的絲瓜架上，微風中，碧玉般的絲瓜葉活潑的歡跳著，黃瑪瑙般的花朵大咧咧的歡笑著，廚房中傳來一陣陣切黃瓜、炒葫蘆的香味。驀的，家中那隻名叫阿黃的狗，灰頭土臉的從廚房中竄出，狗叫聲中夾著人的笑罵，想來牠又是想去偷吃

燒好的菜，被家人趕了出來。於是，一陣哄笑聲又在院中響起。春種夏鋤，秋收冬藏；春播一粒種，秋收萬斛糧。粗茶一大壺，淡飯二三碗，好友四五人，笑談桑麻事，這就是世俗生活的質樸、實在和厚重與快樂。

　　世俗生活是平凡乃至平庸的，而人的生活直至人的一生的基礎以及基調就是平凡乃至平庸。只有過好了平凡乃至平庸的生活，才能從平凡中昇華起偉大，在平庸中凝集出超凡脫俗；只有認真體驗和品味平凡乃至平庸的生活，才能在平凡中發現偉大，在平庸中理解超凡脫俗。所謂大俗即大雅，大雅即大俗，藝術家們的成功證明了這一點，許多成功人士「梅花香自苦寒來」的經歷也證明了這一點。

　　在今天這個喧囂、浮躁的社會中，做「明星夢」、「成功夢」固然重要，過好平凡和世俗的生活，努力認真的理解、掌握平凡和世俗生活更為重要。因為夢想只有插上現實的翅膀才能飛翔，星星只有在黑暗的夜空中才能顯現明亮。只有落實現實的基礎，才能昇華平凡的生活，而現實是由平凡和世俗的生活構成的，也就是說，只有經歷平凡和世俗，鍛鍊成長於平凡和世俗中，才能超凡脫俗，獲得成功。這也許就是竹葉青（品味）內含的生活哲理吧。

正山堂・金駿眉

　　金駿眉是以正山小種的嫩芽製作而成的一種紅茶茶品。正宗的金駿眉產於福建武夷山自然保護區的桐木關，由原生態正山小種嫩芽手工製作，為正小種紅茶第二十四代傳人江元勛先生帶領團隊，在傳統工藝的基礎上，透過創新融合，於 2005 年研製成功。因其上佳的色、香、味和由這上佳的色、香、味凝集成的獨特的茶韻，武夷山金駿眉自上市後一直有很高的美譽度和知名度，而以江元勛先生為掌門人的正山堂茶葉有限公司所產的金駿眉，目前也已成為中國紅茶的代表作之一。

　　對於「金駿眉」名稱的由來，有不同的版本。其中一種說法是，以其條索外形小而緊實，外覆金色的細絨茶毫，湯色金黃，故而取「金」為名稱首字；因茶青只選自生長於武夷山崇山峻嶺中的正山小種茶樹嫩

芽，又期望該款茶能如駿馬飛奔般發展，故而以「駿」為中間名；製成的茶品乾茶葉狀如彎眉新月，而中國茶中有「老君眉」等名茶，故而以「眉」字為尾名，全稱為「金駿眉」。由此名稱，便可對正山堂金駿眉管窺一斑，展開想像。

據說，正山堂的金製金駿眉每 500 克由 6 萬～ 8 萬餘個正山小種嫩芽製作而成。而觀其葉片，確實細小；乾茶嚼之，可感其幼嫩，有植物嫩芽的甜鮮味。因葉片細小、乾燥而緊實，醒茶時的聲音如風過竹林的沙沙聲，又似密友間的竊竊私語。醒茶後打開杯蓋，是淳厚而清新的桂圓乾的甜香，注入沸水，桂圓乾的香味直入鼻中後迅速在腦部擴散，尾香化作深山中秋蘭的雅香。於是，瞬間有了穿越感，像從桂園收穫季節晒著桂圓乾的閩西農家小院，一下子進入了閩北桐木關的深山老林之中。

杯中的茶湯是金黃的香檳色，十幾道水後，雖色略淡，仍是金黃。茶湯醇厚，入口即有蜂蜜的甜味，且香中帶著甜，甜中帶著香，而這一甜又有著植物嫩葉的鮮味，與眾不同的甜鮮與香圓融在一起，化作滿口香甜，直到停茶後的數小時，仍滿口餘香。這一茶湯的醇厚與香甜綿長，是我所喝過的其他紅茶和其他品牌的金駿眉所沒有的。我想，這應當是武夷山桐木關特有的自然地理環境，賦予正山小種特有的茶性，以及正山堂傳承和創新的工藝所賦予的正山堂金駿眉特有的品質吧！

七、八道水後，正山堂金駿眉湯色依舊金黃，湯味依舊醇厚，香甜，柔綿，蓋杯的杯蓋香和公道杯的掛杯香依舊頭香是桂圓乾香，尾香是秋蘭香，但入口茶湯的杏味和品茶杯的杯底香卻出現了變化，秋蘭香蓋過了桂圓乾香，成為主香。十道水後，無論是杯蓋、掛杯還是入口的茶湯、杯底的香氣都轉成了秋蘭的雅香，整個身心便陶醉在帶著秋蘭之香的鮮甜、綿柔的茶湯之中了。

　　書歸正傳。以上是正山堂金駿眉的常態茶趣。而在 2015 年，我得到的正山堂金駿眉春茶卻是另類，它居然不是桂圓乾香和蜂蜜甜，而是新鮮荔枝香和荔枝甜，可謂是正山堂金駿眉中的趣茶！

　　2015 年春的正山堂金駿眉與其他年分的正山堂金駿眉一樣，亦是鐵罐所裝，一罐 100 克；條索外形亦細小、緊實、秀麗、外覆金色絨毛，顏色黃黑相間，但開罐時，一股新鮮荔枝的甜香撲面而來，取乾茶嚼之，亦是帶有荔枝香味的水果甜味。

　　沸水入蓋杯，盤旋上升的茶湯氣是荔枝的甜香；茶湯入口，荔香帶著荔枝甜味，湯汁醇厚、柔綿、潤滑。湯色仍是金黃的香檳色，但較之常見的，又微帶紅色，於是，整個茶湯的色澤更顯亮麗。隨著沖泡次數的增加，湯味漸薄，湯色趨淡，荔枝甜轉弱，而荔枝香則依舊，且未轉化為其他的香型。停茶數小時後，口中仍留有餘香。這色澤亮麗、帶有荔枝甜味、茶意綿長的荔香金駿眉紅茶茶湯，如有一種貴婦人樣貌，以一種驕人的貴族氣出現在我們面前。

　　在這幸福的微醺中，想起了唐代詩人杜牧的〈過華清宮絕句三首〉中的「長安回首繡成堆，山頂千門次第開。一騎紅塵妃子笑，無人知是荔枝來」。小時候，一直認為之所以「無人知是荔枝來」，是因為包裝密封太好，騎者速度太快，路人未能聞到荔枝的香味，或者當時北方人根本不知道何為荔枝。現在看來，畢竟我年幼見識短、認知淺。因為不是荔枝，也可散發出荔枝的甜香，具有荔枝的清甜，眼前這盞 2015 年春的正山堂金駿眉便是一證。茶又為我上了一課，真是世界之大，無奇不有，無物不有異啊！感嘆之餘，學杜牧詩，為 2015 年春正山堂金駿眉口占打油詩一首：

桐木關上紅茶醇，桂圓秋蘭次第香。

忽然一日新趣來，教人疑入荔枝鄉。

　須補充說明的是，我所喝的正山堂金駿眉均為正山堂茶業董事長江元勛先生手書簽名款，當是佳品中的佳品，抑或說是頂級極品吧！

中國夢

「中國夢」岩茶系列是福建武夷星茶葉公司在 2013 年開發的一款系列岩茶，由「我的夢」、「中國夢」、「世界夢」三款茶組成。

我是在 2014 年春天得到這款茶的。望著這款茶極普通的包裝，看到經營者沒有特別的介紹，當時我心想，這大概就是一款「辦公茶」吧，也就是那種在上班時用於解渴或工作交流和會議禮節用的那類茶。於是，也就不是茶到手便品一泡，而是把它放入儲藏室中。

直到 2014 年初冬的某一天，天氣陰冷，一人在家，閒來無事，我突然想起了這款茶，很想品嘗和評價一下這款茶，於是，從儲藏室中將它取出，拆封開喝。

按著順序，第一泡是「我的夢」。「我的夢」是品種大紅袍，幽幽蘭香在鼻尖上縈繞，茶香入水，茶湯滑潤，有小家碧玉式的溫婉之感。

第二泡是「中國夢」。「中國夢」是水仙，目前武夷山岩茶兩大主打產品之一。水仙岩茶的香氣是花香類型，由於生長之地小環境的不同，香味也不盡相同。此款水仙的香型是幽幽的桂花香。當然，水仙岩茶的特徵在於湯，而不在於香，這款茶表現了這一特徵。茶湯清純，湯味鮮醇，回甘持久，茶韻柔和。喝到第五道水時，茶韻的柔和轉淡，茶湯中出現了冷冽、剛硬的岩石之味，不由得想到「外柔內剛」、「以柔克剛」之類的成語，心中思索萬千。

第三泡是「世界夢」。「世界夢」是肉桂，目前武夷山岩茶兩大主打產品中的另一產品。肉桂岩茶茶湯香味中的前期香是桂皮香，中期的香味是牛奶香，後期的香味則化為春蘭的幽香；其湯水入喉有骨鯁之感，

被稱之為「茶湯鎖喉」。桂皮香的馥郁加上茶湯的「鎖喉」感，肉桂便素以霸氣著稱。「世界夢」岩茶肉桂特徵明顯，威猛豪邁，霸氣橫溢。

這三款茶茶韻清晰，茶味悠長。據說，武夷山岩茶核心產區中的不少茶山為武夷星茶業所有，武夷星茶業也是多年來武夷山岩茶產量和銷量最大的企業，由此看來，此非虛言。

窗外烏雲密布，窗內茶香暖暖。在陣陣茶韻的湧動中，我不免浮想聯翩。「中國夢」岩茶系列確是一款普通的岩茶，茶葉普通，包裝普通，但正是在細細品嘗、慢慢啜飲中，我發現了其內蘊的清正甘香，發現了相應茶葉品種特有的自我的茶味和茶韻。可見，茶只有品，才能知其滋味，才能解其高低，才能悟出大自然的道與理。

武夷星公司的董事長是一位有心人，他以茶葉為筆，闡釋了他對政治家所提出的「中國夢」的理解，對人民幸福、國家強盛、民族復興的期盼。我與這位董事長有幾面之交，但不熟，喝過他的好茶，但未及細品，對他的諸多事跡只是耳聞。在細品了「中國夢」岩茶之後，才真正對他敏銳的政治觀察力、睿智的商業運作以及對國家、民族的一片赤子之心有所認知。可見，人只有品，才能知其本性，才能曉其品行，才能解讀出一個人的行為。

茶在中國，與國計民生相關，到了近代以後，更成為包括政治關係、經濟關係、文化關係等在內的國際關係的一大組成部分。而從世界範圍看，有時是一些國與國戰爭的主要原因，如英國對中國的「鴉片戰爭」，其原因之一就是英國社會對中國茶葉的需求，造成其對華貿易的極大逆差，或者導火線，如美國對英國「獨立戰爭」的導火線就是波士頓傾茶事件。

　　而「中國夢」岩茶系列，則以茶葉本身揭開了茶社會學的一角，使研究者看到，可以從茶葉這片小小的葉子本身出發，或為視角，來分析社會、探討社會。社會只有品，才能知其內涵，才能明其脈絡，才能釐清社會的結構與運行，才能梳理社會功能的組成與作用。

　　品，是自己真正認識自然、人、社會的唯一路徑，也正是品，構成了我們生活的重要和主要的內容。而茶就如一位睿智的導引者，帶領我們穿行在自然、人、社會之間，使我們彼此相互認識、相互溝通、相互交流、相互了解，最終融合成為人類的一種生活 —— 茶生活。

老朱婆

　　「老朱婆」是武夷山市老朱婆岩茶廠所產茶，為單品肉桂。「老朱婆」也是武夷山天心村村民對本村一位女茶農的暱稱。據說，到目前為止，「老朱婆」是武夷岩茶中唯一一款由一位武夷山上生土長、長大後又在武夷山以種植、製作武夷岩茶為主業的女茶農，以本村村民對自己的暱稱命名的武夷岩茶茶品。

　　在電焙還未進入武夷山前，武夷岩茶最後一道工序：焙火使用的是炭焙工藝。炭焙對武夷岩茶的品質有著提升、補缺的功能，是武夷岩茶製作中重中之重的一道工序，歷來被茶農倍加重視，炭焙高手也被尊稱為「炭師傅」。老朱婆的外公當時就是一位著名的「炭師傅」。這位黃姓「炭師傅」生養的三子一女中，三位在武夷山做岩茶，一位成了文人，但其著述仍以武夷岩茶為主要內容。而也許是祖上經驗所傳，也許是作為岩茶世家的信念所致，這做岩茶的兩子一女及所生育子女始終堅守著武夷岩茶的生產和製作，即使在武夷岩茶不景氣，不少茶農砍茶樹轉產，甚至出售自己的茶山之時，又即使在自己的孩子已透過求學成為公務員之後，他們仍堅守岩茶的生產與製作，擁有自己的岩茶品牌和特色茶品。三兒子家的「瑞泉」茶品已成武夷岩茶的一張名片，而孫子輩的黃聖亮也被評為中國國家級非物質文化遺產項目之武夷岩茶製作工藝的第一批市級傳承人（共十人）；大兒子家以「石中玉」為商標的老欉水仙，被不少茶友認為是武夷岩茶水仙茶品中湯味最柔的一款，將其稱之為「春淙醉柔」。而女兒家的品牌就是「老朱婆」，其單品肉桂頗具特色，廣受好評。

　　據說，「老朱婆」的丈夫是公務員，畢業於一所老牌政法大學，老朱婆則是道地的茶農，每到製茶季節，她丈夫都會利用年休假幫忙照料和管理，頗受村人稱讚。老朱婆的茶山在正岩，為 1980 年代分得。與她的兄弟一樣，製茶主要是出於興趣和信念，所以在生產與行銷中具有茶農的質樸無華，不僅只製作自己山場的茶葉，也只銷售自己製作的茶品。目前，她家最高級的茶品名為「好的肉桂」。我的一位朋友喝了「好的肉桂」後想買五公斤，拍了包裝袋照片發給她，老朱婆回覆說，這個包裝的「好的肉桂」已賣完，沒有了。於是，這五公斤茶的生意就不做了。由此呈現出的是包括茶農在內的偉大的中國農民傳統品格，令人讚嘆！

　　「老朱婆」岩茶是一個系列茶品，我喝過的有：「老朱婆」、「老朱婆・朱媽媽的茶」、「老朱婆・好的肉桂」。相比較而言，「老朱婆・好的肉桂」品質最穩定，呈現出某種武夷岩茶製作工藝傳承人的茶的品質。

　　「老朱婆・好的肉桂」的乾茶色澤黝黑、蘭香清新。沸水入杯出湯，湯色棕紅，像陳午紹興黃酒的酒色；湯香是清新悠長的春蘭香，尾香又跳出微微梔子花的花香；杯蓋香和杯底香是淳厚的桂皮香，帶著時隱時現的礫石味。而在七、八道水後，湯香中也出現了武夷岩茶特有的礫石味，這使得整個湯杳呈現出某種豪放的意境；整體湯味柔和、醇厚、潤滑，茶香入水。第一至五道茶湯帶微酸，澀而回甘快，這使得茶湯入喉後的頰齒生津帶著滿口香甘鮮，餘味無窮。茶湯的茶氣足，第二道茶湯入腹就氣通，嗝聲連連。茶底色黑，葉片完整而柔軟。與其他正岩茶一樣，用這茶底搓手、臉，至茶底成末狀，揮去茶末，手、臉的皮膚變得柔軟潤滑。

　　喝著「老朱婆」岩茶的茶湯，看著「老朱婆」岩茶的條索葉片，我會想起 1990 年末至 2000 年初，中國國內流行的一首歌曲：《黑黑的嫂子》（又名《嫂子頌》）：「嫂子，嫂子借你一雙小手，捧一把黑土，先把鬼子埋掉；嫂子，嫂子借你一雙大腳，踩一溜山道，再把我們送好；嫂子、嫂子借你一副身板，擋一擋太陽，我們好打勝仗。噢，憨憨的嫂子，親親的嫂子，黑黑的嫂子……」

　　《黑黑的嫂子》是一部關於東北抗日聯軍抗擊日本侵略者題材的電視劇中的插曲，而無論在抗日戰爭時期，還是在中國國共內戰時期；無論在任何區域，到處都有這樣的嫂子。她們生在農家、長在農家、嫁入農家，是農家兄長的妻子，性情豪爽，意志堅定，性格堅強，個性淳

樸，做事果斷俐落，為人大方周到。她們一肩挑著家庭重任，忙完田頭忙灶頭，撫養孩子，照料老人；一肩挑著重任，送情報，作掩護，作軍鞋，照料軍隊留下的傷病員，為路過借宿的士兵燒水做飯⋯⋯她們是軍人家屬，她們是婦女救國聯合會主任，她們是主婦，她們是支援前線的模範，她們的共同名字是「嫂子」。而「老朱婆」岩茶嫂子般的豪爽、淳厚、悠香的茶意，就是給人這種農家嫂子般的感覺。

　　據說，老朱婆也是個性豪爽，辦事俐落，有點像抗日戰爭時期的婦女救國聯合會主任。這提示我，在製茶人的性格與所製茶品的性格之間也許存在著某種關聯，就如同古話所說：文如其人，字如其人，想必茶也會如製茶人吧！此間存疑，以備後考。

　　我喝的「老朱婆」岩茶是原武夷山市委宣傳部部長鄭春所贈。鄭部長在武夷山工作了十幾年，熟悉武夷山，熱愛武夷岩茶，也有許多茶農好朋友，後因工作需求調入福建省委宣傳部工作。2016 年在省內進行非遺文化項目的調查研究中不幸因公殉職。我跟他談過對「老朱婆」岩茶的茶感，他也跟我說起過老朱婆的個性，我們曾一起探討過做茶人的性格與所做茶品的性格之間的關係。我曾與他相約在武夷山再聚時，共同品茗，再深入探討這一議題。可惜，他匆匆走了。惜哉！痛哉！我答應過鄭春部長要寫一寫對「老朱婆」的茶感，謹以此文踐諾，也以此文紀念我喝武夷岩茶的引路人之一的鄭春部長，相信天堂中會有武夷岩茶與他相伴。

玉女袍・木箱陳茶

　　武夷山人對岩茶陳茶和老茶的界定很是分明。陳茶是至少存放了3年以上的茶，而老茶則是從老茶樹上所採摘的青葉製作的茶，如百年老樅。雖然武夷山人對武夷岩茶素有「三年為藥」之稱，陳茶常被作為治療感冒、咳嗽、胃痛、咽喉腫痛等疾病的良藥。但此為藥用，非為茶品，且僅為民間藥用，所以，在過去，武夷岩茶陳茶的存量很少。近年來，隨著陳茶對治療高血壓、高血脂、高血糖輔助作用的發現，以及人們對中醫藥信任度的恢復和不斷提升，品喝武夷岩茶陳茶之風逐漸流行。在1990年全2000年，廠家和商家因武夷岩茶價低或滯銷，存貨的陳茶就為此風的流行提供了物質基礎。據說，近來在福建，尋陳茶、品陳茶、鬥陳茶已成為許多人的休閒之樂，從而形成了諸多的品喝陳茶的交友圈。

　　木箱陳茶是玉女袍茶業張春華女士的私房茶，只品喝不出售的正宗私房茶。初聽此名，以為是「木香陳茶」，即有木頭香韻的陳茶，經解釋，才知道「木箱陳茶」實為封藏於木箱中的陳茶，真是十分質樸的命名，恰如張春華女士之為人做事。

　　木箱陳茶封存於 1996 年。當時，春華是武夷山市茶葉總廠的員工，因岩茶滯銷，廠裡要員工幫忙推銷，每人分到幾百公斤的任務，她最後剩下一箱（大約幾十公斤）未銷完，就一直存放在家中，一直也未開箱，權且作為自用之茶。直到 2014 年，整理庫存時，才突然看到這箱茶，開箱驗品，醇香獨特，於是如獲至寶，成為獨家私房茶。因已忘記該款茶應為何品種，且又是存放於木箱之中，為方便起見，這款陳茶便被稱作「木箱陳茶」。

原生岩茶　珍藏

玉女袍

傳統工藝・中足火炭焙・茶以花香及果香爲上。

湯水橙黃明亮・琥珀色・入口甘爽滑順・質感醇厚

味足韵顯・九泡十泡余味存。

干茶色澤熟褐油潤帶寶色・條索緊結壯實。

冲泡后叶底柔軟亮澤・韵味幽雅。

【冲泡】　九十度以上沸水冲泡中過水　隨泡隨飲。

【貯存】　陰涼・干燥・通風・防潮防异味。

【保質期】　五年

　　木箱陳茶雖是陳茶，但它的茶湯卻有一種新鮮木頭的香味。我對植物分類不熟，只覺得茶湯入口，滿口就像走進了鋸木場的那種濃濃的木頭香味。而它的杯底香又與茶湯香不一樣：杯底香好像是走進了北方秋

天森林聞到的那種樹木的醇香。木箱陳茶的茶湯是深棕色，如深秋樹林之色，湯茶味濃郁而醇厚。木箱陳茶很耐泡，第十二道湯時，仍茶香撲鼻，茶味厚滑。在第七道水時，故意坐杯三分鐘，茶湯仍無澀味，說明這茶的生長的山場是在正岩。

　　木箱陳茶沒有多數陳茶帶有的酸味。至第七道湯時，它還開始有了甜味，是那種植物特有的清爽、淡雅的甜味；第十五道湯時，又開始顯現新鮮茶葉原有的那種植物鮮爽味，木香轉化為茶香，並帶著淡淡的甜味。武夷岩茶的所謂「活」在這裡又展現出來了 —— 存放了 16 年的陳茶就在這慢慢潤澤浸泡的過程中，重又鮮活起來，成了新鮮的茶。這又是武夷岩茶不同於其他茶類的一大奇妙之處！

四大名欉

　　與現在普遍種植的肉桂、水仙為當家品種相對應的，在武夷岩茶中傳統的四大名欉：白雞冠、鐵羅漢、水金龜、半天妖為種植量小的小品種茶，其稀缺度較高，能得以品嘗純種的機會也較少。

　　十分有幸，這四大名欉我都品過，當然是純種而非以拼配冒名的，並且，還享用過不只一家廠商的產品。經常有人問我，武夷岩茶中的「四大名欉」是什麼？特點是什麼？故而，想以自己的茶感為基礎，在此間對這「四大名欉」分別作一綜述性的簡介，權作一家之言，用以拋磚引玉。

　　儘管現在有的廠商以行銷為目的，對四大名欉進行排序，但實際上，四大名欉各有所長，各有特色，並無誰先誰後之分。排除噱頭之作，此間簡介茶品之先後無排序之意，特此說明。

　　四大名欉中的白雞冠的乾香是清雅的花草香。沸水入杯出湯，湯色黃中微綠，有一種陽春三月鶯飛草長的清新；湯香是淡淡的梔子花香，一般四、五道水後，湯香轉為帶有薄荷味的清爽的青草香；茶湯柔滑，湯味有帶河鮮，尤其是河蟹腥味的植物鮮味，有回甘，且鮮味與回甘一起構成岩茶中獨一無二的甘鮮味。白雞冠茶韻悠長，茶氣足，喝後渾身透汗，與清淡的茶色和柔滑的湯感形成強烈反差。它的茶底綠中帶黃，黃中有白毫閃動，薄如絲綢，並如同絲綢般柔順光滑軟綿，搖青形成的葉邊紅色十分明顯，展開葉片可見清晰的「綠葉紅鑲邊」，清雅而美麗。所以，白雞冠也可以說是最清新優美的武夷岩茶。

　　較之白雞冠的清新優美，鐵羅漢可謂是雄武威猛。鐵羅漢於清乾隆

年間問世，至今已二百餘年。它的乾茶是綠褐色的，有著濃郁的夏末初秋的山野蘭花之香。沸水入杯，出湯，湯色是棕黃色的琥珀色；湯香先是濃郁的秋蘭之香，四、五道水後轉為混搭的果香；鐵羅漢湯味厚實、潤滑、飽滿，茶湯嚼之如有物，咽之有滯阻感，幾杯入腹便生飽腹感，當然，不久便是好岩茶都會帶給飲者的飢餓感：胃中茶湯滿滿與飢餓夾雜在一起，加上茶氣引發的汗意，是一種十分奇異的感覺。鐵羅漢茶底是鑲著朱紅邊的褐綠色，葉片雖粗糙，但柔軟，捻之，有一種粗糙的柔軟與柔軟的粗糙交織纏繞的奇特感覺。茶底背後葉脈突出且有一粒粒的如沙粒般的突出白色點，是典型的「蛤蟆背」。鐵羅漢具有明顯的武夷岩茶「岩骨花香」的特徵，因此，舊時也以「鐵羅漢」稱謂於所有的武夷岩茶，而在茶博會或茶交會上，沖泡拼配了鐵羅漢的武夷岩茶，以其威猛的茶香吸引來客，也在今天成為武夷岩茶廠商們一大銷售之道。

四大名欉中的水金龜，其乾茶為青褐帶綠色，有著幽細的花香。沸水入杯，出湯，湯色金黃或橙黃，隨著水紋的閃動，一閃一閃的有金光泛出；湯味清醇軟滑，入口即化為滿口清甜；湯香是幽幽的冬日蠟梅香，且如杭州靈峰探梅景點的冬日蠟梅一樣，時有時無，似有似無，刻意尋之尋不得，不經意間卻又有一縷梅香撲面而來。真是個千峰尋梅無梅蹤，忽然一縷撲面來，令人不得不靜下心來，細細尋訪，細細品之，慢慢飲下一杯帶有梅香的柔、甜的金色之茶，這是一款無靜心不得品飲之茶，也是一款能讓人靜下心來安詳品飲之茶。與四大名欉中的其他茶品相比，水金龜更是一款讓人品嘗「湯之美」的茶品。所以，武夷山人素有喝鐵羅漢聞香（茶香），喝水金龜品水（茶湯）之說。水金龜幽香柔甜，但茶氣卻很足，有一種柔中帶剛之感。水金龜有君子之風：不急不躁，安靜安寧，柔情剛骨，以德感人，以德教人。所以，如以茶語命名

之，我願稱水金龜為「謙謙君子」。

　　必須指出的是，第一，水金龜的湯香為蠟梅香，而非已有謬傳的梅花香——春梅之香。雖同為梅花，蠟梅的幽香與春梅的雅香乃至麗香是完全不同的。第二，要知水金龜的「湯之美」還得知曉蠟梅的香味。曾有友人因不知蠟梅香味而不得水金龜之幽香，謂之無香。友人到了杭州，在冬日至靈峰探梅知曉蠟梅之香後，才知水金龜真香何在。為使飲茶人更好的享用水金龜，特此提醒之。

　　在四大名樅中，半天妖是最具神祕感的一款茶。比如它的茶名，一款「半天妖」有四個名稱：半天妖、半天夭、半天腰、半大鷂，而在這四個名稱之後，又有四個與該茶來源相關的四個故事。

　　一為悲情玄幻版。據說舊時，在該款茶母樹所在的蘭花峰間，有一座佛教女出家人寺院，即民間所說的「尼姑院」。女尼們從蘭花峰生長的茶樹上採摘茶青製成的好茶，有著獨特的色、香、味，許多香客聞名而來。有一年，一位女尼在險崖上採摘茶青時，不慎失足掉落懸崖身亡，從此，每到五月的採茶季節，女尼們常會看到一位穿著白色尼袍的女尼在茶樹間或茶樹上如神仙般飄然來去，進而茶味也更為甘醇濃香。為紀念這位姐妹，女尼們將該款原來無名的茶取名為「半天妖」。

　　二為畫家寫意版。該款茶的母樹在蘭花峰第三峰，蘭花峰高陡，狀如蘭花盛開，春秋天繁花處處，如畫似錦，更見山間茶樹鵝黃翠綠，美麗無比，加上這款茶蜂蜜香濃郁，借《詩經》：「桃之夭夭，灼灼其華」，製茶人將其命名為「半天夭」。

　　三為自然地理版。該款茶生長在蘭花峰第三峰半山腰的危崖上，似在半空中，故名「半天腰」。

　　四為寺廟傳說版。武夷山天心禪寺的方丈在夢中看到一隻口銜綠寶石的山鷯，被惡鷹追趕，慌亂中將寶石掉到了蘭花峰的半山腰，醒來後，便派廟中小僧到蘭花峰尋找。小僧從簑衣峰翻山越嶺到蘭花峰，用繩子吊著下到了半山腰，只找到幾粒綠色的茶籽。小僧小心翼翼的將茶籽帶回寺中。方丈得之，交小僧培育，成茶樹長大後，又移栽到蘭花峰擴大種植，成為武夷岩茶之新品種。因該茶籽來自人跡難到之處，方丈認為是山鷯帶上去的，加之又因夢到山鷯而尋到，故將這款茶命名為「半山鷯」。而這一寺廟傳說版的另一版本：科學普及版，則簡明扼要。該款茶的母樹長在蘭花峰第三峰的懸崖峭壁上，人跡罕至，應為山鷯口銜或排泄茶籽於其間而長成茶樹，故得名：半天鷯。

　　就我而言，更傾向於「半天妖」之名，這是因為喜歡這由武夷山的雲霧帶來的想像。相信茶與女人的因緣；因為自己在性別研究中，知曉男人撰寫的歷史是如何遮蔽乃至湮滅了女人的存在與價值，使得婦女只能更多的在民間故事和神話傳說中呈現；因為自己也是女人，一個更傾向於站在婦女的立場上對待女人、觀察社會、考察文化的女人。任何敘述都是建構，包括歷史的建構和知識的建構。我願在此繼續「半天妖」的建構之路，為從婦女的經歷和經驗重寫歷史、建設婦女知識的殿堂添磚加瓦。

　　「半天妖」在清代即有，但產量極少，在近代已近罕見。1979 年經武夷岩茶普查被發現後，半天妖得到了保護與人工栽培，1980 年又被擴大種植，目前，半天妖雖仍屬珍稀品種，但市面上也非鮮見了。

　　半天妖的乾茶為黃褐色，香氣如秋蘭而帶有蜂蜜之香。沸水入杯，出湯，茶香馥郁厚重，陣陣秋蘭的濃香夾著蜂蜜的甜香和桔皮的清爽之氣，四處飄散。四、五道水後，蘭香轉幽而蜜香轉為主香，輔之以桔皮

香，香氣悠長。湯色為潤澤的明黃色，如一塊上好的田黃，溫潤的靜候在杯中；茶湯醇厚，入口後舌頭兩側微澀，隨即化為濃而綿長的回甘，潤喉沁肺。三、四道水後，茶湯中有岩石的冷冽之味顯現，而茶氣的充足也使得飲者從頭部開始，繼而身體發熱並有微汗透出。茶底黃褐微綠，柔軟而略帶紅色的斑點，有光澤閃亮。「半天妖」的神祕與特有的茶韻，可以用四個字形容之：繁花重嶂 —— 繁花迷人眼，重嶂多迴路。

對於武夷岩茶的「四大名欉」，想多說幾句的是：第一，關於這「四大名欉」的品種，也有因半天妖的曾經湮滅或難尋，而以大紅袍替代之，謂之為白雞冠、鐵羅漢、水金龜、大紅袍的。但從尊重歷史出發，我堅持認為武夷岩茶的「四大名欉」應為白雞冠、鐵羅漢、水金龜、半天妖，而非其他。第二，出於各種目的和原因，也有人添加了大紅袍後，將「四大名欉」說成「五大名欉」的。但武夷岩茶傳統歷史中「四大名欉」為「四大」而非他數，同樣，從尊重歷史出發，我堅持武夷岩茶「四大名欉」的認知：只有四種，唯有四種。第三，有人對「四大名欉」有排名。我認為，儘管鐵羅漢曾為武夷岩茶的通稱，但作為名欉，它只是之一。「四大名欉」各有其美，對天然之物的排名，乃是對天然之物的褻瀆，對大自然的褻瀆。因此，我在此對四大名欉的排列只是想到寫之的排列，而絕非孰先孰後，孰高孰低的排序。第四，我此間對四大名欉的評價，只是對已有茶感的評價，也許時過境遷心情變，我又會有不同的茶感和茶悟，這也是品茶妙處和趣處的一大所在。第五，此間我對四大名欉的評價只是對相關茶品基本特徵的概述。事實上，產地和氣候條件的不同，製茶人和商家因製茶理念和工藝的不同，茶品儲存時間和空間的不同等，四大名欉即使茶品種相同，如同為白雞冠，其中的不同茶品往往帶有不同的特點，形成自家的茶韻。可以說，有多少個產

地和氣候條件，就有多少個各異的四大名欉；有多少個製茶人和商家製
售四大名欉，就有多少種各異的四大名欉。當然，其基本特徵是必備
的，否則就不是「四大名欉」，而是別的茶品了。

女性主義者論喝茶

　　我從不認為自己或將自己稱為某某主義者，因為我確信，只有充分認識、真正理解、準確掌握、全面認同了某一主義，才能認為乃至將自己稱為某一主義者。所以，儘管我多年從事婦女與性別研究，當有人稱我為「女性主義者」或「女權主義者」時，我都會加以否定，並認真說明為什麼我不認為自己是「女性主義者」或「女權主義者」的原因——因為我不認為自己已充分認識、真正理解、準確掌握、全面認同了女性主義或女權主義。所以，我自認為不是女性主義者或女權主義者。當然，我多年從事婦女與性別研究，對女性主義／女權主義的理論較為熟悉，女性主義／女權主義理論已成為我日常觀察和思考的慣常路徑之一。於是，即使在喝茶時，不時也會有女性主義／女權主義的思考飄浮在茶香中，流淌在茶湯裡。本文便是對相關雜想的一點紀錄。

　　「女性主義」與「女權主義」都是中國大陸對英文 feminism 一詞的譯名。之所以會有這樣兩種譯名，其原因、歷史沿革、出現背景及其不同譯名所蘊含的不同理念等等，有不少相關的學術論作加以闡釋，感興趣者可透過檢索加以閱讀和研討，此間不多贅言。基於對「女性主義」這一概念的更多認同，本文以「女性主義者論喝茶」為篇名，而對所論及的主流女性主義的基本理論的解釋，則是以我對該理論的一種理解為基礎，希望以管窺之見將女性主義理論運用到對最基本和最基礎的日常生活的觀察與研究之中。

　　某天喝茶之時，忽然想到，如果一群不同流派的女性主義者在一起喝茶、說茶會有怎樣的論述？基於自己對女性主義理論的認知，我想就主流女性主義的基本理論而言，其中不同流派的女性主義者會有如下不同的觀點吧！

◆ 自由主義女性主義者

　　婦女也是人，應該享有與男子同等的權利，婦女的權利也是人權。所以，婦女與男子一樣，有喝茶與不喝茶的權利，喝這種茶或那種茶的權利，在什麼時候喝茶或不喝茶的權利，在什麼地點喝茶或不喝茶的權利，在什麼場景喝茶或不喝茶的權利，與什麼人一起喝茶或不與什麼人一起喝茶的權利，出於什麼原因喝茶與不喝茶的權利，為了什麼目的喝茶或不喝茶的權利。總之，婦女在喝茶這件事上，與男子一樣擁有完全的自主決定權、自由選擇權和自我裁定權。

◆ 馬克思主義女性主義者

　　不僅僅是傳統的性別規範的變革，更重要和首要的變革是推翻資本主義制度，改變資本主義經濟關係，建立和鞏固相應的物質基礎和物質保障，婦女才能真正得到自由，實現男女平權。所以，不僅要變革與喝茶相關的傳統性別規範（包括觀念、資源配置、角色身分、分工、行為準則等），更重要和首要的是要建立和鞏固相應的物質基礎和物質保障，使婦女有能力和有條件實現和實踐喝茶權利，在喝茶這件事上，達到男女平等。

◆ 社會主義女性主義者

　　傳統性別規範與資本主義制度是相互依存和相輔相成的，兩者聯手共同實施著對婦女的控制、剝削和壓迫。必須在推翻資本主義制度的同時，促進傳統性別規範的變革，婦女才能獲得全面的解放。所以，改革與喝茶相關的性別規範，改變與喝茶相關的性別現象，如生產經營過程中的「男上女下」、「男將女兵」（如男子更多的是經營管理者，婦女更多的是一線工人或服務人員，以至形成「採茶女工」、「泡茶小妹」而非「採茶男工」、「泡茶小弟」之類專門的職業性別稱呼）；消費過程中的「男高女低」、「男主女從」（如，在高消費者中男子占多數，在低消費者中，婦女占多數；更多的是男子而非婦女在茶消費領域中占據主導地位）；在喝茶地點上的「男外女內」（更多的是男子而非婦女在公共場所進行茶消費活動，並且得到更多的社會認可，而婦女在家中品茶被認為是一種值得讚美的「情調」）等，必須與推翻資本主義制度同時進行。這樣，婦女才能真正且全面享有與男子平等的喝茶權利。

◆ 激進女性主義者

　　男權及其建立在男權基礎上的父權制是婦女受控制、剝削與壓迫的根源，只有婦女與男子區隔，建立一個以婦女為中心的社會，婦女才能真正實現自由。所以，婦女喝茶與男子喝茶之間必須有明確的分隔線，要有專供婦女的茶品，更有利於婦女使用的茶具，尤其是要建設更具婦女適宜性和適用性的婦女專用的茶消費場所，如婦女茶室等。這樣，在經常帶有男權至上或男性主流思維的男女共用茶品、茶具、喝茶空間、喝茶方式等中，婦女才能真實的體驗到作為婦女的自我存在和價值，實現身心的全面自由。

◆ 生態女性主義者

　　對於孕育生命的共同經歷使得婦女與大自然之間有著更強的親緣性和親和性，婦女更重視生態保護，更關注地球的可持續發展。茶是一種自然物，所以，在茶領域，無論是生產、經營還是消費（包括飲茶之類的物質消費和茶文化之類的精神消費），婦女應該也可以發揮更大、更重要的作用。打破茶領域中的男子霸權與男性主流，改變茶領域中的傳統性別理念和性別規範，擴展和增強婦女的主體性和主體力量，使婦女成為茶領域中的主力軍和主導力量是茶的可持續發展的前提條件和不可或缺的基礎。

◆ 後現代女性主義者

　　婦女是社會塑型和建構的，沒有天生的婦女。在不同的文明類型、不同的歷史階段、不同的社會制度中有著不同的婦女的事實，就證明了這一點，而男子也是如此。所以，所謂的「女人茶」、「男人茶」之類

茶品的劃分，茶領域中常見的性別分工、性別規範和性別行為等等，都
是男權與男性主流社會塑型和建構的結果。基於婦女和男子的多樣化存
在和應有的個性化存在，在茶領域中，無論是生產、經營還是消費，也
應該是性別多樣化和性別個性化的，而不是性別模式化和刻板化的，乃
至是傳統的性別模式化和刻板化的。

◆ 後殖民女性主義者

　　婦女包括了各種族、民族與族裔的婦女，包括了已開發國家、開發
中國家和未開發與後開發國家的婦女，包括了不同文化類型中的婦女，
包括了各階級婦女，包括了不同年齡的婦女，包括了不同生活經歷的婦
女，如此等等，不一而足。多樣化的婦女決定了多樣化的婦女經驗與婦
女知識，而各種婦女經驗和婦女知識都是有價值的。必須反對女性主義
領域中的霸權，尤其是已成為女性主義主流的西方女性主義霸權，重視
開發和凝煉本土女性主義經驗和知識，強化和擴展本土女性主義的影響
力。所以，在關注婦女的喝茶權利、總結婦女的茶經驗和茶知識，提升
婦女在茶領域的主導作用時，種族、民族與族裔，國家和地區，文化類
型，階級，年齡，生活經歷等視角是必不可少的。

　　女性主義理論流派還有許多。關於喝茶及茶的討論乃至爭論還會一
直進行。而在相關的討論和思辨中，我們也可以看到不同流派的優點與
不足，引發人們的思考。因此可以說，女性主義理論進入茶研究，為女
性主義研究和茶研究開創了一個新的方向，也為女性主義研究及婦女與
性別研究的生活化 —— 日常生活成為主要研究議題及研究成果進入日常
生活，開拓了一條新的路徑。

茶研究應具備的三個重要視角

　　就整體而言，作為一種國際潮流，近年來，包括自然科學、人文社會科學及跨學科、綜合學科研究在內的所有學科的學術研究，以及理論研究、應用研究、行動研究等都強調必須具備性別、種族／民族與族裔、階級這三個重要視角，並認為，如果缺乏這三個重要視角，任何研究及其結論，就有可能或是帶有性別偏見或是帶有種族／民族與族裔偏見、或是帶有階級偏見，至少是存在這三個方面盲點。因為這些研究與結論是以對某一族群（如，男性族群或白人族群或中產階級）的研究與結論來推論整體，所以，相關研究與結論是缺乏可信性和有效性的。

　　由此出發，在中國，包括自然科學、人文社會科學及跨學科、綜合學科研究在內的茶的學術研究、理論研究、應用研究、行動研究（包括政策研究、商業策畫研究、規畫研究等），就整體而言，也應該具備性別、民族與族裔、階級這三個重要視角，糾正相關的偏見，消除相關的盲點，從而使茶更全面的進入人們的生活，成為人們日常生活中重要的組成部分與重要內容。

　　具體而言，以性別視角為例，在性別研究中，學者們認為人有 5 種性別：

1. 以性染色體決定的基因性別。
2. 以性激素決定的生物性別。
3. 以性／生殖器官決定的生理性別。
4. 由心理認同決定的心理性別。
5. 以社會 —— 文化規範及個人對這一規範的認同決定的社會性別。

　　其中，社會性別不僅是個人的心理 —— 行為特徵，更是一種社會性的制度，對人們的性別進行劃分（如，何為男人、何為女人），對人們的性別行為進行規範（如，男人應該做什麼、怎麼做，婦女應該做什麼、怎麼做），對資源進行性別分類配置，形成一種具有強大壓力的性別文化。將社會性別制度（簡稱性別制度）這一概念引用到茶領域，我們可以看到這一領域中存在的性別差異、性別隔離、性別偏見、性別歧視、性別不平等現象，以及這一現象背後的性別制度及其機制與機制性運作。這一機制及運作可製圖如下。

圖注：該圖根據王佐芳、馮媛、張李璽、杜潔、李慧英編：《社會性別培訓手冊》
（2008，聯合國開發署駐華代表處出版）中的「社會性別運作圖」修改而成。

　　從圖中可見，性別制度的機制的核心是性別制度，而機制各部分之
間及其各部分與核心之間是相互關聯、相互依存、相互影響、相互作
用、相輔相成的，無論是核心還是相關部分的運作都會形成整體性的循

環——回饋，形成整體效應。如「男主女從」是傳統的性別規範，在這一規範下，在茶領域，男子更多的是主導者——管理者和消費者，擁有更多的權利，婦女更多的是從屬者——生產工人和服務人員；在管理和消費方面更多的承擔義務→男子擁有更多的社會和家庭資源，婦女處於劣勢地位→男子的管理和消費能力得到更多的有意或無意的培養和發展，婦女的生產和服務能力得到更多有意或無意的培養和發展→社會形成男人經營管理能力強，適合擔任茶業老闆；婦女心靈手巧，適合擔任採茶女工或泡茶小妹的評價及觀念，並認為這是男女天生有別所致→在茶領域，掌門人中男人占絕大多數，而絕大多數的重大事務決定權也掌握在男人手中→茶領域中形成男高女低、男主女從、男優女劣、男強女弱、男尊女卑的性別角色身分、地位與關係，並得以鞏固→男主女從、男高女低成為茶領域中普遍的性別觀念和規範，從而原有的性別制度得到整體性的穩固和持續。而這一運作又從整體性別制度得以穩固和持續開始，形成回饋運行路徑，強化和固化了各部分機制的運作，最後又落回起點。由此循環往復，並在這一不斷的循環往復中，性別制度在茶領域結構成一個穩定、牢固的網絡化體系。也正是由於這一體系的網絡性和循環——回饋性，任何一個部分即使是微小的變化，也會累積擴大，最後形成變革性的力量。如，女子教育，尤其是女子高等教育的發展，培養和發展了婦女經營管理能力，使得婦女在茶領域中的角色身分發生變化，婦女的管理經營能力得到認可，婦女在茶領域中的決定權擴大和增強，男高女低、男主女從的性別社會地位和性別關係發生轉變，社會觀念發生變化，茶領域中男女的權利與義務分布發生有利於婦女的變化，與之相關的資源配置中的男優女劣態勢也逐步走向平等，進而傳統的性別制度出現了現代化的轉型，並形成回饋運作，循環往復，使茶領

域成為促進婦女發展,推進性別平等的一個重要領域。傳統的性別規範和性別格局逐步從鬆動走向瓦解,現代的性別規範和性別格局逐步建立和鞏固。

與性別分析一樣,對茶領域的種族及民族與族裔分析和階級分析也是十分有意義和有價值的。我們進行相關的研究,不僅有利於學術研究的發展,更能推進社會全面實現良性運行和積極發展。

除了單向度僅以性別或階級、種族或民族與族裔的視角進行研究外,將這三大視角綜合,對茶領域或在茶領域,還可進行雙重或三重交叉視角的研究及比較研究,如對少數民族茶業從業者的性別分析、階層分析以及民族間的比較分析;對茶業從業者收入的分性別、階層、民族的分析;對茶消費者的性別、階層與民族的分析,以及相關的年齡、收入、受教育程度、婚姻狀況、地區等的比較研究。多向度、多層面、多方位的分析可以更清晰的釐清茶領域的結構與功能,掌握茶的變化與發展規律,使茶在促進社會良性運行中發揮更大的作用。

總之,在今天,打破傳統的研究思維,改變傳統的研究模式,突破傳統的研究框架和範例,將性別、民族與族裔、階級這三個重要視角切入茶領域的各類研究,以及與茶相關的各類研究中是必須的和必要的,也是可行的;是具有重大意義的,也是具有重要價值的,期待著有更多新的相關研究成果問世!

當社會學家在一起喝茶

寫完了「女性主義者論喝茶」和「茶研究應具備三個重要視角」，似乎耳邊有人說：「妳的研究領域是社會學，女性主義與性別只是妳的一個方向，妳不能忘記社會學與茶吧！」於是，我眼前就出現了一桌正在喝茶的社會學家，每個人正在從各自的流派，對茶高談闊論。

◆ 馬克思（Marx）主義

私房茶是私有制的產物之一，人們對不同茶的消費，也代表著不同階級的經濟收入、社會地位、消費理念和生活方式等，茶的歷史更是一部階級間剝削、壓迫和反剝削、反壓迫的階級關係史。

◆ 韋伯（Weber）學說

茶是一種理念和價值觀的產物，是一種理念和價值觀的載體，是一種理念和價值觀的呈現。這種理念和價值觀決定了人們所在社會的社會存在，也導引著所在社會的各個方面，包括生活方式和行為規範。如儒家文化影響下形成的中國茶講求的和、清、敬、寂，而和、清、敬、寂的要求又建構了中國茶品的特徵、品飲茶的行為規範等；在歐洲紳士文明規範的框架下，英國茶表現的是貴族品味以及對貴族精神的培養。

◆ 涂爾幹（Durkheim）學說

喝茶是一種個體行為，但也具有超越個體而存在的社會性。當這一

社會性獲得所在社會的認可時，作為一種社會事實的喝茶，對於作為個體具體行為的喝茶，也就有了約束性和規範性。

◆ 功能主義

　　以茶為核心形成的茶社會是一個複雜體系，其內部各個組成部分協同合作，產生了茶社會的穩定和團結。而對茶德的共識則是維護了茶社會的秩序和安定。

◆ 結構主義

　　茶是建構社會的構件之一，與其他構件一起，共同架構了整個社會。而作為一個多向、立體性的構件，茶具有自己獨具特色的內部結構和運作，並在外部運行中與其他社會構件產生互動和連結。由此，茶的主體性結構和結構性運行形成了茶與眾不同的社會功能。

◆ 衝突理論

　　茶領域並不是穩定和團結的，而是波動和分化的。與茶相關的資源配置的差異、與茶相關的利益訴求的差異、對茶需求與追求目標的差異、不同的利益族群的存在與分化組合等等，各種因素的存在與相互作用，使得茶領域內部矛盾永存，衝突時現。

◆ 社會行動論

　　在大街上與販夫走卒一起喝大碗茶時大聲喧譁，文人雅士在雅室品飲明前龍井茶時溫文爾雅，人們根據環境、茶品、同飲者等的不同調整著自己的行為，以應對或適應彼此和所處的社會環境。

◆ 符號互動主義

喝茶在許多時候喝的不是茶,而是財富、地位、權力、聲望、名譽、交易、情調、感情、美感、哲思等等,這時茶已轉型為一種符號,人們喝的只是符號。而他人也更多的只是從這以茶為載體的符號中認識彼此和進行互動。

◆ 傅柯 (Foucault) 理論

茶是社會規訓人們的一種工具和載體。人們在關於茶的行動和活動中(如生產、經營、消費等)接受規訓,最後,絕大多數人將規訓「內化」,成為被社會規範化了的遵從者和認同者。

◆ 莫頓 (Mcrton) 理論

當社會肯定擁有財富的多少,是人生成功與否的一個象徵,而某一茶品又成為貨幣的一個替代物時,在那些難以從正規途徑獲得人生成功者中,就難免會有一些人運用包括違法犯罪在內的越規手段去獲得這一茶品,以實現或顯示自己人生的成功。

◆ 法蘭克福學派

資本透過對文化的商業化運作,生產出關於茶的平庸化、標準化的工業流水線式文化產品及其產品的傳播,從而降低了個體對茶品和茶文化的獨立思考能力和自主品鑑能力,縮小了人們對茶品和茶文化的思考空間,真正的文化與藝術被淹沒在商品化的潮流中。

◆ 布希亞（Baudrillard）理論

在網際網路上，茶品的買賣是一種虛擬的茶品與虛擬的貨幣之間的買賣。透過大眾觀看、評論、參與，這一虛擬的交易就轉變成一種社會的現實 —— 社會性事實，這就叫作「虛擬現實世界」。

◆ 佛洛伊德（Freud）理論

喜歡喝什麼茶，是一個人潛意識中欲望的反映。這一欲望平時潛藏在人們意識的深處，在人們不知不覺中，透過喝茶等這些細小的行動或行為展露出來。

◆ 馬斯洛（Maslow）理論

在許多時候，人們飲茶並不是出於生存或安全 —— 這些人類最基本的需求，而是出於人際社交或自尊的需求，甚至是為了滿足自我價值實現這一最高層次的心理需求。就喝茶而言，人的需求也可分為生存、安全、社交、自我尊重、實現自我價值這五個層次。

◆ 薩瑟蘭（Sutherland）文化理論

在飲茶過程中，人們習得知識，了解規範，傳承文化。所以，茶葉也是一種文具，茶樓也是一個文化場所，飲茶也是一種文化行為。

◆ 全球化理論

茶將世界連結在一起，成為一個「地球村」。中國雲南普洱地區深山中，布朗族山寨茶山上一片茶葉的飄落，最後會在美國紐約華爾街股

市上形成風暴，而國際經濟是否景氣也與中國的採茶女工、泡茶小妹的生活水準的高低有著直接關係。

　　社會學有許多分支學科，有許多主義、學派、理論和觀點。茶歇（tea break）時間已到，本場討論到此結束，下一場討論還將繼續進行，有興趣者，歡迎圍觀。

　　須說明的是：以上的闡釋只是基於我對某一社會學的主義、學派、理論和觀點的理解。不當之處，還望各位專家指正，也期待大家一起參與討論。

第四章

悟茶・茶悟

茶悟・悟茶

　　靜心寧神是茶對人的身心功效之一。在靜心寧神的過程中，人就會沉醉於清醒。人若沉醉於痛苦，就會被痛苦包圍，生命成為一種痛苦；人若沉醉於煩惱，就會被煩惱環繞，生活成為一種煩惱。那麼，人若沉醉於清醒中呢？以我的經歷看，人若沉醉於清醒，就如在清新中散步、漫遊，思緒得以在無限太虛中翱翔。而正是在這任思緒在無垠空間的飛揚中，人會思生命、思生活、思人生、思社會、思自然……，即思考自己所能想到的一切，進而在思考中悟生命、悟生活、悟人生、悟社會、悟自然……，即思悟自己所思考的一切，從而獲得相關的感悟和領悟，有的甚至是頓悟——自己對自己所思考的相關事物的認知和了解、知曉和理解、穿透和貫通、通達和融匯，而這一認知和了解、知曉和理解、穿透和貫通、通達和融匯，有時甚至是剎那間得到的，也就是所謂的「頓悟」。這一由茶帶給人們的「悟」，就是茶悟。

　　茶悟有時是因茶而直接獲得。如珍稀茶品江山美人（原名東方美人）。江山美人屬烏龍茶，產於福建，後在臺灣也有種植和生產。江山美人茶的特點是色如香檳，香如奇蘭，茶味清甜。據說，中國的晚清時，英國有一位王妃面色姣好、身材苗條，體有蘭香，人們發現，皆因這位王妃常飲一款來自中國的特殊烏龍茶所致。於是，常飲這款烏龍茶也就成為英國上流社會的時尚，這款烏龍茶也被英國人命名為「東方美人」。後因「東方美人」茶的商標被搶註，所以在中國大陸這款茶被命名為「江山美人」。江山美人的色香味之所以有這些特徵和功效，是其在生長過程中被一種叫作青蠔的小蟲噬咬的結果。正因為青蠔在噬咬茶

葉過程中分泌的唾液酶化作用，形成了別具一格的色香味，該款烏龍茶才奇峰突起，具有了自成一體的茶韻和茶意，建構了其珍稀茶的地位。「江山美人」茶的茶葉總是布滿點點蟲洞，殘缺不全，由此，不由得令人想到「艱難時世，玉汝於成」、「梅花香自苦寒來」這些醒世恆言，感悟到艱難困苦對於人的成長的雙重效用：在打擊人，讓人痛苦掙扎的同時，也在磨練著人。讓人在成長的同時，喚起一種新的，包括體力、智力和能力等內在的生命力。

　　有時茶悟是因與茶相關的人或事物而間接獲得。比如，古人云飲茶的五大佳時佳境為：蕉窗月影、寒夜客來、松石聽泉、小院閒坐、山寺焚香。遵古人所云，我曾一度十分講究飲茶時的環境，認為唯古人所云之佳境佳時，才能飲得好茶、品出好茶。後在四川做社會調查，在一嘈雜的人來人往的茶館中，磕著葵花籽，喝著人民幣十幾元一杯的茶，聽人擺「龍門陣」（四川人把眾人在一起聊天稱為「擺龍門陣」），與他人一起擺「龍門陣」，聽到興處，談到興處，覺得這茶頗好，這地方頗好。邊喝茶邊與人談天說地，也頗有一種喝民俗茶、樂民俗生活的享受。聯想到古人所云之飲茶的五大佳境佳時，感悟到那只是文人茶的佳境佳時，對民俗茶而言，嘈雜喧鬧的茶館才是最佳之處。而只要心情好，杯中皆好茶。過去對所謂佳境佳時的過分追求，無疑陷入了刻意的講究，失去了喝茶應有的隨意之本義，成為捨本逐末之舉，而正是這捨本逐末的許多刻意之舉，使我們失去了生活中的許多快樂。從此，我喝茶（包括品茶和飲茶）更多的成為一種隨意的快樂，而非刻意的追求或講究。

　　從另一方面看，喝茶喝的是茶，喝茶過程中和喝茶之時的「悟」，必然有著對茶本身的「悟」——感悟、領悟，甚至是剎那間的頓悟。

如，茶葉的品種繁多，各自有著各自的色、香、味，並由此形成了自己有別於他者的茶韻。而當加工的方法有所不同時，如渥堆或不渥堆，輕焙火或重焙火，拼配或純種，純手工製作或半手工製作或機器製作；產地、種植環境不同；氣候條件不同，如此等等時，即使相同的茶類、相同的茶種，乃至相同的產區、相同的師傅製作，也會產生茶品的差異性，並形成茶韻、茶意與茶境的不盡相同。以西湖龍井為例。在梅家塢至靈隱的公路及隧道開通後，靠近公路和隧道的梅家塢茶地所產茶葉，比原有的「西湖龍井」茶味淡了許多。相比之下，不通公路之地，如楊梅嶺的茶葉則仍保持著西湖龍井的雅香、清新和回甘。再以閩南烏龍茶的茶香為例，雖同屬閩南烏龍、安溪鐵觀音為蘭香，永春佛手為帶有絲絲橙香的佛手香，漳平水仙是水仙花香，而產於漳州的白芽奇蘭是蘭香加沉香的奇妙之香。由此，品安溪鐵觀音，如入馨蘭之室；品永春佛手，如在果林小憩；品漳平水仙，如在文人書房相聚言笑；品白芽奇蘭，如在山寺月下靜心禮佛。

「悟」的基礎，或者說前提條件，是多喝與多思，且多喝與多思須同步進行。多喝少思是有口而無心；多思少喝是有心而無口，只有口與心俱備，才能悟得茶之真諦。

尤其在今天，物欲橫流，人心浮躁，有心以次充好，以假冒真者有之，無心張冠李戴者有之，不多喝多思，沒有在比較中知曉、了解某個茶品的特徵，難免就會上當受騙，誤入喝茶之歧途。如認為某茶品真難喝，從此棄之；或認為某茶品就是這滋味，實則大謬。前幾日在一茶室品大紅袍，一茶友拿出一泡北京某茶葉公司產的一款大紅袍茶，名「北一號」，包裝袋上還標著紅燦燦的五顆星。茶友鄭重的說，別人告訴他，既是「北」（高科技產品），又「一號」，又標有五星，這茶是

大紅袍中的極品，席間略有大紅袍知識者均大笑，告訴他，「北一號」是大紅袍中的一個品種的名稱，即是品種名，與北衛星之類的高科技無關，也非排序的序列名，並無「第一」的意涵；而那五顆星，則是廠商自行印之，並無何種部門或機構評比頒發。開包沖飲，香氣豔而飄，湯味薄而淡，有回甘，實為鐵觀音類，而非大紅袍類烏龍茶。更有在座的評茶師一語道破：這是閩南黃觀音（屬鐵觀音茶）而非閩北黃觀音（屬大紅袍）。在座茶友為之感嘆，多喝多思才能知茶，否則，難免被誤導。

無論是茶悟還是悟茶，都是包括品飲在內的喝茶的產物。也正是有了這茶悟和悟茶。人們才更愛喝茶。這正是：有喝才有悟，有悟更愛喝，在這喝與悟中，茶不僅成為我們物質生活和精神生活的一大組成部分和重要內容，也是我們生活和生命的陪伴者，作為一種物質主體和精神主體，具有了獨立意志，建構著和建構了我們的物質生活和精神生活，成為我們生活和生命的建設者。

從這一角度上說，茶改變著和改變了我們的生命和生活，直至我們的一切。

喫茶去

　　「喫茶去」是一則關於禪與茶的著名典故，說的是唐代趙州觀音寺有一位從諗禪師，他禪學修煉頗深。一日，有外地兩位僧人前來請教，禪師問其中的一位是否來過這裡，答曰：沒有，禪師說：你喫茶去吧；又問另一位是否來過這裡，答曰：來過，禪師說，你喫茶去吧。監院不解，問禪師：為何沒來過者喫茶去，來過者也喫茶去？禪師答曰：你也喫茶去。唐時，製茶為將採摘的茶葉蒸熟後壓製成茶餅，用茶時，用茶刀切下所需用量，用茶碾碾成茶末後，放入沸水中煮成茶湯，加鹽、薑、蔥、棗、薄荷等，連湯帶茶末帶調料一起連吃帶喝下，故曰：喫茶。

　　對從諗禪師（又稱趙州和尚）的這句被認為充滿禪機的「喫茶去」，後世有諸多解釋，我自己也曾有兩種解釋：一是認為，從諗禪師是要這三人釐清「為什麼」──為什麼來？為什麼再來？為什麼要提出這一問題，從而明晰自己的初心。二是認為，從諗禪師是要讓這三人靜下心來，排除雜念和執念，一心學佛。而在近幾年，在「須有閒情，方得喝岩茶」的品味岩茶的經歷和體會中，我逐漸認為，若是打機鋒的話，那麼從諗禪師這個「喫茶去」的禪意所在，當是：放下。唯有放下，才能以一顆純淨、空靈的心，進入佛的世界。

　　從諗禪師所傳佛法為禪宗佛法。禪宗以禪定修習佛法，以我淺見，「禪」為思與悟，「定」為心無雜念的專注，「禪定」就是思與悟達到心無雜念的專注及心無雜念專注的思與悟。而要使思與悟達到心無雜念的專注，做到心無雜念專注的思與悟，放下雜念，心地清淨是必要的，也是必須的。「放下」有開始，有過程，有結果；「喫茶（喝茶）」有開始，有過程，有結果。當「放下」與「喫茶（喝茶）」相遇時，在「放下」與「喫茶（喝茶）」的交會處，「喫茶（喝茶）」成為諸多「放下」的路徑和方法中的一種。從諗禪師以一句「喫茶去」導引習佛者以茶清心、以茶靜心，指點信眾學會放下，學會捨棄，學會專心致志。由此，茶禪一味，禪茶一道，「喫茶去」成為學習佛法、修煉佛性的一大法門。

　　事實上，無論大事小事，只有放下，才能專注，才會專注；只有專注，才能放下，才會放下。就如同人與人之間的愛情，無情即有情，有情即無情──情有獨鍾者對他人的示愛往往視而不見，感而不受；處處留情者難以只鍾情於一人。在事務上，放下即專注，專注即放下──只有放下其他的事，才能專注於某一事；只有專注於某一事時，才會放下其他的事。

　　近幾年來，武夷山流傳著一個故事，說的是一位原市農業局局長自退休後，十幾年來，一直致力於武夷岩茶小品種的發現、保護和培育。他翻山越溪鑽茶蓬，或依古書描述，按圖索驥的尋找，或聽到相關資訊便去確認。確認後，他就將母樹保護好，待秋天收穫茶籽後進行栽培。他不用無性繁殖的扦插法，而是用有性繁殖的種子培育的方法，因為他認為，有性繁殖才能更好的保留母樹原有的父本與母本擁有的特性，所產茶葉的品種特徵才更明顯。栽培成功後，凡茶農需要，他都會無償贈送。經過十幾年的努力，目前，他已栽培了 105 種武夷岩茶小品種茶樹，其中不乏僅剩一株母樹的瀕危品種，從而或多或少的減緩了由於自然，尤其是商業原因造成的傳統武夷岩茶小品種日益減少的速度，為武夷岩茶的品種多樣性及武夷山作為世界自然遺產保護地應有的生物多樣性，做出了自己的貢獻。

　　不久前，我見到了這位原武夷山市農業局局長羅盛才先生。龜岩下他的茶地裡，一眼望去，見到的是一位中等身材、膚色黝黑、手掌粗糙、滿臉皺紋、頭髮花白、穿著一身洗白了的藍色工作服的老茶農，與我在武夷山見到的那些普通的老茶農並無多大的區別。而當他如數家珍的介紹那一壟壟小品種武夷岩茶茶樹，講解茶籽培育的重要性，分析不同小品種武夷岩茶之間的差異，強調生物多樣性的重要性和必要性時，他眼中那智慧的閃光，那種科學工作者的嚴謹性，那種科班出身並一直從事相關科學研究的專業性，那種對國家政策的熟識 —— 畢業於農大茶學系，曾在茶科所從事茶葉研究，後又在政府部門從事相關管理工作的背景，及擁有的專業知識和管理經驗就顯露無遺。這時，我才了解眼前這位「老茶農」與我曾見到的其他老茶農有本質的不同。

　　他退休後不享清福，致力於武夷岩茶小品種的發現、保護與培育，只是他認為這很重要。他租茶農的山場，在武夷岩茶價格飆升的今天，只從事非營利的科學研究與保護，只是他認為這很重要。他在市內有舒適的住房，卻整年住在龜岩山下自己搭建的簡易小平房中，以方便培育和管理茶樹，只是他認為這很重要。他退休後的生活原本舒適愜意，但他現在整天不是在茶地忙碌，就是在山間鑽茶蓬，只是他認為這很重要。他是退休的老局長，但他現在已是老茶農 —— 擔負著保護生物多樣性重任，有著科學研究專業知識和精神的老茶農，只是他認為這很重要。

　　他放下了包括身分在內的其他事，專注於武夷岩茶小品種母樹的尋找、保護、培育和繁殖，他說，他很快樂。從他像菊花一樣盛開的笑容上，從他講到武夷岩茶品種培育繁殖時爽朗開懷的大笑中，我相信，他確實很快樂。

　　放下才能專注，專注才會放下。而在放下和專注中，在放下和專注後，我們會收穫快樂，擁有快樂，享受快樂。我在欣然領悟中，不由得口占一首：

世間多少事，
一聲「喫茶去」。
若問何事樂，
還是去喫茶。

金佛

　　「金佛」是一款原本三百多年來，只流傳於民間傳說、存在於史書之中，而在近三、四十年間重又出現的武夷岩茶。有武夷山人告訴我，這款茶之所以稱「金佛」，是傳說九曲溪上常有村婦跪著洗衣，而溪對面即為茶山，久而久之也成了對茶樹的跪拜。日積月累，受人之心靈所感，茶樹中長出一株有別於其他茶樹的奇異種。因由村婦跪拜所得，且茶湯金黃，故被命名為「金佛」。可見，這是一款頗具宗教神祕感的茶。事實上，它過去也更多的流傳在武夷山寺廟僧人的口口相傳中。

　　也許是這茶具有的神祕感的基因吧，這也是一款讓我至今仍有諸多疑問的武夷岩茶，其中最大的兩個問題是：

　　（1）它的母樹到底在哪個山場？因為不同的山場決定了岩茶不同的茶性和茶韻。或者說，不同山場的岩茶具有不同的茶性和茶韻。其個性明顯，特徵突出，難以混淆。對品茶者來說，不能混為一談。

　　（2）它是一個品種，還是一種製品？即「金佛」是一個品種名，還是一個茶品名？如是品種名，它應當也必然具有與其他品種不同的自己單獨的、特有的質地和特色，它的製品是純種金佛。如是茶品名，它可以由製茶人根據各人或客戶的需求隨機拼配，甚至其中沒有那種名叫「金佛」的岩茶品種茶，而茶品名仍叫「金佛」。

　　關於「金佛」母樹的山場，目前據我所知，有兩個版本。一為「劉峰版」，說是永樂天閣茶業的劉峰掌門人經寺廟長老指點，一次次登險峰攀危岩，於 1980 年，終於在九曲溪頭靈峰山上尋得一株金佛母樹，經精心培育、反覆篩選、技術突破，最後成功種植和製成純種「金佛」岩

茶，使這一已失傳三百多年的名茶重現人間，再顯神奇。劉峰先生掌門的企業生產的金佛岩茶的商標名為：永樂天閣金佛。另一為游玉瓊版。說是戲球茶業的游玉瓊掌門人在 1990 年品嘗自家山場生產的岩茶時，嘗到一種奇特的茶類型，經兩年多時間的尋找和品評，最後終於在自家那片最美的雙獅戲球茶地裡找到了那幾株並不顯眼且尚未被人發現的珍稀品種—— 金佛，經精心栽培、製作，終成「金佛」名茶。游玉瓊女士掌門的企業生產的金佛岩茶商標名為：戲球金佛。劉峰先生和游玉瓊女士都是中國國家級首批非物質文化遺產項目之武夷岩茶（大紅袍）製作技藝市級傳承人（第一批），所掌門的公司也是知名企業，兩家均言之鑿鑿，也許金佛岩茶的母樹不只居於一個山場？只能心存疑惑了。

　　我喝過永樂天閣金佛，也喝過戲球金佛。永樂天閣金佛的茶香是幽幽的蘭香中融著些許槐花的銳香，湯色棕紅，茶湯醇厚。戲球金佛的茶香如盛開的金銀花香，香氣悠長，湯色棕黃，茶湯綿厚。兩者的茶氣都很足，具有岩韻的骨感。如擬人化相比較，永光天閣金佛和戲球金佛都是武林高手，前者如武當長老，舞一柄太極劍，圓柔中不時有威猛劍氣射出；後者如武當老道，拂一記混元掌，令人驚回首，才知已然中招。真的是各有千秋！

　　之所以會提出「金佛」是品種名還是製品名的問題，實在是因為現在以「金佛」命名的拼配岩茶太多了。多次詢問這些拼配「金佛」的生產經銷者，即使是武夷山本地人，他們的回答也都是：「金佛」就是茶製品，再追問，便以「產品祕密」一詞而避之了，讓人始終處在雲裡霧裡。當然，拼配「金佛」岩茶中也有好茶，其中，我印象最深刻的是玉女袍茶業的產品。玉女袍金佛茶品桂皮香的香氣較明顯，其中還夾著秋蘭的郁香，香型豔麗；湯色為黃色中帶有棕色的棕黃色，湯味潤澤有回

甘，茶氣較足。若也以武林人物相比擬，這款茶猶如峨眉派新秀小師妹，荳蔻年華，清新可人，長劍出鞘，龍吟聲聲。

本著作為學者應有的「求真」精神，我一直在追尋關於金佛岩茶身世的答案，得不到答案，便難免覺得少了許多喝茶的樂趣。如今反思一下，或許我應該有更高一層的境界，將這「求真」作為喝金佛岩茶帶來的一種樂趣：唯有喝此茶，才能得此樂。從而不至於陷入執著的疑惑中而少了喝金佛岩茶的快樂。

牛首

　　陳孝文先生是中國國家級非遺項目之武岩茶製作工藝市級傳承人（第一批）之一，他所製作出品的茶品以「孝文家茶」為商標，「牛首」就是「孝文家茶」中的高級茶品。

　　牛首的茶青來自武夷山的牛欄坑。牛欄坑屬武夷岩茶的核心產地三坑兩澗（牛欄坑、慧苑坑、倒水坑、流香澗、悟源澗）之一。在武夷山茶農對岩茶的傳統認知中，肉桂以產自牛欄坑的為最佳，水仙以產自慧苑坑的為最佳，「牛首」為純品肉桂茶品，茶青的山場便是最佳的肉桂山場。而經非遺傳承人的製作，作為一款非遺傳承人的茶品，牛首的肉桂特徵十分明顯，茶氣充足，香與湯融合成一體，達到了「香、清、甘、活」四者皆備的高度，也是武夷岩茶中難得的上好佳品。

　　武夷山茶農說，同為牛欄坑的肉桂，種在坑口（牛頭）、坑中（牛腹）、坑上（牛背）、坑尾（牛尾）處的茶味不同。過去，我對此體會不深，認為這一說法太過不明確，也許是出於宣傳推銷之需，而在品飲了「牛首」，與同為傳承人茶的大坑口茶業的「牛欄坑肉桂」（特A級）進行比較後，才知茶農此言非虛。我再一次感悟到茶的博大精深，再一次告誡自己對茶不得妄言妄評。

　　「牛首」茶品的最大特徵可謂是：綿柔而雄渾。它的湯色是柔和的棕黃色，如慈母望著愛子，綿綿柔柔；它的湯香是一團軟軟的蘭花香，尾香帶著些許桂花的甜香，一團柔軟迎面而來，將人迅速環繞，無任何尖銳陡峭之感；它的湯味溫柔的布滿口中，輕柔的滑落腹中；它的茶氣不是凝集於喉間，而是以一種雄渾之力，迅速的遊走全身，讓人周身溫

暖，沉醉於溫柔的茶意中。

　　「牛首」實際上是霸氣十足的，只不過它是蘊威猛於綿柔之中，化剛烈為雄渾罷了。綿柔與雄渾由此完美的集合在「牛首」茶湯中，讓人不能不驚嘆武夷岩茶之神奇！

　　品「牛首」，會令人想到同產於福建的一款酒品——閩西龍岩出產的青紅酒，它現被革命加美國化的稱為「紅軍可樂」。「紅軍可樂」以糯米釀造，屬黃酒類，糯柔、醇厚、柔甜，後勁強烈而綿長。常有不知者大叫「這紅糖水真好喝」，猛灌三杯後，酩酊大醉。常有有一斤白酒酒量的北方漢子在與閩西人的鬥酒中，喝下半斤青紅酒就醉倒在餐桌上。在北方、閩西人遇到愛喝酒的朋友說起自己如何豪飲時，往往會閃著狡黠的眸光，熱情的歡迎他們到閩西去暢飲「紅軍可樂」。我常想，如果酒有酒語的話，這「紅軍可樂」的酒語就叫：溫柔五步倒。

　　品飲「牛首」，也會令我這個喜愛武俠小說者想起武俠小說中描述的少林綿柔掌。少林綿柔掌不走羅漢拳、鐵砂掌之類的剛猛路線，而是以渾厚的內力出招接招，外看綿軟，甚至練此掌功者的手掌也是柔軟如棉花，但這綿柔裡是威猛的內勁直逼對手，使之無處遁形。據說，被綿柔掌所殺者，身體外觀完好無損，而體內則往往百骨寸斷，五臟六腑全損。這綿柔掌的力量可見一斑！由此，它也被認為是比羅漢拳、鐵砂掌之類的外家功夫更技高一籌的內家功力。

　　於是，「溫柔的力量」這五個字便在我的腦海中浮現。人們常將溫柔與溫順、柔順相連在一起，常常以為「柔弱無力」，其實，溫柔並不一定就意味著順從，柔軟也並不一定就是弱小和無力。如果蘊威猛於綿柔，化剛猛於雄渾，那麼，溫柔就是一種力量，乃至是一種強大的力

量，在對手的沉醉中，不知不覺的將對方制服和掌控，甚至可以將對方摧毀。「水滴石穿」便是一例。

　　「牛首」以其特有的溫柔而雄渾的茶韻，讓我們享受著生活的美好，同時又讓我們感悟到溫柔的力量，以及這一力量的強大。在喝茶中感悟，在感悟中喝茶，這也是茶生活之一大內容和功能吧！

老壽星

　　老壽星是中國國家級非遺項目之武夷岩茶製作工藝市級傳承人（第一批）黃聖亮之父 —— 耄耋老人黃賢義先生的私房茶，茶青產於武夷岩茶核心產區「三坑兩澗」中的牛欄坑，用木炭以中火慢焙（武夷山人稱為「燉」），老人親手所製，因為是私房茶，工藝祕而不宣。此茶乃茶緣巧合，偶爾得之，不知產於何年，封簽上開箱的日期為 2016 年 4 月 30 日，我們於 2016 年 7 月 31 日，杭州炎炎夏日攝氏 39 度高溫的下午開喝。

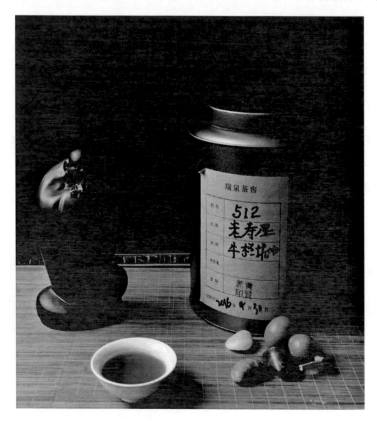

　　老壽星的條索緊實、細長，為淡墨綠色，乾香是淡雅的花香。沸水入杯，沉沉的素心蘭香味撲面而來，進而迅速溢滿整個房間。觀湯水，是穩重的深棕黃色，如一塊溫潤的田黃石鑲嵌在羊脂玉色的白瓷茶盞之中。慢慢端起茶盞，素心蘭香滿鼻，小啜一口，口中的茶香卻化作了微帶梔子花香的素心蘭香。茶湯很柔很軟很滑，如骨鯁在喉的岩韻化作無限柔絲游潤口中，整個人便被一種難以言說的、沉穩的柔香細細密密的包裹住了，如陷溫柔鄉中。頭三道茶湯略帶澀味，一盞入喉，在等待下一盞的間際中，那澀味便化作絲絲縷縷的甘甜，瀰漫於口中。三道水之後，澀味不復存在，茶湯中多了幾計甘甜。

　　老壽星岩茶湯的色、香、味十分穩定，直到第十二道水後，湯色才轉為淡棕黃色，湯香中出現了棕葉香，而湯水中也有了少許薄荷的清涼味。第十五道水後，棕葉香更濃，薄荷味更盛，茶湯如甘蔗水般清甜，葉片也轉為深綠色，如剛採摘下來的青葉。於是，一道疑惑油然而生，這「老壽星」是岩茶的小品種茶嗎？為什麼後道的茶味似百年老樅水仙？

　　由此，帶著做學問式的好奇和固執，以各種關鍵詞或組合詞上線漫查網路，未果。不肯罷休且好奇心更盛，託人直接詢問黃賢義老人的長子、武夷山瑞泉茶業的負責人黃聖輝先生，答案是：「老壽星」岩茶是以武夷山 200 年以上的水仙岩茶茶樹變異種製作而成。武夷山水仙岩茶一般都是叢生的，而這些 200 年以上的水仙已變異為單株的大樹，「老壽星」岩茶純粹用這些變異的老水仙樹的青葉，由黃賢義老人親手手工製作而成，親自命名。至於具體工藝，則為老人的祕密。而正由於變異的茶樹很少，所產茶青更少，老人手工的製作艱辛，該款茶甚為珍稀。

　　「老壽星」岩茶是非賣品，主要是自己品嘗。作為黃賢義老人自己

的私房茶，外人要想喝到「老壽星」岩茶，除了時機和茶緣巧合，還要看老人家是否認可喝茶之人的知茶、識茶、愛茶、悟茶，是否認可喝茶之人的為人行事。否則，即使兒子親求，身為「山野之民」，長相和脾性也不失為「山野之民」的黃賢義老人也不會入茶窖取出一泡茶的。

　　無論是茶湯、茶色，還是茶香、茶味，亦或茶韻、茶意，「老壽星」岩茶給我的整體感覺是內斂沉穩的從容、閱遍人世的寧靜和化剛烈為柔美的安詳。

　　孔子云：「三十而立，四十不惑，五十知天命，六十耳順，七十從心所欲，不踰矩。」每一年齡階段有著每一年齡階段的權利和責任，每一年齡階段有著每一年齡階段的生活和生活方式，「老壽星」岩茶如同一位智者，昭示著老年人的生活應有的從容、寧靜和安詳，如同纍纍秋實坦然笑對來年的春花。

走馬樓・老樅

　　2016 年 7 月 15 日下午，開喝武夷山北岩茶業的走馬樓老樅。北岩茶業的掌門人為中國國家非物質文化遺產項目之武夷岩茶製作工藝第一批（共十人）市級傳承人之一吳宗燕先生，所以，這款「走馬樓老樅」也可謂是非遺傳承人茶。

　　「走馬樓老樅」屬北岩茶業生產的「北岩茗香」系列，而我們當日喝的「走馬樓老樅」，又為吳宗燕先生手書簽名款，更為珍稀。茶罐上標明的生產日期為 2015 年 2 月 23 日。按武夷岩茶採摘製作的一般規律，當年 5 月至 6 月初為採摘、製作期，製作完成後封存（俗話稱為「退火」），10 月至 11 月左右可以開喝。為更好的突顯茶的特質，也有不少製茶人在半年或一年後才開封的。由此私下推論，這一「生產日期」也許是裝罐日期，而製茶日期當是在 2014 年。

　　因我僅得這一罐（50 克），故一次只取武夷岩茶沖泡最少所需的 6 克，以 6 克杯（蓋杯）沖泡，兩人品之。

　　這走馬樓老樅的乾香是略帶甜味的乾野花雜花的花香，條索緊實，褐色中隱現墨綠。茶的湯色則是較深的棕黃色，如深秋初冬暮色漸合中的夕陽殘照，溫暖而帶著閱盡人世的滄桑，且由始至終湯色如初。湯味無武夷岩茶常有的澀味，故亦無由澀轉化的回甘；湯感綿醇、滑潤而飽滿，微啜一口，茶味立即充盈整個口腔，如凝脂般溫潤柔滑，直到最後，變化不大。

　　沸水入杯，走馬樓老樅並無武夷岩茶常有的那種茶香升騰；茶湯入口，口感驚豔，但無回甘；茶湯迴旋口中，微有一種山中礫石的冷冽之

氣。在我喝過的武夷岩茶老欉中，老欉水仙大多有青苔香、鮮甘味，老欉肉桂有秋蘭香，果甘味。這款走馬樓老欉未標明茶樹品種，我們對茶樹的知識甚少，查看葉片，只覺得這走馬樓老欉非老欉水仙，亦非老欉肉桂，不知為何茶樹品種，但有著別於常見老欉的奇特茶韻。帶著疑問，我們不得不繼續探尋。

　　茶過三巡之後，不知不覺中湯味的礫石氣味中出現了甜瓜的香味，口感也開始轉甜。漸漸的，杯蓋香和掛杯香也轉變成甜瓜香，接著甜蜜的瓜香味成為茶香中的主香，冷冽的礫石味轉而化為清涼的薄荷味和薄荷香。與之相伴隨，茶湯中出現了甜味，在口腔中不斷擴散，最後成為入口即甜。因這款茶無澀味，所以這甜不是由澀轉化的甘 —— 回甘，而甜 —— 並非轉化而來，而是原質的甜。在我們喝過的武夷岩茶中，茶香的主香為甜瓜香的，這是首次；茶湯為原質甜而非回甘的，也為少見，加上茶感如凝脂般綿醇、滑潤和飽滿，走馬樓老欉給了我們一種新、奇、特的體驗和感受。

　　走馬樓老欉的茶氣也是令人在不知不覺中逐漸感知的。其茶氣走的是人體背後脊椎的路線，不經意間，入腹熱茶的茶氣轉到了背後，一股暖意沿脊椎緩慢而上，直達頭頂，整個後背便有一種暖融融的感覺。隨著一盞接一盞熱茶入腹，茶氣經脊椎擴散到全身，在暖暖的甜瓜香中，慢慢的有了一種自己已不屬於自己的輕鬆升騰之感。

　　走馬樓老欉在不經意中慢慢呈現的香味和甜味導引我們靜下心來進行探尋，而漸行漸顯，漸行漸完整的獨特的茶韻導引我們更靜心凝神，期待、品味和感受每一口茶，開始了人與茶之間的對話和交流。

　　這一「靜」不是南北朝時期南朝梁國詩人王籍在〈入若耶溪〉中所繪：「艅艎何泛泛，空水共悠悠。明霞生遠軸，陽景逐回流。蟬噪林逾

靜，鳥鳴山更幽。此地動歸念，長年悲遠遊」之境靜；不是唐代詩人王維〈山居秋暝〉所云：「空山新雨後，天氣晚來秋。明月松間照，清泉石上流。竹喧歸浣女，蓮動下漁舟。隨意春芳歇，王孫自可留」的鬧中見靜、物喧我靜，而是魏晉時期東晉詩人陶淵明〈飲酒詩〉（二十首之五）中所現：「結廬在人境，而無車馬喧。問君何能爾？心遠地自偏。採菊東籬下，悠然見南山。山氣日夕佳，飛鳥相與還。此中有真意，欲辯已無言」的心靜，以及出心靜帶來的意靜；是唐代詩人賈島〈尋隱者不遇〉：「松下問童子，言師採藥去。只在此山中，雲深不知處」所傳遞的靜中見靜，物我皆靜。仕這一片靜煮中，飲者進入了茶的世界，茶進入了飲者的世界，而在相互交融中，茶得以內化為飲者的生活理念和生活方式。

　　由此，喝茶具有了禪思的內涵和意義，而日積月累，喝茶也就成為一種坐禪——一種修行的方式。所以，可以說走馬樓老樅是一款具有禪意、發人禪思的武夷岩茶。

50 年陳茶大紅袍

　　友人送來一泡 50 年陳茶大紅袍，用小封扣袋裝著，沒有任何標籤，據說來自武夷農家自藏。因只有一小包八克，很珍貴，我藏之又藏，捨不得喝，但又極想喝，於是，在藏了三個月後，在一個炎夏之日的下午，與丈夫一起開喝。

　　這款茶的茶湯是琥珀色的，有著明豔的金黃光芒，在午後穿過竹林的夕陽光照下一閃一閃，如同美人回眸一笑，眼波橫流。

　　一般武夷山正岩岩茶陳茶的茶香會有草香、花香、果香、木香的逐漸展開和過渡，而這款陳茶直接就是木香，沉沉的原始密林的樹木氣味，喝在口中，有一種行走在遠古森林中的感覺。

　　畢竟是據說已存放了 50 年之久的陳茶，茶湯十分醇厚，茶膠也十分厚重。茶湯入口，如同一塊織錦緞入口，是絲綢般的滑爽加上絲絲金銀線的凹凸，這種絲絲凹凸感，也就是武夷岩茶特有的一種「骨鯁」感吧。唇上沾著茶湯，三秒鐘不說話，嘴唇便膠黏在了一起，分開微有疼痛，看來，這款茶也是一款逼著飲者訴說、交流的茶呢。再看著如美人美目般的湯色，不禁啞然失笑，美人常需要別人誇讚，好茶看來也有這個要求，希望飲者不斷的誇獎。哈哈，看來美人與美茶均屬同類 —— 需要別人按讚誇獎之類！

　　茶剛過三巡，腹中便有了飢餓感，且汗如雨下。這款茶的茶氣也十足，茶韻霸道，兩盞茶入喉，一下子就打通了氣道、血道和脈道，人為之一爽。所謂夏天喝岩茶，如同洗三溫暖；所謂岩茶比濃酒更烈，此為一證！

　　泡了二十幾道水，仍是木香飄飄，終於明白，所謂木香，就是茶樹的木質香。在時間的沉澱中，在大自然的作用下，岩茶乾茶原有的茶樹葉子香慢慢醇化和酶化，轉化成品種茶樹的木質香韻。而這款茶的木香如此綿厚悠長，看來，這一款陳茶的茶青是來自老樹，這款茶品為老茶的陳茶。老茶的陳茶頗為少見，難怪茶氣如此充足！此刻，彷彿一株株古老的茶樹便在眼前出現了。徜徉在這一片古老的茶樹中，感念著歷史的累積，感念著大自然的饋贈⋯⋯

　　在二十幾道水之後，茶香的木質香依舊，且茶葉的植物鮮味顯現了。木質香和茶鮮慢慢融合在一起，這款茶又給人一種全新的、別樣的茶感，陳與新，傳統與現代，過去與今天交匯、融合在一起，我不再是我，他不再是他，人不再是人，茶不再是茶，唯有穿越，唯有穿行⋯⋯一直到第三十五道水，茶味才開始淡化，直到第三十八道水，水味成為主味。

　　就這樣，一泡茶，兩個人，喝了一下午，聊了一下午，直到暮色四合。所謂人生如茶，時光如水，歲月靜好，平安是福，當是如此吧！

瑞泉‧300 年老樅水仙

300 年老樅水仙是武夷山瑞泉茶業的珍品茶，一年只有幾公斤產量，純手工炭焙製作，不外售。只有被瑞泉茶業掌門人認為是懂岩茶、愛岩茶、惜岩茶之人，並有茶緣者，才能有幸喝到一泡。

該 300 年老樅水仙生長在瑞泉茶業自家的山場中，山場為瑞泉茶業所有。據瑞泉茶業掌門人黃聖輝先生介紹，他爺爺說，這茶樹在他爺爺的爺爺時已有 180 多年的歷史，直到今天，當有 300 來年，故稱之為 300 年老樅水仙。

武夷山百年以上的岩茶老茶樹不多，300 年以上的水仙茶樹更罕見。有武夷山製茶人提示我們，該老樅水仙若是成片的，可以確定樹齡不會超過百年。如果是單株生長，樹齡 300 年左右的也有可能。為此，茶友特地在黃聖輝先生的陪同下前去探望。那天剛好下雨，沿著崎嶇不平的小路，踏著高高低低的山石，穿過溼霧濛濛的樹林，越過彎彎曲曲的小溪，在武夷岩茶核心產區「三坑兩澗」的流香澗和悟源澗之間，在踩著鵝卵石過小溪時不幸被青苔滑倒又萬幸的只是劃破衣服溼了褲子後，茶友終於看到一株，僅僅一株，長滿青苔、高大粗壯的老樅水仙茶樹！這

株老茶樹下，先人們為保護樹根，砌著石板，從石板的樣式、砌法及石板上風吹雨打的痕跡看，該石板至少有 100 多年的歷史，加上對樹齡的估測，可以說，這株老欉水仙茶樹有 300 年左右樹齡的說法有較高的可信度。

　　我是在 2014 年 12 月第一次喝到 2013 年製的瑞泉 300 年老欉水仙的。醒茶時的「嗆啷、嗆啷」聲帶有金石之聲，似乎蓋杯之中已成金戈鐵馬的古戰場；開蓋，乾香是深沉的木香加秋野日照下的花香。頭一、二道水，杯蓋香和茶湯香是淡淡的沉香，這是我在至今所喝過的武夷岩茶中品到的獨一無二的茶香，而杯底香是糯米米湯的香味。從第三道水開始，杯蓋香和茶湯香轉為老欉水仙常有的青苔香，並逐漸顯化，杯底香也隨之轉為蘭花香，那種山中春蘭的幽香，漸行漸顯。於是，欉香滿口，欉香滿室。最後，青苔香化作棕葉香，與杯底的蘭香一起，沁人心脾。我們是在下午喝的該款茶，到了第二天早上醒來，仍滿口留有 300 年老欉水仙的餘香。古有善歌者歌畢，餘音繞梁，三日不絕，瑞泉 300 年老欉水仙茶香的綿長持續，可與之一比。

　　瑞泉 300 年老欉水仙的湯色是棕黃色，偏黃，一直到茶淡如水，湯色始終如一。那偏黃的棕黃湯色猶如博物館中珍藏的古代善本或孤本書書頁的顏色，讓人有一種擔心一碰就碎，不敢觸碰因而小心翼翼的感覺，棕黃色的湯水乾淨、清澈，溫暖而寧靜的漾在白色的瓷盞中，有一種深深的歷史感：大江東去，浪淘盡，千古風流人物。歷史是滄桑的，但不只有悲涼；月有陰晴圓缺，人有悲歡離合，此事古難全。歷史是變化萬千的，但不只有動盪；鬧哄哄，你方唱罷我登場。歷史充滿鉤心鬥角，但不只有害人之心。讀史使人聰明。而只有聰明到「覺悟」，覺悟到心地清明，方是大聰明的境地吧！

　　該款茶的湯味厚實綿軟，潤澤悠長；內含物質豐富，入口有一種厚實圓潤的飽滿感。用舌頭擊打充滿口中的茶湯，香味、葉片滲出物與水毫不分離，圓融在一起，合成一體。湯味略澀，但這一澀味入口後即化為回甘，加上水仙特有的鮮爽味，所以，茶湯的後味是鮮甘味，而這一鮮甘味又帶有青草的微甜，有點像小時候吃過的玉米穗軸的那種淡而清新的甜。十八道水後，澀味退盡，與青苔香化作棕葉香相伴隨，青草甜也轉為甘蔗甜，直到二十五道水後淡化。捨不得這泡茶的離去，加水再煮，又得兩道棕葉香甘蔗甜茶湯，如是者三，直到味盡才長嘆一聲罷手。

　　武夷岩茶的茶氣就整體而言，有通氣、通血、通經絡之「三通」效果，但各款茶往往各有其效，或各有強弱。而瑞泉300年老樅水仙不僅這三大功效全部具備，且均十分顯著。三道水後，我們開始打嗝，嗝聲不斷，這是氣通了；五道水後，全身開始發熱，儘管窗外寒風陣陣，頭上，然後是身上卻開始出汗；這是血通了；八道水後，有熱感在身上順著經絡流動，這是經絡通了。而與其他能通經絡的武夷岩茶的茶氣走向不同，瑞泉300年老樅水仙茶湯入喉後，一口熱茶形成兩股暖流，一股跟隨下落的茶湯透入脊髓，然後沿督脈而下，到達腰俞後又分別沿兩腿後的經絡，經足三里，到達足底，於是，一股暖流復從雙足底升起，在腰部匯集後上升，腰背部暖意融融；一股在咽喉處上升轉頸椎，然後，沿督脈直上至百會，於是，頭部與頸椎部暖意融融。當身體後背部暖意無限，身上的寒溼之氣便慢慢散去，全身感到十分舒適和通泰。

　　品瑞泉300年老樅水仙，實乃是全方位超級享受與快樂，所謂老而彌堅，所謂日積月累的大自然的精華，由此可見。感謝大自然的饋贈和製茶人的辛勞！懷念這款瑞泉300年老樅水仙！

福州茉莉花茶

　　茉莉花茶無疑是「化腐朽為神奇」的經典案例。而由於這茉莉花茶原本為福州商人利用福州的茉莉花,以自己研發的工藝所製,所以,茉莉花茶以福州茉莉花茶為正宗,福州茉莉花茶的茶感、茶意及茶韻也在所有的茉莉花茶中獨具特色,獨占鰲頭。

　　在「化腐朽為神奇」之後,福州茉莉花茶有過輝煌的「曾經」。從清朝到民國,它是北方的豪門望族,尤其是京城的皇親國戚、前清的遺老遺少們或用於自喝或接待貴客的好茶,被賜美名:香片。在中國的計畫經濟時代,它在奔馳於大江南北的火車上列車員向乘客提供的免費茶中,在企業夏天免費向員工提供的「勞保茶」(勞動保護茶的簡稱,屬於員工享有的企業福利之一)中一枝獨秀,占據壟斷地位。由此,以茉莉花茶為主打產品的福州春倫茶業就成為福建省的重要企業之一,其產值在全中國茶葉行業中名列前茅,是一個不折不扣的明星企業。

　　然而,也正是茉莉花茶是化陳茶為香茶,即使是經過最高等製作工藝的九窨九製,茉莉花香完全消退或遮蔽了陳茶味,就茶坯品質而言,當時的茉莉花茶畢竟仍是陳茶,缺乏綠茶的新茶特有的茶鮮味和茶香味,於是,懂茶的南方人在嘲笑北方人不知品茶時,常以北方人愛喝茉莉花茶為例,說他們是:「只知聞花香,不知茶滋味。」而無論是列車上的免費茶還是工廠裡的勞保茶,也均屬於用於解渴的低階茶,且為計畫經濟體制下的乘客福利或員工福利。福州茉莉花茶原先的出身和定位使其在 1990 年代中國從計畫經濟向市場經濟全面轉型時進入困境,而在之後,隨著人們生活水準的提高,消費觀念和消費行為的變化,更進一

步陷入危機之中。在最困
難的時候，福州的花農紛
紛砍掉多年精心栽培的茉
莉花樹，改種其他經濟作
物；許多生產福州茉莉花
茶的工廠或倒閉或轉產，
連作為茉莉花茶生產龍頭
企業的春倫茶業，其大部
分工廠也停工停產，掌門

人感到前途渺茫，日夜寢食不安。這就是福州茉莉花茶艱難的「昨日」。

　　大約在 2008 年前後，在福州市委、市政府的大力扶持下，在相關部
門的大力協助和直接指導下，福州茉莉花茶生產企業根據市場需求和消
費潮流開始進行新的定位，在傳統工藝的基礎上研發新產品，提高產品
的品質，福州茉莉花茶步入了重創輝煌的「今日」。在春倫茶業的工廠
裡，我親眼見到、親耳聽到福州市委、市政府的領導者和相關專家與春
倫茶業的掌門人一起，一邊喝著春倫茶業新研發的茉莉花茶，一邊討論
如何提高茉莉花茶的品質，使茉莉花茶轉型成為高等茶乃至珍品茶；如
何以質取勝，打開銷路；如何提高福州茉莉花茶的知名度和美譽度。經
過多年努力，如今的福州茉莉花茶不僅已聲名重起，重登大雅之堂，也
名列高等茶之列。更重要的是，新款茶品特有的雅香、冰糖甜感和文人
意境，也吸引了諸多南方愛茶人，成為不少南方茶客口中的好茶。

　　與別的產地的茉莉花茶相比，今天具有原產地標示的福州茉莉花茶
是用新茶嫩葉製作，以福州本地產的茉莉花窨製，窨製工藝一般為五窨
五製。其中，又以明前茶為茶坯、以福州本地茉莉花窨製者為上品。與

昔日的相比，今日的福州茉莉花茶葉片為新茶的一葉一芯（旗槍）或兩葉一芯（鳳翅），葉片色因窨製而青綠帶淺黃；茶水色如春波蕩漾，帶著春江水暖鶯飛草長的詩意；茶香是宜人的茉莉花香，雅麗而不豔俗，呈現出一派文人的溫文爾雅；茶味鮮甜，那種鮮是植物清淡的鮮，那種甜是冰糖純而微涼的清甜，回味悠長。由此，今天的福州茉莉花茶可謂是一款文人茶或書房茶，從市井的嘈雜中重新回到精緻文雅中，為筆墨紙硯這傳統的文房四寶中又添一寶，形成今天的文房五寶──筆、墨、紙、硯、福州茉莉花茶。而喝了今日的福州茉莉花茶中的珍品，會進一步理解什麼叫作「簡單的奢華」，什麼叫作「低調的高貴」。

福州茉莉花茶在今天重現輝煌，與福州市委、市政府及相關部門的扶持、指導和協助密不可分。透過相關單位申報地理標示、產業聯盟、品牌運作、產品升級等諸多方面與企業的共同努力，福州茉莉花茶才一步步擺脫危機、走出困境，在茶領域風光再現，而福州也被公認為世界茉莉花茶之鄉，福州茉莉花茶成為茉莉花茶中的珍品及茶中之佳品。

政府的功能與作用是當今中國理論界討論的一大焦點議題。事實顯示，在現代社會，企業的發展，行業的振興，直到社會的良性運行，何嘗不是「政府不是萬能的，但沒有政府卻是萬萬不能的」？期待在政府的繼續支持下，福州茉莉花茶從重現輝煌的今天，繼續前行，開創更燦爛的明天。

酥油茶

　　酥油茶是由茶湯沖入從牛奶中提煉的酥油並攪拌成一體而成的一種茶飲品。它是藏族地區日常生活中不可或缺的飲品，其茶有增加身體熱量、提高身體機能、消食醒腦的功效。2007 年我首次去西藏近 20 天，無明顯的缺氧現象，反而回杭州後近一個星期處於醉氧狀態。據說，這與在西藏時每天喝一碗酥油茶，使我迅速適應了高原缺氧環境不無關聯。

　　最早聽到「酥油茶」一詞，是在小學四年級。記得那時聽到了一首名叫《心中的歌兒獻給金珠瑪》的歌，歌中唱道：「不敬青稞酒，不打酥油茶，也不獻哈達，唱上一支心中的歌兒，獻給親人金珠瑪（金珠瑪：藏語意為拯救苦難的菩薩兵）。」於是，青稞酒和酥油茶就帶著一種神祕感存進了腦海中，直到 2007 年，《浙江學刊》副主編任宜敏先生帶領我們去拉薩，參加色拉寺傳統的千僧大法會，進行民俗考察，我才品嘗到正宗的酥油茶，解開了兒時的謎團，而酥油茶的茶香和茶味從此也一直在我的記憶中飛揚。

　　記憶最深的是在大昭寺邊一個類似漢族速食店的簡餐店裡喝的酥油茶。那天，忘了是什麼原因，只有我和《浙江學刊》的年輕編輯王莉一起參觀了大昭寺。從大昭寺出來已是中午，我倆決定要吃最普通藏民的餐食。於是，當我們在大昭寺邊上看到一家只有二十幾平方公尺大小的平房、從窗戶中可望見穿著普通的藏民幾乎滿座，且門口不斷進出穿著普通的藏民的簡餐店時，就掀簾而進了。這簡餐店確實很簡陋，餐桌是木製的長條桌，凳子是木製的長條凳，進門幾步就是一個小小的木製收銀臺，收銀員身後的牆壁上掛著一塊小黑板，上面用粉筆寫著兩個簡餐

餐名、甜鹹兩種酥油茶茶名和價格，簡餐是人民幣 15 元一份，酥油茶是人民幣 7 元一瓶。我一見「酥油茶」三字眼睛就亮了，開口就先點了酥油茶，原來還想甜鹹兩種都要，後聽說這「一瓶」是熱水瓶的「一瓶」，要兩瓶的話肯定喝不完，只得選了覺得可能會更好喝的甜酥油茶。而忘了另一款簡餐是什麼，我們接著點的是馬鈴薯牛肉飯。端著速食盤，拎著熱水瓶，我們找了一個靠窗口的座位坐下，四周都是藏民，迎接我們的是好奇和疑惑的目光。心中並無不適，想想如果兩個藏族婦女身穿藏服，在普通漢族人用餐的小餐館裡，吃漢族人喜愛的食物，也難免會被周圍漢族人們所好奇和疑惑吧！好奇和疑惑原本就是人類的共性。馬鈴薯牛肉飯很好吃，因為馬鈴薯和牛肉都比在城市的菜場中買的香很多，是小時候吃過的馬鈴薯和牛肉的味道，燒得也很入味，牛肉酥而馬鈴薯糯，三兩下，我們很快樂的吃完了飯，開始喝酥油茶。當我拿起熱水瓶時，忽然覺得一道擔心的目光從左邊鄰桌射來。抬眼一看，原來是位藏族老人正擔心的看著我們，而坐在他對面的兩個七、八歲的小朋友，好像是他的孫子，也滿眼擔慮的望著我們。我心中一愣，不知這爺孫仨擔心的是什麼，想想應無什麼大礙，便朝他們微微一笑，轉頭倒了兩碗，與王莉兩人一人一碗喝了起來。這甜酥油茶很可口，奶香純正濃郁，茶葉清香，一碗入腹，我倆不約而同的笑了起來，連連點頭說「好喝，好喝！」剛要倒第二碗，忽然發現鄰桌的爺孫仨也開心的笑了起來，笑得那樣純真，那樣燦爛。原來他們是擔心我們不喜歡這酥油茶呢！望著他們，我們又笑了起來，與他們的笑容聚合到了一起。倒了第三碗後，我把熱水瓶伸向了他們，請他們共飲。在略作推辭後，他們接受了，並在我們喝完第三碗後，將他們的熱水瓶伸向了我們，我們也接受了。他們點的是鹹酥油茶，鹹酥油茶將牛奶的鮮味和茶的鮮味突顯

出來，形成一種獨特的鹹鮮味，也很可口。相比之下，如果說甜酥油茶類似下午茶，給人一種閒適感的話，那麼，鹹酥油茶就類似正餐，飲後有一種飽腹感。就在這你來我往的倒酥油茶中，我們吃光了午餐。在互道「扎西德勒」（藏語：吉祥如意）後，爺孫仨先我們而去，而後接連幾天，我都融化在那純真燦爛的笑容中。不知是因為第一次喝酥油茶，還是這第一次喝酥油茶的經歷十分美好，亦或這簡餐店的酥油茶有著獨門妙法，總之，之後我在其他地方，其他餐館，即使是標有星級的藏族特色大飯店中，再也沒喝到過這麼美味可口的酥油茶了。這簡餐店的酥油茶，與那爺孫仨以及他們純真燦爛的笑容一起，只能在我心中永作追憶了。

　　我是在中國文革期間上的國中，學工、學農、學軍是我們學習的重要組成部分，而到西湖區所屬的靈隱大隊、龍井村等產茶地採茶，就是學農的主要內容。我們在春天採過不能超過半寸的明前茶。據說那是禮品茶，炒製後專送來自柬埔寨的西哈努克親王的。我們也在秋天採過將當年的新葉與隔年的老葉一併採下的秋茶。據說，那是要製作成茶磚，運到西藏給藏族同胞的。茶農告訴我們，磚茶是要煮的，所以，不能用嫩葉新芽，一定要老一點的茶葉才能煮出茶味。而磚茶煮成的茶湯沖入從牛奶中提煉的酥油，攪拌均勻後，就是酥油茶。於是，神祕的酥油茶在我的手中就有了真實感，我採下的茶葉就在我的想像中飄落到我想像中的藏族阿媽的煮茶壺裡，煮成茶湯與我想像中的潔白的酥油（後來，我才知道酥油實際上是淡黃色的）攪拌在一起，成為一碗香噴噴的酥油茶。在三十餘年後的 2007 年，當我在拉薩大昭寺旁的一個簡餐店裡喝上了人生第一碗真正的酥油茶時，我想起了少年時的這段經歷，忽然間就有了一種命定的茶緣與茶緣的命定的感悟 —— 我的生命注定要與酥油茶

結下不解之緣，而這與酥油茶的不解之緣也必定在我的生活中產生深刻的影響，使我邁上新的人生之旅。事實也確實如此。正是在參加了千僧大法會，對藏民進行了民俗考察後，我建樹了「各盡其美，方成大美」的理念，心中少了許多糾結，腦中少了許多困惑，生活中增添了更多的快樂。

細想起來，就酥油茶本身而言，植物之物（茶）與動物之物（酥油）的結合，素食之物（茶）與葷食之物（酥油）的結合，東南方之物（杭州的茶）與西北方之物（西藏的酥油）的結合又何嘗不是一種美緣的相遇和相融？我喝過一款薰衣草烏龍茶。薰衣草茶是我喜愛的一款花茶，烏龍茶也是我所喜歡的，但這兩種美茶合在一起，不僅茶香味十分怪異，茶湯也極不順口，這款茶以特有的怪異和難喝留在我的記憶中。可見，兩美有時並不能融合在一起成為一種新美，這就叫作美美難與共，美美難相容吧！而在諸多的兩美難以共成一美時，茶與酥油這兩美卻跨越了植物與動物的界線，打破了素食與葷食的疆域，穿過了東南與西北，千里迢迢相遇並相融成一體，美美與共，成為一種新美。在冥冥之中，想來真的有一種叫作「緣」的元素，而美美與共的「美緣」的擁有或獲得當是歷經艱辛，穿越人生旅途，「千年等一回」或萬千次回首尋覓，驀然方見的吧！

與茶之美緣來之不易，與大自然之美緣、與人之美緣亦是如此。一切美緣均來之不易，自當珍惜再珍惜。

武夷岩茶之泡茶技與道

　　此間的技，指的是技法 —— 技巧與方法；此間的道，指的是義理 —— 意義與道理。武夷岩茶的多樣性和茶湯的多變性，決定了泡武夷岩茶技巧與方法的複雜性，而當這一「技」的複雜性，與我們所理解的茶的意義與茶告訴我們的道理相結合時，岩茶的「道」也就具有了豐富性和深邃性。所以，喝武夷岩茶，必須關注泡武夷岩茶的技與道，並在與武夷岩茶的交流中，不斷的認識、理解和領悟武夷岩茶之「技」與「道」的博大精深。而也正是出於這種需求，與綠茶、黃茶、白茶、紅茶、黑茶等不同，武夷岩茶的泡茶者，即使是茶館中的泡茶服務生，與飲者一起對岩茶的每一道茶湯進行品嘗是必不可少的。唯有如此，泡茶者才能掌握合適的水量、時間和方法，從而泡出該泡茶最佳的茶湯。武夷山的岩茶製茶人有所謂「看天做青（茶青），看青做茶」的製茶之法，與之相對應，我將武夷岩茶的泡茶之法總結為：「看茶水肉，辨味出湯」，而內蘊於這「法」及由這「法」引導而來的，就是「道」。我將其概括為：「以茶知理，由茶明道。」

　　以程序按次序排列，我認為，武夷岩茶泡茶的技與道如下。

◆ 探茶

　　將適量乾茶置入茶則中，以眼觀之，以鼻嗅之，在與茶的初識中，以觀與嗅了解乾茶透露的資訊，探尋這泡茶的個性與特徵，與這泡茶初步建立交流關係。

◆ 醒茶

　　將茶則中的乾茶倒入已預熱的蓋杯（或壺。用蓋杯或茶壺均可泡岩茶。為簡潔起見，正文均用蓋杯論之，實則包括了茶壺。）中，蓋上杯蓋，並用手指按緊，雙手握住蓋杯上下左右搖晃，讓茶葉與熱杯壁充分接觸，使茶葉內含的各種元素分子充分活動和活躍，得以在沸水中釋放。並且，邊搖晃邊傾聽茶葉與杯壁碰撞時發出的聲音，以感覺茶之音樂。十幾秒鐘後，停止搖晃，揭開杯蓋，再次聞茶香，不同的品種，不同的產地與山場，不同的氣候，不同製作工藝等所生產的岩茶有不同的聲音和香氣，如肉桂之聲是「噹啷噹啷」，香氣是濃郁的桂皮香。其中，又以傳統手工工藝製作的牛欄坑肉桂的聲音最硬，香氣最濃，有霸氣感；水仙之聲是「嗆啷嗆啷」，香氣是悠長的蘭花香。其中又以傳統手工工藝製作的慧苑坑水仙的聲音最柔，香氣是軟而雅。如同唱歌有獨唱、重唱、單聲部齊唱和多聲部合唱一樣，岩茶也會因杯中茶葉的或同一因素的單品種或不同因素（如產地）的單品種，或不同品種拼配而發出不同的聲音，散發不同的香氣，形成各自的茶之樂曲和香型。也如同獨唱、重唱、齊唱、合唱各有其美一樣。單品和拼配合適的岩茶也是各有其妙樂與妙香的。而也正是在醒茶過程中，飲者可以學習如何靜心淨思，如何傾聽，如何辨味，以及如何在傾聽和辨識中，了解他人和世間萬物。

◆ 潤茶

　　在過去，因茶農的家庭工廠式生產茶葉的生產環境良莠不一，有的茶葉在生產過程中的衛生環境較差，有的製茶人的衛生意識較弱，所以，泡岩茶有一道「洗茶」的程序 —— 用沸水洗去茶葉的浮塵炭灰

後，再注入沸水泡出茶湯飲之。但現在，企業化生產中生產環境和衛生條件都有了極大的改善，製茶人大多也有較強的衛生意識，加上原本「洗茶」也有浸潤乾茶，以利出湯的功能，所以，我將「洗茶」改為「潤茶」。具體而言，醒茶後，將沸水沿蓋杯壁以畫圈的方式慢慢注入蓋杯中至九分滿，用杯蓋撇去浮起的碎末，三秒鐘乾茶有所潤澤後倒出茶湯。在水肉過程中，隨著葉片潤水後的不同時間、不同程度的展開，當還略有硬度的葉片碰到杯壁時，靜下心來，會聽到輕微的或「錚」或「叮」或「鐺」的不同聲響，將這些起彼伏聲音連起來，就是一曲與乾茶茶樂不同的另一茶樂，讓飲茶者進入又一重茶的世界。潤茶後得到的茶湯稱為「頭道茶」。我將頭道茶馬上品飲之，稱為「相見歡」——與茶相見歡，與茶友相見歡，與泡茶人相見歡，與喝茶之地相見歡，一種中國傳統文化精神在此得以呈現。將頭道茶湯存之，待證茶後品飲，稱之「再回首」——回過頭來再與記憶中喝過的各道茶湯進行比較式的鑑賞，與茶底進行對應式的論證，人文式的個人體驗與科學式的實證研究，就如此完美的集中於一葉葉岩茶上。

　　一般的武夷岩茶可出湯七、八道（包括頭道茶）。以八道論，就泡茶的「技」與「道」而言，其中的前三道為「沖茶」，意在以水的衝力讓茶更迅速和廣泛的釋放內在的色香味元素，讓飲者得以認識本泡茶，並在認識中加以體會和品味；後五道為「浸茶」，意在以水的張力讓茶更全面和深入的釋放內在的各種元素，讓飲者得以進一步了解此泡茶，並在了解中加以鑑定和欣賞。對於可出湯七、八次以上的高品質岩茶而言，主要是透過增加浸泡次數，延長浸泡時間，直到煮泡來增添出湯次數的。那些頂級的武夷岩茶出湯十幾道後還能煮泡二、三次，煮出的茶湯雖岩韻已薄淡，但會新生長出一種竹箬或竹葉或棕葉等的清香，湯味

也轉為甘蔗或其他植物性的清甜。這就是民間所說的「好茶不怕煮」。以下按出湯次序，對「沖茶」和「浸茶」作進一步解釋。

◆ 沖茶・沿邊緩沖

沿蓋杯杯壁，以適當的高度，將沸水緩慢注入，以水的衝力，使處於蓋杯邊緣和中間的茶葉條索隨水流進行交換，讓茶葉在橫平面進一步得以潤澤。水至七、八分滿時停止水肉，蓋上杯蓋，出湯，請飲者第一次觀、聞、品。出湯時，由於岩茶品種和製作工藝等的不同，湯面或多或少會有一些以皂素為主要成分的泡沫。皂素是岩茶內在物質中有益人體健康的一種元素，也是岩茶對人體健康性的一個組成部分。因此，不必撇除。當然，如這一茶沫中茶屑較多，為了茶湯的清爽與乾淨，就不得不忍痛割愛，加以撇清了。

◆ 沖茶・中心直沖

在適當的高度，對著蓋杯中心的茶葉條索直接注入沸水，以較大的衝力，使處於蓋杯上層和下層的茶葉條索隨水流進行交換，讓茶葉在立體面進一步得以潤澤。水至七、八分滿時停止水肉，蓋上杯蓋，三秒鐘後出湯，請飲者第二次觀、聞、品。

◆ 沖茶・中間帶直沖

在適當的高度，在蓋杯邊緣與中心的中間帶畫圈直接注入沸水，使處於邊緣與中心、上層與下層的茶葉（條索與已展開的葉片）隨水流全方位的進行交換，促進所有的茶葉條索展開和條索全部展開成葉片，讓武夷岩茶中易揮發物質的釋放達到全面。水至十、八分時停止水肉，蓋

上杯蓋，五秒鐘後出湯，請飲者第三次觀、聞、品，並請飲者說茶——談自己的感受與體會。武夷岩茶的品評強調的是茶過三道水後才言說。一方面，武夷岩茶在第三道水後內在物質元素才能全面釋放，另一方面，武夷岩茶的品評更注重飲者對所飲之茶的認識、感受、體會及其過程。所以，在飲武夷岩茶的頭兩道茶的品飲，常飲者大多不會多加言說，以觀、聞、品為主，飲過第三道茶後，他們才會言說或評論。

◆ 浸茶・快浸

沿蓋杯杯壁緩緩注入沸水，以水的張力，使處於邊緣的茶葉葉片得以更多的浸泡，更深入的釋放內在物質。水至六、七分滿時停止水肉，蓋上杯蓋，八秒鐘後出湯，請飲者邊觀、聞、品，邊與前三道茶及其他茶品進行比較，對本泡茶進行初步的鑑別與欣賞。一般而言，非正岩岩茶，尤其是外山茶，第四道茶湯與前三道茶湯之間會有很大落差，我將之稱為「跳水」，而正岩岩茶的茶韻的持久、茶味的穩定，茶香的悠長，茶色的持穩也就在這比較中突顯出來，成為飲者的欣賞點。

◆ 浸茶・緩浸

以適當的高度，在蓋杯的茶中心處緩慢注入沸水，使處於中心的茶葉葉片得以更多的浸泡，更深入的釋放內在物質。水至六、七分滿時停止水肉，蓋上杯蓋，十二秒鐘後出湯，請飲者觀、聞、品後，根據自己對該泡茶及該道茶湯傳遞的資訊（即茶說）的認識、感知和體會，透過比較，對該泡茶的個性及特徵進行探討和欣賞（即說茶）。由於茶內在物質不斷持續的釋放，有經驗的飲者透過品味和鑑別，也能從這道茶湯

中辨識該泡茶是單茶品，還是拼配茶品，以及拼配的具體茶品名稱；乃至這泡茶製作工藝、製作時的氣候、茶青產區等。

◆ 浸茶·慢浸

　　以適當的高度，在蓋杯的邊緣和中心的中間帶慢慢注入沸水，使處於中間的茶葉葉片得以更多的浸泡，並更深入的釋放內在物質。水至五、六分滿時停止水肉，蓋上杯蓋，十八秒鐘後出湯，請飲者在觀、聞、品後，進一步根據茶說來說茶。

◆ 浸茶·強浸

　　以適當的高度，順著蓋杯中的茶邊緣至茶中間再至茶中心，再由茶中心至茶中間再至茶邊緣的次序極緩慢的畫圈注入沸水，使杯中所有的茶葉葉片都得到充分的浸泡，全面釋放內在物質。水至五、六分滿時停止水肉，蓋上杯蓋。二十五秒鐘後出湯，請飲者做最後的觀、聞、品。此時除被焙得失去活性而僵硬的茶葉或因蓋杯過小被禁錮了的茶葉外，杯中所有的茶葉基本上都得以完全展開，內在物質基本上都得以釋放，飲者的品嘗告一段落。由此，可以更準確的進行鑑別、評說和欣賞。

　　品茶結束後，從更好的認茶、識茶、知茶、品茶、悟茶出發，可以有一道「證茶」的程序。即透過考察、求證茶底 —— 泡過的茶葉，對相關的認知、感受、體會、感悟等進行論證。這一論證又往往包括了兩個層面，一是證實 —— 證明相關認知、感受、體會、感悟的真實性：真實的存在和存在的真實；另一是證偽 —— 證明相關認知、感受、體會、感悟的虛假性：虛假的存在和存在的虛假。而無論是證實還是證偽，都能

讓飲者長知識、增見識、添經驗，也是一個很有趣和很有益的過程。

　　具體而言，證茶的程序如下。

◆ 長坐杯

　　將蓋杯中泡過的茶再注入八、九分滿的沸水，蓋上杯蓋，三至五分鐘後出湯，飲之，然後討論該泡茶的品種、產地、工藝及特徵等，並加以證明。因浸泡時間越長，越能讓茶葉深層的內在物質（包括原生態的內在物質和工藝形成的內在物質）充分釋放，所以，這長坐杯，也是最能考驗一泡茶品質的「惡招」，故岩茶界稱之為「惡泡」。一般而言，惡泡後的岩茶茶湯高低良莠立見，涇渭分明。

◆ 看茶底

　　將泡過的茶葉葉片置於茶盤中，觀察它的葉片特徵、茶品構成、相關工藝等，求證由此形成的該泡茶的個性與特徵，以及帶給飲者的感受。證茶過程是一個飲者更認真的、更全面深入的傾聽茶葉自己說，而非製茶人乃至茶商說的過程，而也只有不斷透過這一聽茶自己說的過程，我們才能逐步逐步的真正認識茶、知曉茶、懂得茶，才能開始說茶，直至悟茶。

　　再次說明，以上說的用蓋杯泡武夷岩茶的技與道，用茶壺泡亦可如此。只是為行文方便，才以蓋杯通稱之。

　　基於社會學學者的研究慣性，考慮到內容的易讀性和易操作性，將上述泡岩茶的技與道作表如下。

次序	程序名稱	出湯排序	技（技巧與方法）	道（意義與道理）
1	探茶		用眼觀、鼻嗅探察該泡茶的相關資訊	初步認識該泡茶的個性和特徵，與之建立初步交流關係
2	醒茶		將茶則中的茶倒入已預熱的蓋杯中加以搖晃	使茶中元素分子充分活躍，得以在沸水中釋放。聽茶音、聞茶香、觀茶色，進一步了解該泡茶的個性和特徵。學習傾聽，學習辨識和了解，學習或／和達到靜心淨思
3	潤茶	1	沿蓋杯邊內壁畫圈緩慢注入沸水，至九分滿，蓋上杯蓋，二秒鐘後出湯。茶沫中如有茶屑，可撇去茶屑後，保留茶湯	浸潤乾茶條索；傾聽乾茶的水中之音；從茶湯的色、香、味中認識該泡茶。該道茶湯出湯後即喝，名為「相見歡」，存之最後喝，名為「再回首」
4	沖茶	2	沿杯邊緩沖：在適當的高度，沿蓋杯內壁注入沸水，使邊緣與中心的茶隨水流交換，水至七、八分滿時停止注水，蓋上杯蓋，三秒鐘後出湯	以水的衝力促使茶條索展開，激發茶葉表層的易揮發物，使之得以最佳揮發；催發茶葉深層的不易揮發元素，使之開始活躍，最終使本泡茶的色、香、味達到最佳，讓飲者能更好的品味和體會到本泡茶的茶韻和茶意
5		3	中心直沖：在適當的高度，對茶中心注入沸水，使乾茶條索隨水流上下交換，水至七、八分滿時停止注水，蓋上杯蓋，五秒鐘後出湯	
6		4	中間直沖：在適當的高度，在杯邊緣和中心的中間處畫圈注入沸水，使茶葉全方位隨水流交換。水至七、八分滿時停止注水，蓋上杯蓋，八秒鐘後出湯	

次序	程序名稱	出湯排序	技（技巧與方法）	道（意義與道理）
7	浸茶	5	快浸：在適當的高度，沿蓋杯邊內壁緩緩注入沸水，待水至六、七分滿停止注水。蓋上杯蓋，八秒鐘後出湯	以水的張力使茶葉全方位、全面深入的釋放深層元素，讓本泡茶的內在物質得以充分發揮，使茶湯更具個性特徵，飲者能更好的進行品鑑和欣賞
8		6	緩浸：在適當的高度，對著茶中心緩慢注入沸水，待水至六、七分滿停止注水，蓋上杯蓋，十二秒鐘後出湯	
9		7	慢浸：在適當的高度，對著茶邊緣和中心之間的中間處緩慢注入沸水，待水至六、七分滿停止注水。蓋上杯蓋，十八秒鐘後出湯	
10		8	強浸：在適當的高度，按邊緣—中間—中心畫圈兩次緩慢注入沸水，水至五、六分滿停止注水。蓋上杯蓋，二十五秒鐘後出湯	
11	證茶	9	長坐杯：將杯中的茶底再注入沸水，至七、八分滿時停止注水。蓋上杯蓋，三至五分鐘後出湯	透過對茶底（殘茶）的茶湯和葉片的觀察、討論和論證，對該泡茶的品種、工藝、產地以及個性和特徵等進行證實和證偽，以更多的增長相關見識、知識和經驗，更準確和客觀的識茶、知茶、懂茶，更深入和深刻的說茶、思茶和悟茶
12			看茶底：將泡過的殘茶倒入茶盤中觀察	

　　須說明的是，此文中的「技」與「道」是我個人的心得體會，而除「醒茶」外，其他的命名也是我個人所思的結果，並非來自武夷岩茶界的命名。在此獻醜，期待各位茶友的指正。

在武夷岩茶製作工藝傳承人處喝岩茶

2012 年元旦，我去武夷山喝岩茶。由友人帶領，有幸到了幾位中國國家級非遺項目之武夷岩茶製作工藝傳承人那裡，喝到了他們製作乃至親手沖泡的岩茶，深感人生之大幸！

目前中國武夷岩茶製作工藝非遺項目之國家級傳承人共兩位：陳德華和葉啟桐。我們第一天去的是陳德華先生的大師工作室。這一大師工作室的客廳是茶室式客廳，有著文人的優雅，牆上博古架中陳列著陳先生的公司製作的各種岩茶，秀麗的泡茶小妹坐在茶海前替我們泡茶，請我們品飲陳先生親手製作的多款岩茶。這些茶中，我印象最深的是一款香如鐵觀音，但茶湯比鐵觀音淳厚的岩茶。陳先生說，這是他以中輕火焙火方法創製的品種大紅袍（即大紅袍品種單品種茶），目的是將大紅袍這一岩茶品種的茶香充分的顯現出來，但這款茶還在完善中，尚未取名。他還對相關製作技藝、手法等進行了講解。我們進一步請教並一起討論了岩茶的岩骨與花香之間的關係，以及對岩茶特徵的界定，有一種學術探究的感覺。而在工作室外的茶園裡，我們看到了一些嫁接、扦插、種植的岩茶品種，陳先生說，這是他正在培育的新品種。在陳先生處喝茶，感受最深的研討性，他的茶也有一種科學探討的含義。這是一位致力品種鑽研的製茶人，所以，我類型化的將他稱之為：岩茶研究者。

第二天，我們去了葉啟桐先生處。據說，在武夷岩茶製作工藝非遺傳承人中，葉先生是唯一沒有自己公司或工廠者，我們到了葉先生弟子季素英女士的茶廠中，在她工廠廠房會議室般的茶室裡，我們喝到了由葉先生指導、監製並親手沖泡的矮腳烏龍岩茶。矮腳烏龍岩茶是季素英

為董事長的其云茶業生產的一款主力產品，與建陽、建甌一帶出產的茶地矮腳烏龍和其他廠家的矮腳烏龍岩茶不同，這款矮腳烏龍岩茶花香濃郁且穩重不輕飄，茶湯醇厚而潤滑，回甘迅速，作為一款小品種岩茶，別有茶韻。武夷山製茶人常說的一句話是：自己做的茶，自己最知它的茶性，所以，最好是自己泡，才能充分展現茶的特色。喝著葉先生親自製作的、親手泡的矮腳烏龍岩茶，我迅速的認識了這一茶品種的基本特徵，可見引路人之重要！

知曉了我們想體驗一下武夷岩茶的製作後，葉先生馬上挽起衣袖，帶著我們一道工序、一道工序的製作，一邊親自動手示範，指導我們如何以腰帶動手臂搖青，如何在炒青中用力，但不被火熱的鐵鍋燙傷手掌，如何用巧勁揉青，如何用炭灰蓋住炭火焙茶，看著他嫻熟的手法，準確的講解示範，靈巧的動作，我不由的讚嘆：一流老師傅！由此也確信，他做的茶一定是色、香、味俱佳的好茶。這是一位講究做工技法的製茶人，通身洋溢著精工細作、精益求精的工匠精神，所以，我類型化的將他稱之為：製茶老師傅。

中國國家級非物質文化遺產項目之武夷岩茶製作工藝武夷山市市級傳承人目前共有兩批十六人。其中，第一批（10 人）為：王順明、劉寶順、劉峰、王國興、吳宗燕、游玉瓊、劉國英、黃聖亮、陳孝文、蘇炳溪。第二批（共 6 人）為：劉安興，蘇德發、周啟富、占仕權、劉德喜、張回春（以上第一批和第二批排名均不分先後）。第二批市級傳承人是 2015 年產生的，所以，2012 年元旦我第一次專程去武夷山喝岩茶時，友人帶我們去的都是第一批市級傳承人處。

記得到劉寶順先生家喝茶時是晚上。劉先生家大大的客廳中一半放著鋤頭、竹簍、竹籃、斗笠之類的農具，一半放著木製的舊式傳統圈椅

和茶几。走上躍層，是一張中國式的長條茶桌和茶椅，牆上掛著水墨國
畫和書法條幅，十分傳統。坐下後，劉先生拿出兩泡自產的肉桂，說明
一泡是普通的，一泡是高級的，然後動手開泡。劉寶順先生的肉桂湯色
是溫暖的棕黃色；湯香是肉桂典型的銳香（桂皮香）後轉蘭花香再轉牛
奶香，且始終帶有一些木炭的炭香味；湯味醇厚，骨感強烈，滿口回甘，
茶韻穩重而悠長。兩泡茶飲畢，在沒有暖氣的寒冬夜晚武夷山的陰冷
中，渾身熱氣升騰，鼻翼微汗滲出。於是，愜意的我們還想品嘗劉先生
的其他品種岩茶，但劉先生抱歉然而十分明確的說：我只有這款肉桂，
沒有其他品種。友人趕緊證明說，劉先生確實只生產肉桂岩茶，而他的
肉桂岩茶堅持以傳統工藝製作，強調炭焙慢燉，所以，每年的產品基本
都被日本茶商批量買走。很佩服劉先生對傳統工藝的堅守，也很感嘆在
劉先生身上感受到的在今天商業化的浪潮中已日見稀缺的淳樸、實在、
厚道的中國傳統農民精神。望著他，我腦中類型化的浮現出兩個字：
茶農。

　　告別了劉寶順先生，友人帶我們去的下一家是劉國英先生的茶廠。
進入茶廠的茶室，可見牆上掛著的介紹劉先生的企業成長、發展和成就
的展示圖和照片，使人馬上對企業及其產品有所了解。在茶椅上坐定
後，劉先生親自泡了一泡茶，待大家飲畢，問大家的感受。聽到眾人對
該茶的評價均不高，劉先生便轉身進了右後方的一個小房間，拿出了三
泡茶：識我、知我、珍我。這三泡茶是劉先生製作的系列茶，茶青為肉
桂，高焙火，當年茶（上一年五月份生產，貯存期不到一年的茶）；「知
我」、「識我」的湯色為淺深不一的黃棕色，「珍我」的湯色近褐黃色；
炭香味渾厚，茶氣足，但略帶火氣，飲後口中有燥感。等大家如此評論
畢，劉先生又轉身入室拿出一泡茶，回到茶桌笑著對眾人說：「看來，今

晚來的真的是會喝岩茶的客人！會喝岩茶的客人，請你們喝一款好茶。」
這款茶給我的感受是與剛才喝過的「珍我」比較相像，但茶湯更醇，茶
的骨鯁感更強，茶香也更悠長。拿過茶袋細看，亦是「珍我」，與前一
包裝袋似乎並無二異。見我們認真觀察，劉先生笑而坦言，在識我、知
我、珍我這一系列茶中，「珍我」有三款：非簽名版、印刷簽名版、手
工簽名版茶，而我們最後喝的那泡就是劉先生在茶盒上親手簽名的手工
簽名版茶，也是這一系列中最高級的一款茶。最後一泡茶與先前喝的印
刷簽名版茶當然有諸多的不同，而這一不同也只有會喝岩茶者和認真品
茶者才能覺察和感受到。由此，先前那泡印刷簽名版也就成為一塊「試
金石」，會品和愛品岩茶的，劉先生拿出該系列的頂級茶繼續請飲者品
賞；不會品和不愛品岩茶的，不必以頂級茶待之。就如劉先生坦白告知
的：不會喝和不愛喝岩茶的，給他喝好岩茶是一種浪費，事實上，武夷
山許多茶農、製茶者、茶商也都持這一觀點，我們也十分贊成這一觀
點。就如文物，識之者謂之珍寶，不識之者謂之廢物，故而明珠當投識
珠人。見我們談茶到位，劉先生開懷大笑之餘再次轉身入內室；拿出了
他的壓箱之作：空谷幽蘭。與前一系列茶不同，雖茶青也是肉桂，但「空
谷幽蘭」為肉桂輕焙火，故而湯色明黃，茶香為蘭香飄逸，茶味較薄湯
柔順潤滑，飲後回甘迅速。「空谷幽蘭」是劉先生的創新之作，改變了
傳統肉桂岩茶茶品的樣貌和特徵，近年來更是名聲大作。劉國英先生有
著與市場經濟相符合的商人的機智和聰慧，有著消費社會所必需的商業
創新精神，我類型化的將他稱之為「茶商」。

　　王順明先生的茶室似乎是工廠廠房內闢出一個空間後裝修而成，雖
已是夜晚，製茶機器的轟鳴聲、員工的談話聲、實習學生的歡笑聲仍不
絕於耳，如同在證明王先生的製茶人和傳承人的身分。王先生的茶室門

口的左手邊是一個以太湖石為主體打造的湖石小園區，一人高的太湖石旁點綴著花花草草，顯示著主人的文人之氣；茶室靠牆的櫃子裡陳列著各種貼著標籤的茶品標本，有一種科普陳列館的感覺。王先生站在茶桌頂側，邊泡茶邊講解，聲音洪亮，思維敏捷，講述清晰，有一種教師的風範，讓我這個初識岩茶者學到了許多關於岩茶的基本知識，了解到一些岩茶界的實際情況。比如，岩茶的特徵為「蛤蟆背、蜻蜓頭、綠葉紅鑲邊之七分綠三分紅」；「大紅袍」茶品有商品品牌大紅袍（所有用在武夷山特定區域生長的適宜的茶樹青葉，以武夷岩茶特有的工藝製成的、具有岩骨花香特徵的茶品），拼配大紅袍（用不同品種的岩茶拼配製而成的茶品）、品種大紅袍（用武夷岩茶中的大紅袍品種茶樹的青葉製成的單品種茶品），母樹大紅袍（以大紅袍母樹的青葉製成的茶品）之分別等等。而對母樹大紅袍品種，又有奇丹和北之爭；又如，岩茶的杯蓋香是品種香，可辨別該款茶品茶青所屬茶樹的品種特徵與品質優劣；茶湯香為工藝香，可辨別該款茶品製茶工藝特色與優劣，杯底香（又稱掛杯香）是品質香，可辨別本款茶品茶樹生長地，俗稱山場的特色與優劣。再如，目前市場上的武夷岩茶大多是電焙的，完全用木炭焙的很少。而電焙的一個最大的弱點是很容易把茶焙得失去活性，難以完整顯現武夷岩茶特有的色香味，以及每款茶不同、每泡茶不同、每道水不同的特色……在王先生處，我們也品到了四大名樅和雀舌、雪梨等小品種岩茶，以及王先生新研製尚未命名的一些茶品，讓我初步知曉了這些岩茶茶品的特色。在王先生處喝茶最大的特點是所喝茶的品種特徵十分明顯，如同教科書一般，加上王先生授課般的講解，真是獲益匪淺。講解後，王先生又帶我們一道工序、一道工序的參觀了岩茶機械化製作過程以及最後一道的炭焙工藝，望著工廠牆上掛著的一些大學茶葉科系學生

實習基地的銘牌，而這些大學中甚至包括了來自著名茶葉產地杭州的大學——浙江樹人大學時，我心中類型化的將王順明先生稱為：茶教師。

在武夷岩茶製作非遺傳承人中，黃聖亮先生的年紀比較小。而他之所以能以年輕人的肩膀擔起傳承人的重擔，與他父親黃賢義老人的全力指導、協助與扶持，以及他的兄弟黃聖輝、黃聖強的通力支持與合作是密不可分的。黃老爹精心的技術指導與監督，甚至必要時自己親自上陣；黃聖輝靈活的掌握商機，轉戰商場；黃聖強認真負責的管理企業，正是這種家庭內以長者為核心的分工合作，使得黃聖亮能聚精會神的專攻武夷岩茶製作技藝，使生產的武夷岩茶的品質始終保持在一流水準。

在公司茶廠停車場下車，迎面見到的一排房屋是武夷岩茶傳統製作工場，客人們可參觀，也可親自動手製作。有了在葉啟桐先生處學習的經歷，我們在黃老爹的講解、指導和協助下，取下鋪著已萎凋的青葉的竹簞，學習搖青，然後在柴灶上的下面燃燒著松枝的大鐵鍋中學習用手炒青，再學習將炒製過的茶青放在擱在木桌上的竹簞裡揉製——揉青，最後是學著將揉製過的茶葉放入焙籠，放到用炭灰覆蓋著的炭火上烘焙。一個房間一道工序，一間間走，一道道做，一點點學，學習再學習，我們終於有了一些武夷岩茶製茶人的感覺，也進一步體悟到武夷岩茶製茶人的辛勞，以及每泡武夷岩茶的來之不易。

黃聖亮先生的茶室是樓房式的，下面是倉庫，從玻璃窗戶中可望見裡面恆溫恆溼條件下存放的一箱又一箱的岩茶。據陪同的黃聖輝先生介紹，這其中不少茶所存放年分已十幾年，為高品質的陳茶。樓上的茶室有數間，雅致而大氣，牆上掛著中國書法與中國畫，文人式盆景小品點綴於牆上的博物格和茶桌上。靠牆還有一張古琴，喜樂者茶餘撥撫一曲，當更增茶趣。這一間茶室如此具有儒雅的文化意境，因此，據說

經常被人借用來招待貴客，包括外賓。負責對外接待的黃聖輝先生親自替我們泡茶，沖泡手法與講解中充滿著黃家人對茶特有的敬意和虔誠。「北一號」水滑湯香味甘，岩韻明顯，柔順香甘的茶湯沿著有骨鯁感的食道靜靜的滑入腹中，有一種「禪房花木深」式的安詳和「清泉石上流」式的軟硬滑滯多重質感。「素心蘭」是他家的主力產品之一，馥郁的素心蘭雅香與柔綿的湯水，包裹著強烈的茶氣，茶湯入腹，茶氣衝頂，帶有令人驚醒的衝擊感，這是這款茶最大的與眾不同之處。「百瑞香」也是小品種茶，飲之如入暮春之百花園，各種花朵盡力綻放著自己最後的美麗，散發著自己最後的芬芳，然畢竟已是暮春，難免落紅無數，好在落紅不是無情物，化作春泥更護花。包括人類在內，大自然就是如此，一年又一年的延續，一代又一代的傳承。以黃家人對茶的敬意與虔誠，加上黃聖亮和黃聖輝都是武夷山天心禪寺的居士，我類型化將他們稱之為「茶僧」。

那年武夷山岩茶之行僅兩天，登門入室，喝了6家非遺傳承人的茶。跟隨在一日三餐之後的是一日三茶：上午茶、下午茶、晚間茶，每日不喝到子夜不歸住宿處。高手大師指導下的「惡補」，讓我對武夷岩茶的認識起點較高而準確，只是從此對岩茶的茶感也敏感乃至挑剔了許多。一些拼配茶、以外山充正岩的茶，往往入口便會感知差異處，被茶友戲稱「變得難以對付了」。

中國文人愛說文如其人，即文章的特質和文風如作者之人格和風骨。武夷岩茶又何不如此？茶品之茶韻與格調亦反映著製茶人的個性與品格，是製茶人對生活和生命理念的一種寫照。茶如其人，製茶人以茶書寫著自己的人生，與飲者交流著對生活和生命的體驗和體會，而飲者也在茶的一葉一湯中認識了製茶人，進入了製茶人的世界。

岩茶的一生

　　岩茶為植物，它生長於武夷山山中；被人經竹匾手工搖青（傳統工藝）或金屬桶內機器搖青（現代工藝）；在鐵器（傳統工藝為鐵鍋，現代工藝為鐵或不鏽鋼筒）中殺青；殺青時，傳統工藝為鐵鍋下以木柴燃火，現代工藝為以電熱為火；接著，或在竹簟中被人用手揉壓（傳統工藝），或被木製揉茶機或鐵製揉茶機（現代工藝）揉壓；然後，或被放入竹簍，經木炭炭火炭焙，或被放置入竹簟，經電熱電焙。焙火完成後為毛茶，即半成品茶，挑篩去黃片（武夷山製茶人對黃葉的俗稱）、茶梗等後封存，半年後，取出再次焙火，方為成品茶。將成品茶放入蓋杯，注入沸水，茶香瀰漫，茶湯潤喉，岩骨花香，意趣盎然。品嘗後倒出茶底，凡經好的工藝製作的岩茶，尤其是經傳統手工工藝製作的正岩岩茶，乾茶條索還原成葉片，葉片柔軟舒展，葉脈清晰。而這樣的好茶必然會令人常思之，念念不忘。由此，我將武夷岩茶的一生總結為如下四句話：

長在山中，
眠在火中，
醒在水中，
活在心中。

　　武夷岩茶有著獨特的生長環境和生長過程。就正岩岩茶而言，一是它生長的土壤為火山岩風化石，微量元素豐富，為茶聖陸羽在《茶經》一書中所說的：爛石出好茶的「爛石」，從而形成武夷岩茶特有的「岩骨」之特質。二是它與其他植物共處一地，相雜而生，當地茶農稱之為「戴帽穿鞋纏腰帶」，即上有喬木蓋頂，下有花草叢生，中間有灌木交雜，不同植物品種之間相互影響，為武夷岩茶獨特的茶性和茶韻，以及茶性和茶韻的多樣性的形成創造了有利的生態條件 —— 武夷岩茶特有的茶香以及與不同植物共生形成的這一茶香的差異性。三是火山岩特有的峰谷相連、坑洞綿延的地貌使得 72 平方公里的武夷正岩茶產區（也是武夷山核心風景區）素有「三十六峰、七十二洞，九十九岩」之稱，其

中「三坑兩澗」之牛欄杭、慧苑坑、倒水坑、流香澗、悟源澗為傳統岩茶佳品產地。不同的峰谷坑澗有著不同的地理 —— 小環境氣候，由此為武夷岩茶獨特的多樣性創造了有利的地理 —— 氣候條件 —— 在不同小環境中生產的岩茶，具有包括色、香、味、氣在內不同茶性和茶韻。四是所處的緯度和火山岩地貌使得武夷山雖不高但經常雲霧繚繞，而特有的緯度和多樣性的植被覆蓋又使得穿透雲霧的陽光具有獨特的光波，形成被稱為藍紫光的光照。在藍紫光的常年照耀下，武夷岩茶具有了非雲霧茶及其他雲霧茶所難以具有的包括色、香、味在內的獨特的茶性和茶韻。五是由於雜樹叢生、諸茶共生，在蜜蜂、蝴蝶等昆蟲的花粉傳播中，武夷岩茶小品種十分豐富，並層出不窮，形成了武夷岩茶特有的品種多樣性。而不同品種的岩茶經武夷山製茶人特有的工藝製作及拼配，又進一步形成了武夷岩茶茶品特有的豐富性、差異性和多樣性。

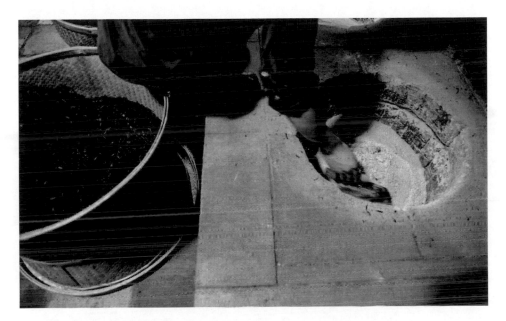

正是上述武夷岩茶生長環境和生長過程的獨特性，建構了武夷岩茶的珍稀性的一大基礎。

中國傳統文化中有陰陽五行學說。該學說將大自然分為陰陽五行──金、木、水、火、土五行相生相剋，相互關聯，五行平衡構成大自然的和諧。金木水火土這五行的相生相剋為：金生水、水生木、木生火、火生土、土生金；金剋木、木剋土、土剋水、水剋火、火剋金。武夷岩茶茶樹為植物、屬木；在土中生長；在金屬器（鐵器）中經過火的加工而成茶品，經水的沖泡成茶飲，所以，武夷岩茶的一生是金木水火土五行相生相剋達到陰陽平衡的一生，武夷岩茶茶飲是武夷岩茶一生五行相生相剋達到陰陽平衡和諧之結果。故而，武夷岩茶對人的身體健康和心理健康及身心之間的平衡──身體內的五行陰陽平衡、心理的五行陰陽平衡及身心之間的和諧有著極大的助力。

　　武夷岩茶以獨特的出身，在獨特的自然地理環境之中，透過自己獨特的五行相生相剋經歷，達致自己一生的平衡與和諧，並以自己特有的五行陰陽平衡與和諧，致力於人的一生平衡與和諧。以茶之力，達茶之諧；以茶之諧，助人之安。我想，這就是武夷岩茶之茶德，也是武夷岩茶能活在人們心中的最主要緣由吧！

喝茶七境界

閒坐喝茶，聽到「境界」一詞，忽然想到喝茶也有境界，於是靜思，總結出以下喝茶七境界。拋磚以引玉，供諸方家評說指正。

☐ **第一境界**：我是我，茶非茶（無茶，不知茶滋味）。

☐ **第二境界**：我是我，茶是茶（識茶，知曉茶）。

☐ **第三境界**：我非我，茶是茶（知茶，懂得茶知識）。

☐ **第四境界**：我非我，茶非茶（思茶，由茶思考人生、社會及世間萬物）。

☐ **第五境界**：茶是我，我是茶（入茶，向茶學習如何生活）。

☐ **第六境界**：茶非我，我非茶（融茶，茶與人成為一體）。

☐ **第七境界**：我無我，茶無茶（茶禪，人以茶為徑進入空靈與明澈）。

　　在第七境界，是佛教禪宗六世祖所云：「菩提本無樹，明鏡亦無臺，世上無一物，何處惹塵埃」的境界，菩提本無物，明鏡本無物，茶葉本無物，我亦本無物。如此的空靈明澈，當是一個極清靜安寧的境地。

茶：生活文化化，文化生活化

　　在中國民諺中，茶有兩種：一為「柴米油鹽醬醋茶」，一為「棋琴書畫詩酒茶」。其中，前者為日常生活：「開門七件事，柴米油鹽醬醋茶。」「開門」即是一天生活的開始，這就是說，生活必有茶，無茶不生活。後者為閒情雅趣：「閒來有雅興，棋琴書畫詩酒茶。」「閒情雅趣」在今天屬於文化範疇，這就是說，文化必有茶，無茶不文化。而無論是生活必有茶，無茶不生活；還是文化必有茶，無茶不文化，均顯示茶是不可或缺的必需品。

　　「不可或缺」，使得茶不僅活躍於物質世界，而且活躍於精神世界。也在物質世界和精神世界之間穿行，將這兩個世界連結在一起，並打通了這兩個「世界」各自的「疆界」，使之融合成一體。於是，在以茶為生活必需品和文化必需品的中國社會，生活是文化化的生活，文化是生活化的文化：以茶為載體，從茶出發，生活文化化、文化生活化是中國人日常生活的一種常態。

　　也就是說，在文化化的生活和生活化的文化中，茶生活無疑是常態中的常態，必需中的必需。由此，作為中國人，茶在我們的生活中，我們生活在茶中。

茶偈（一）

一

茶意如鏡，
茶韻如境，
觀鏡入境，
茶人一體。

二

茶意如鏡，
茶韻如境，
觀鏡入境，
茶人一體。

茶偈（二）

一

茶為珍物，
非是貴物，
入喉入心，
方為天物。

二

茶為珍物，
非是貴物，
入喉入心，
方知天物。

茶偈（三）

一

我本只是我，
茶本只是茶，
只為因緣故，
茶我兩相逢。

二

我本只是我，
茶本只是茶，
只為因緣故，
茶我兩相識。

三

我本只是我，
茶本只是茶，
只為因緣故，
茶我兩相知。

四

我本只是我，
茶本只是茶，
只為因緣故，
茶我兩相宜。

五

我本只是我，
茶本只是茶，
只為因緣故，
茶我兩相溶。

茶偈（四）

一

我本不是我，
茶本不是茶，
只為因緣故，
相逢有茶我。

二

我本不是我，
茶本不是茶，
只為因緣故，
相逢識茶我。

三

我本不是我，
茶本不是茶，
只為因緣故，
相逢知茶我。

茶偈（五）

一

我本沒有我，
茶本沒有茶，
只為因緣故，
相逢有茶我。

二

我本沒有我，
茶本沒有茶，
只為因緣故，
相逢成茶我。

三

我本沒有我，
茶本沒有茶，
只為因緣故，
空靈復空靈。

附錄
中國社會學會生活方式研究專業委員會茶生活論壇簡介

茶生活論壇正式成立於 2016 年，由茶研究者、茶製作經營者和茶愛好者組成，為非營利性民間組織。

茶是中國的國飲，品茗是中國優秀的傳統文化和文化傳統的重要內容之一，也是健康人生的一大組成部分和實踐路徑。而世界衛生組織（WHO）也早已提出，人的健康包括身體、心理、與社會的適應性這三個方面。從社會發展趨勢和民眾需求出發，「茶生活論壇」以推進中國優秀傳統文化和文化傳統的傳承和發揚，促進全社會健康生活方式的建樹為己任，力圖在個人－家庭－社會三大層面、身體－心理－與社會的適應性三大向度，全面改善人們的健康狀況，提升人們的健康水準。

「茶生活論壇」的宗旨是：以「茶生活」為核心，建樹和推廣良好的生活方式，從個人－家庭－社會三大層面、身－心－社會的適應三大向度全面改善和促進人的健康。

「茶生活論壇」的活動內容包括：

❑ 學術研究，如茶生活研究、茶與社會發展研究、茶與生活方式研究、茶生活史研究等。

❑ 運用媒體，尤其是新媒體，如網路社群平臺等，進行交流和分享。

❑ 茶事活動，如茶品鑑會、茶生活講座、茶友會、茶生活藝術展示等等；而所有的活動都是非營利性的，強調社會效益的重要性。

後記

　　我是在 2012 年開始認識武夷岩茶的。由於武夷岩茶的多樣性和豐富性，出於一種科學研究工作者的工作慣性，為更準確的認識岩茶，更明確的比較鑑別岩茶，從 2012 至 2016 年，我對喝過的每一泡茶的體會進行口述，並加以錄音。從 2017 年開始，我對喝到的新茶品的茶底和茶品包裝進行塑封，作成茶標，以方便記憶和回憶。

　　在 2015 年，我遇到了清華大學出版社的溫潔編輯，出於對武夷岩茶的共同愛好，我們交談甚歡。在交談中，我談到了正在組織籌辦的中國社會學會生活方式研究專業委員會茶生活論壇，談到了對武夷岩茶的感受，並以那些錄音加以佐證。溫編輯對此很感興趣，並以專業的眼光看到了在鋪天蓋地的茶文化的熱鬧中，倡導返璞歸真的、作為日常生活內容和健康生活方式的茶生活的重要性和必要性，於是，她提議我將錄音整理出版。我對茶並無專門研究，相關的體驗和感受，只是個人的和私人的體驗和感受，相關的認知和經驗更是粗陋。然在溫編輯的再三鼓勵下，考慮到推進作為一種良好生活方式的茶生活的重要性和必要性，我答應了溫編輯的提議，開始整理相關錄音。

　　邊品茶邊整理錄音，隨著對武夷岩茶感受的不斷擴展和深化，我日益了解到原先對武夷岩茶認知的不足和淺薄。由此，與我原先寫作學術專著的過程完全不同，該書的寫作基本是一個一泡茶一篇茶感受的過程，是一個邊品茶邊寫茶的過程。而既然是「茶生活」，這「茶」就不僅僅只是武夷岩茶。雖然武夷岩茶較之其他茶更具多樣性和豐富性，本書難免有更多的篇幅論及，但其他茶品種和茶品也有各具獨特的色、

香、味,各有與眾不同的茶意和茶韻,各領風騷,獨樹一幟的,我亦有所心得,也應加以呈現。所以,我是邊品著中國的六大類型茶(白茶、黃茶、綠茶、青茶〔烏龍茶〕、紅茶、黑茶)及花茶、民俗茶和外國茶茶品,回憶著少數民族茶品邊寫作的,而寫作的過程也是我對各種茶品種和茶品加深認知、擴展感受的過程。這是一個快樂寫作、寫作快樂的過程,一個身體和心理都沉浸在愉悅中的過程,感謝溫編輯使我全面進入了茶生活!

本書的文字錄入和初校由浙江省仙居縣疾病預防與控制中心主任蔡紅衛先生負責,感謝他的協助與支持!蔡先生是我的一位茶友,對武夷岩茶頗有心得。更重要的是,他常以醫學的專業精神,透過儀器測定內含重要元素,來鑑定所喝之茶的特質以及對人體健康的影響(包括正向影響和負向影響)。對武夷岩茶的心得用資料佐證加上醫學專業背景,使得他在我們的「茶生活論壇」中成為茶與健康方面的權威人士。他的執行力和行動力也頗強。受茶生活論壇委託,作為副壇主,他多次成功舉辦了茶生活論壇主題活動,受到廣泛好評,在茶生活推廣中功不可沒。

本書的成稿也得感謝武夷山市、南平市、福州市、福建省相關領導者和相關部門主管,以及相關製茶人的協助和支持。正是在主管們的帶領和介紹下,在製茶人的包容、認可和接納中,我們才能喝到中國六大茶類中福建擁有的四大茶類中的諸多茶品 —— 白茶(福鼎白茶,尤其是福鼎老白茶);綠茶(尤溪綠茶);青茶(閩南烏龍茶 —— 鐵觀音、閩北烏龍茶 —— 大紅袍);紅茶(武夷山桐木關紅茶、政和紅茶、白琳紅茶等);喝到這麼多類的茶,尤其是如此多樣和豐富的武夷岩茶;喝到這麼優質的茶,尤其是非遺傳承人製作的武夷岩茶、具有「世界茉莉花

茶發源地」地理標示的福州茉莉花茶和作為世界紅茶發源地的桐木關的各類紅茶茶品。

福建，尤其是武夷山，是一個茶生活的佳地佳境，有著過茶生活的良好條件，期待著再去武夷山過茶生活；期待著有更多的人去武夷山，過茶生活！

感謝雲翔先生為本書提供的攝影圖片。雲翔先生喜歡品味武夷岩茶，也喜歡攝影，於是，欣然同意為本書提供相關的照片，為本書增色多多。

感謝浙江省社科院社會學所高雪玉副研究員負責了本書三校、四校修改稿的工作。多年來，高雪玉副研究員參加了我負責的各項課題／專案的工作，為課題／專案的順利進行，發揮了重要作用，做出了重要貢獻。感謝浙江省社科院姜佳將助理研究員對本書的二校。她的主要研究領域是性別／婦女、生活方式，作為年輕的科學研究人員，她在學術界已嶄露頭角，不少研究成果獲得廣泛好評。兩位同事的協助使本書加快了交稿速度，提高了校對品質。

在我的大學同學、綠城中國控股有限公司高階管理者陳明女士的協助下，本書已陸續在「茶生活論壇」網路平臺上刊載。陳女士辦事認真負責，專心細膩，在她的協助下，本書尚未出版，就常有人來詢問購書事宜，網路的傳播速度和力度之大可見一斑！在此，也向陳明表示感謝！

魯迅先生說：「有好茶喝，會喝好茶，是一種清福。」有好茶喝、會喝好茶無疑是一種茶生活，由此可以理解為：魯迅先生認為，有好茶喝、會喝好茶的茶生活是一種享受清福的生活。而我進一步認為，有好茶喝、會喝好茶不僅是一種清淨、安逸、悠閒的清福，更是一種身體安

康、心情安樂、家庭安好、社會安寧的幸福；有好茶喝、會喝好茶的茶生活，不僅是一種享受清福的生活，更是一種享受幸福的生活。所以，有好茶喝、會喝好茶，也是一種幸福——茶生活是一種幸福的生活。

　　茶在生活中，生活在茶中，讓我們一起享受茶之樂趣，享受充滿幸福的茶生活。

茶人兩相宜，品味生活之旅：
茶趣 × 茶說 × 茶思 × 茶悟，解讀文化符碼，悟出人生哲理

作　　者：王金玲

發 行 人：黃振庭

出 版 者：崧燁文化事業有限公司

發 行 者：崧燁文化事業有限公司

E-mail：sonbookservice@gmail.com

粉 絲 頁：https://www.facebook.com/
　　　　　sonbookss/

網　　址：https://sonbook.net/

地　　址：台北市中正區重慶南路一段六十一號八
　　　　　樓 815 室

Rm. 815, 8F., No.61, Sec. 1, Chongqing S. Rd.,
Zhongzheng Dist., Taipei City 100, Taiwan

電　　話：(02)2370-3310

傳　　真：(02)2388-1990

印　　刷：京峯數位服務有限公司

律師顧問：廣華律師事務所 張珮琦律師

-版權聲明

定　　價：350 元

發行日期：2023 年 08 月第一版

◎本書以 POD 印製

國家圖書館出版品預行編目資料

茶人兩相宜，品味生活之旅：茶趣 × 茶說 × 茶思 × 茶悟，解讀文化符碼，悟出人生哲理 / 王金玲 著 . -- 第一版 . -- 臺北市：崧燁文化事業有限公司 , 2023.08

面；　公分

POD 版

ISBN 978-626-357-544-8(平裝)

1.CST: 茶藝 2.CST: 茶葉 3.CST: 文化 4.CST: 中國

974.8　　112011664

電子書購買

臉書